꼬리에
꼬리를
무는
서양 미술사

동굴 벽화에서 뱅크시로 향하는 특급 열차!

꼬리에 꼬리를 무는 서양 미술사

이연식 지음

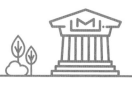

주니어태학

흔히 미술은 어렵다고 합니다. 이런 말을 자주 듣다 보니 그런 생각도 들었습니다. 진심일까? 왜냐하면 미술은 범위가 아주 넓어 예술가와 작품이 아주 많기 때문이지요. 미술에 별 관심이 없는 사람이라도 좋아하는 예술가 한두 명, 좋아하는 작품 한두 점쯤은 있게 마련입니다. 설명하기 어려운 이유로 마음을 끄는 작품도 있고요.

그런데도 미술이 어렵다고 하는 건, 미술을 일목요연하게 이해할 수 없다고 생각하기 때문인 것 같습니다. 마음을 끄는 작품은 제쳐 두고 납득이 가지 않거나 보기에 좋지 않은 작품만 의식하는 거지요. 그래서 미술이 더 낯설고 어렵게 느껴지고요.

미술은 어렵다고 할 수도 있고 그렇지 않다고도 할 수 있습니다. 어렵게 느껴도 눈에 밟히는 대로 손에 걸리는 대로 얼마든지 즐길

수 있습니다. 물론 그래도 한 줄기로 꿰어 파악할 수 있다면 더할 나위 없이 좋겠지요. 이 책을 쓴 이유입니다.

이야기를 한 줄기로 이을 것. 이것이 이 책을 쓰면서 도달하고 싶었던 지점입니다. 간단하면서도 까다로운 과제이지요. 오랜 시간 동안 흥망성쇠를 거듭하며 이어져 온 미술을 한 줄기로 잇자면 보편적인 장치가 있어야 할 것 같았습니다. 그래서 생각한 것이 '왜?'입니다.

세상에 대해 궁금한 것도 많고 질문할 것도 많습니다. 미술사에도 마찬가지지요. 왜라고 묻고 싶은 것이 많습니다. '왜?'라는 의문은 '그래서 왜?'로 이어집니다. 의문은 또 다른 의문으로 이어지고 질문은 또 다른 질문을 낳습니다. 예를 들어 '왜 이집트 사람들은 얼굴과 몸이 뒤틀린 것처럼 그렸을까?', '왜 중세 유럽의 성당은 하늘을 찌를 듯이 높이 지어졌을까?' 등입니다.

예술가들은 저마다 어떤 과제를 해결하려 했습니다. 그 과제는 아무래도 시대와 지역을 벗어날 수는 없겠지요. 예를 들어 종교의 영향에서 벗어나 인간 자신의 힘을 의식하면서 자연을 주의 깊게 바라보기 시작했고, 그 결과 풍경화가 발전했습니다. 물론 한편에서는 국가의 권위를 높이고 시민들을 교육하려면 역사를 그린 그림이 더 중요하다는 목소리도 있었고, 그런 주류의 생각이 풍경화를 억눌렀습니다. 왜 풍경화가 역사화보다 못하다는 거지? 마침 튜브에 담긴 물감이 발명되면서 화가들은 이 물감을 챙겨 들고 야외로 나갔습니다. 인상주의 미술의 탄생입니다. 그런데 이 무렵 기술이 발전하면서 사진

이 등장했고 세상을 있는 그대로 담기 시작합니다. 그러자 이런 물음이 생겨났습니다. 왜 세상을 보이는 그대로만 그려야 할까? 이런 물음을 놓고 궁리를 거듭한 끝에 몇몇 화가가 추상화를 그리기 시작했지요. '왜?'는 이렇게 주어진 과제이기도 하고, 과제를 해결하기 위해 동원한 방법이기도 합니다.

그런데 미술사를 이루는 가장 중요한 요소는 역시 작품입니다. 작품 때문에 왜라는 물음이 나오기도 하지만, 왜라는 물음에 대한 답또한 작품을 통해 얻을 수밖에 없습니다. 물론 작품은 홀로 존재할수 없습니다. 작품은 예술가가 어떤 필요와 의도에 따라 만들었고, 작품의 스타일을 결정하는 건 시대, 지역의 취향, 가치관과 상황이었습니다. 즉 작품을 놓고 생각을 해야 하는 것이지요. 왜라는 물음 또한 생각의 과정에서 나온 것이고, 생각을 이어 가는 장치입니다. 이책에서는 질문과 작품을 엮어 가며 미술사를 이끌어 온 생각과 탐구라는 줄기를 따라가 보려 합니다.

차례

 책을 내며 5

3부 근대 미술

4부 프랑스 혁명 이후

❬ 5부 새로운 세기의 미술

1 선사 시대와 고대 미술

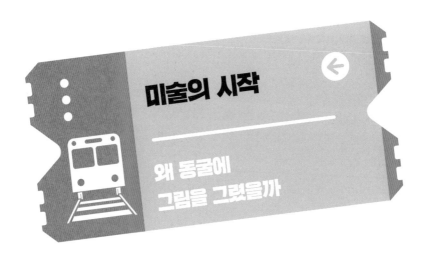

미술의 시작

왜 동굴에
그림을 그렸을까

　　미술은 누가, 언제, 무엇 때문에 시작했을까
요? 인류가 맨 처음 만들거나 행한 것이 무엇인지는 알 수 없습니다.
최초의 무덤이라거나 최초의 그림, 심지어는 최초의 살인 흔적 같은
것들이 발견되곤 합니다. 하지만 이게 최초라고는 생각하지 않지요.
발견된 것들 중에서 가장 오래된 것일 뿐입니다. 얼마 뒤에 더 오래
된 것들이 계속 발견될 수 있을 테고, 그때마다 '최초'라는 수식어는
주인공을 바꿔 가게 됩니다.

최초의 그림

　　얼른 보면 뭘 하는지 모를 그림으로 이야기를 시작하려 합니다. 여
성과 남성이 등장하는데 모습과 자세가 좀 이상합니다. 앉아 있는

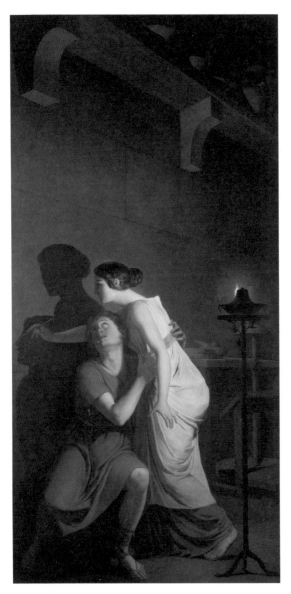

▲ 조제프 브누아 쉬베 Joseph Benoît Suvée, 〈회화의 발명〉, 1791년

남성 위쪽으로 여성이 다가듭니다. 남성은 흐뭇한 표정입니다. 하지만 여성은 남성에게 관심이 없어 보입니다. 여성은 남성을 지나쳐 벽에 손을 뻗고 있습니다.

이 그림은 최초의 미술, 세상에서 맨 처음 그려진 그림에 대한 이야기를 보여 줍니다. 고대 로마의 저술가 플리니우스가 쓴 책에 담긴 이야기입니다. 플리니우스는 당시 자신이 모을 수 있는 모든 정보와 지식을 모아서 《박물지》를 썼습니다. 말하자면 백과사전 같은 책입니다. 지금 보기에는 부정확하고 심지어 터무니없는 내용도 많지만, 아무튼 세상이 어떻게 생겨나 돌아가는지를 당대의 지식과 사유를 통해 최선을 다해 정리했습니다.

고대 미술에 대해서는 이 《박물지》를 자주 참조하게 됩니다. 거기에는 이런 내용이 실려 있습니다. 코린토스의 어느 젊은 여성이 어느 젊은 남성을 연모했는데, 이 남성이 멀리 길을 떠나게 되었습니다. 언제 다시 볼지 모를 그리운 그 모습을 간직하기 위해 여성은 남성 몰래 벽에 비친 남성의 옆모습을 따라서 선을 그었습니다. 이것이 바로 회화의 시작, 그림의 시작입니다.

황당한 이야기를 순진하게 믿을 만큼 우리는 더 이상 순진하지 않습니다. 하지만 의외로 오랫동안 사람들은 플리니우스의 이 이야기를 진지하게 믿었습니다. 벽에 비친 그림자를 본뜨는 여성을 그린 그림이 곧잘 나왔습니다.

누가 왜 그렸을까

가장 오래된 그림은 깊은 동굴 속에 그려져 있었습니다. 깊은 동굴이었기에 몇만 년 전 그림이 보존되어 오늘날까지 전해져 온 것이지요. 동굴 벽화는 19세기 후반부터 연달아 발견되면서 미술의 기원에 대한 생각을 확 바꾸어 놓았습니다. 그림자 운운하는 이야기는 그저 전설일 뿐이었습니다.

가장 먼저 발견된 동굴 벽화는 스페인의 알타미라Altamira 동굴에 있었습니다. 변호사이자 아마추어 고고학자인 마르셀리노 데 사우투올라Marcelino de Sautuola, 1831-88가 1879년에 동굴 내부를 탐사했는데, 이때 함께 들어간 어린 딸 마리아Maria가 천장의 그림을 발견한 것이지요.

사우투올라는 학회에서 이 벽화에 대해 자랑스럽게 보고했지만 뜻밖에도 학자들은 부정적인 반응을 보였습니다. 사람들은 사우투올라가 하인을 시켜 동굴에 미리 그림을 그려 놓은 게 아니냐며 의심하기까지 했습니다. 알타미라 동굴 벽화는 그때까지 발견되었던 어떤 그림보다 오래되었는데도 솜씨가 너무 훌륭했기 때문에 '미개한' 선사 시대* 사람들이 그렸으리라고는 믿기 어려웠던 것이죠. 알타미

📍 **선사 시대**
문헌 사료가 전혀 존재하지 않는 시대를 말한다. 석기 시대와 청동기 시대를 이른다. 반면 문자로 쓰인 기록이나 문헌 따위가 있는 시대는 역사 시대라고 한다.

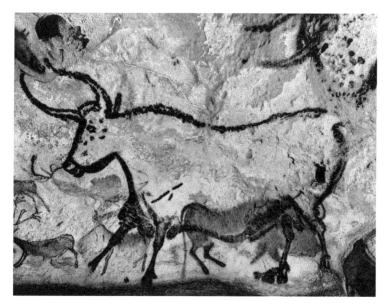

▲ 라스코 동굴 벽화, 1만 7천 년 전

라 동굴 벽화는 미술의 역사를 둘러싼 일반적인 생각을 배반했습니다. 약 1만 5천 년 전에 그려진 것으로 추정되는 이 그림은 훨씬 뒤에 등장한 이집트 미술과 비교해도 더 생생하고 사실적이었기 때문이지요.

하지만 다른 지역에서도 구석기 시대의 그림들이 발견되면서 비로소 알타미라 동굴 벽화는 진가를 인정받습니다. 1940년 프랑스 남부의 라스코Lascaux 동굴에서 약 1만 7천 년 전에 그린 그림이 발견됩니다. 알타미라와 라스코 동굴의 벽화에는 들소와 말, 사슴이 가득했고, 이들 짐승의 모습은 손에 잡힐 듯 생생했습니다.

동굴 벽화들을 통해 먼 옛날 인류의 조상들이 어떻게 살았고 어떤 생각을 했는지 알 수 있을 듯합니다. 그런데 동굴 벽화들을 찬찬히 살펴볼수록 그림들이 뭔가를 밝혀 주는 게 아니라 오히려 수수께끼만 늘어놓는 것처럼 느껴집니다. 동굴 벽화를 누가 왜 그렸는지에 대해 학자들은 여러 가지로 설명을 시도했습니다. 처음에는 그저 순수한 유희였다는 주장이 나왔습니다. 배부르고 시간이 많은 선사 시대 인류가 시간 때우기로, 아무런 목적이나 의도 없이 그렸다는 것이지요. 그 뒤로 등장한 설명이 주술적인 목적이라는 것이었습니다. 오늘날까지도 가장 널리 받아들여지고 있지요. 사냥이 잘되기를 기원한 것이라는 해석입니다. 사냥을 나가기 전에 동굴 벽화 앞 널찍한 공간에서 사냥감의 영혼을 사로잡는 의식을 거행했고, 동굴 벽화는 그런 의식의 중심이 되었을 거라는 추측입니다.

하지만 이런 설에 대해서는 다양한 각도에서 이견이 나왔습니다. 일단 사람들의 생활공간에서 나온 동물의 뼈와 동굴에 그려진 동물이 어긋났습니다. 당시 사람들은 순록을 주로 잡아먹었는데, 대부분 소와 말이 그려져 있습니다. 이유는 분명치 않지만 이거 하나는 확실합니다. 사람들은 자신들이 먹는 걸 그리지는 않았던 것이지요. 유희나 주술을 목적으로 그렸다고 하면 설명이 명쾌해집니다. 하지만 먼 옛날 인류의 심성과 목적을 현대인의 시각으로 납득하기 쉽게 재단해서도 안 될 것입니다.

그런데 그림에 사람이 전혀 등장하지 않는 것이 특이합니다. 사람

비슷하기는 한데, 반인반수에 가까운 형상이 조금씩 발견될 뿐입니다. 어쩌면 인간이 짐승으로 분장한 존재인 듯한데, 샤먼일 수도 있습니다. 동굴 벽화의 의미를 짐작하는 데 이들 형상이 어떤 구실을 할 수도 있습니다. 샤먼은 소위 접신接神을 합니다. 어쩌면 동굴 벽화들은 샤먼이 접신이라는 환각 상태에서 그린 게 아닐까 하고 짐작해 볼 수도 있습니다.

미스러리한 손바닥 서명

선사 시대 미술로 가장 오래된 것은 라스코 동굴 벽화입니다. 제가 미술대학에 막 들어갔을 때만 해도 그랬습니다. 라스코 동굴 벽화가 1940년대에 발견되었기 때문에 그 뒤로 50년 정도는 이 벽화가 세상에서 가장 오래된 것이었습니다. 그런데 1994년 12월에 이보다 훨씬 더 오래된 그림이 발견되었습니다. 프랑스 동남부의 아르데슈에서 발견된 것인데 이 그림에는 '쇼베Chauvet 동굴 벽화'라는 이름이 붙었습니다. 쇼베 동굴 벽화는 연대 측정 결과 3만 2천 년 전의 것으로 밝혀졌습니다. 아직까지 이 그림보다 더 오래된 것은 발견되지 않았지만, 언젠가 또 발견되겠지요.

쇼베 동굴 벽화를 그린 이의 솜씨는 알타미라, 라스코와 비슷하거나 그보다 더 뛰어나 보입니다. 쇼베 동굴 벽화에는 대부분 사자와 코뿔소 같은 맹수가 그려져 있습니다. 맹수의 힘, 기운을 받아들이려

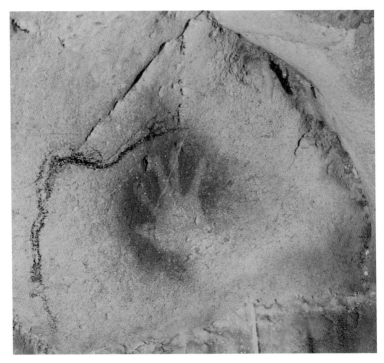

▲ 쇼베 동굴의 손자국, 3만 2천 년 전

는 것이라고 추측해 볼 수 있습니다.

　구석기 시대의 동굴 벽화에는 그 시절 사람들이 남겨 둔 '손자국'
이 많습니다. 그런데 이 손자국 또한 흥미로운 수수께끼입니다. 옛
사람들은 손을 좍 펼쳐서 동굴 벽에 대고는 손 주변, 손가락 사이사
이에 물감을 뿜었습니다. 물감을 대롱 같은 것으로 불거나 직접 입에
머금고 뿜은 것으로 보입니다. 이 손자국들은 동굴에 그림을 그린
화가들의 서명입니다. 동상이나 여타 질환 때문에 손가락이 한두 개

씩 없는 경우가 많습니다.

쇼베 동굴에서도 이유는 알 수 없지만 손가락이 굽은 손자국이 발견되었는데, 연구자들은 이 손의 주인에게 "쇼베 동굴의 피카소"라는 별명을 붙였습니다. 가장 오래된 그림을 그린 이 화가는 과연 누구에게 보이기 위해 이런 서명을 남겼을까요? 3만 년의 세월을 뛰어넘어 누군가에게 경이를 불러일으킬 거라고 생각이나 했을까요? 우리는 옛사람들이 어떻게 살았는지, 어떤 생각으로 이런 그림을 그렸는지 알 수 없지만 옛 화가들은 '이름 없는 서명'을 통해 그림 그 자체의 힘에 대한 믿음을 조용히 전해 줍니다.

앞장에서 최초의 미술 작품에 대한 이야기를
살펴보았습니다. 비록 전설이기는 하지만 '옆모습'을 그린 그림이 미
술의 시작이라고 했습니다. 그런데 진짜로 옆모습으로만 이루어진
미술 세계가 있습니다. 고대 이집트 미술입니다.

한 남자가 보입니다. 이렇게밖에 말할 수 없습니다. 사실 남자인지
여자인지도 모르겠고, 도대체가 알 수 없는 모습입니다. 양팔을 좌우
로 뻗었고, 양다리를 한껏 벌리고 있습니다. 걸어가고 있는 걸까요?
사람의 모습인지도 자신할 수 없습니다. 일단 너무 이상하게 생겼습
니다. 이마에서 코를 거쳐 턱으로 이어지는 선을 보면 옆모습인데,
눈은 정면을 향하고 있습니다. 몸은 옆을 향해 움직이고 있는 것 같
은데, 몸통은 정면을 향합니다. 이 사람의 다리 사이에는 여자아이처
럼 보이는 인물이 무릎을 꿇고 앉아 있고, 곁에는 자세는 다소곳하

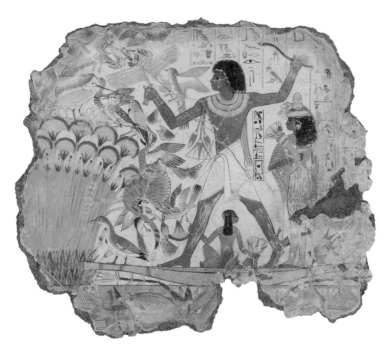

▲ 네바문 무덤 벽화, 기원전 1400년경

지만 생김새는 마찬가지로 괴상한 여성이 서 있습니다.

고대 이집트 미술을 이야기할 때 곧잘 불려 나오는 이 그림은 네바문이라는 사람의 무덤에 그려진 벽화입니다. 한복판에 크게 묘사되어 한눈에도 주인공처럼 보이는 이 인물이 당시에 높은 벼슬을 했던 네바문입니다. 다리 사이에 앉은 여자아이는 딸이고, 곁에 선 여성은 아내입니다. 가정 안에서 위상에 따라 인물의 크기를 달리 그린 것입니다.

로제타석이 알려 준 것

이제 역사 시대의 미술을 살펴보려 합니다. 선사 시대와 역사 시대를 가르는 기준은 언어가 있느냐 없느냐입니다. 물론 선사 시대에도 사람들은 나름대로 말을 하고 이야기를 나누고 정보와 지식을 다른 이들에게 전달하기 위해 동굴 벽에 그림을 그리고 표시를 했습니다. 그런데 그런 그림과 표시가 어떤 의미를 지니는지 오늘날 분명히 알 수는 없습니다. 체계적이고 보편적인 언어가 없었기 때문이지요.

역사 시대의 거의 맨 앞에서 3천 년 동안 강력한 문명국가를 유지했던 고대 이집트인들은 언어를 갖추고 있었고, 그 언어는 비록 매우 까다롭기는 하지만 지금 읽을 수는 있습니다. 이집트 문자를 읽게 된 건 인류 역사에서 중대한 사건입니다. 고대 이집트 제국이 사람들의 기억에서 사라진 지 한참 지난 1798년, 당시 프랑스에서 실권을 쥐고 있던 나폴레옹 보나파르트는 갑작스레 이집트로 원정을 떠납니다. 이집트를 쳐 거점으로 삼은 후 인도까지 뻗어 갈 생각이었습니다. 당시 인도를 장악하고 있던 영국을 위협하겠다는 계획이었죠. 나폴레옹은 이집트 원정에 많은 학자를 데려가서 옛 문명을 수집하고 연구하는 작업을 하게 했습니다.

나폴레옹의 이집트 원정에 대해 언급하지 않을 수 없는 건, 이 원정으로 인해 고대 이집트 문자가 해독되었기 때문입니다. 프랑스군 공병 장교가 참호를 파다가 석판을 하나 발견합니다. 발견된 곳이

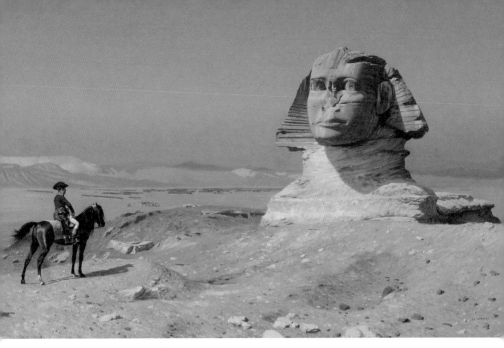

▲ 제롬, 〈스핑크스 앞의 나폴레옹〉, 1886년

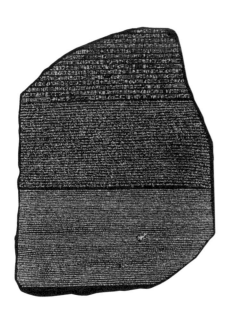

◀ 로제타석의 탁본. 로제타석은 나폴레옹이 이집트 원정 때 발견했지만, 1801년 영국군이 프랑스군을 알렉산드리아에서 몰아내고는 런던으로 가져갔다. 이후 지금까지 영국박물관에 전시되어 있다.

로제타여서 '로제타석'이라 불린 이 석판에는 고대 이집트의 상형 문자와 관용 문자, 고대 그리스어가 빼곡하게 새겨져 있었습니다. 로제타석은 뒤에 영국군 손에 들어가 지금은 영국박물관The British Museum에 자랑스레(?) 전시되어 있지만, 로제타석의 문자는 프랑스 사람 샹폴리옹이 1822년에 해독하는 데 성공합니다. 문자를 해독하면서 고대 이집트의 역사와 문화에 대해 알 수 있었고, 알쏭달쏭한 이집트 그림들에 담긴 의미도 파악할 수 있게 되었습니다.

어색하게 그려진 이유

이번에는 이집트에서 높은 벼슬을 했던 사람들의 무덤에서 나온 《사자의 서》라는 걸 보겠습니다. 《사자의 서》는 인간이 죽어 저승으로 가는 과정과 그에 따른 의례를 기록한 문서입니다. 이집트 사람들이 사후 세계를 어떻게 생각했는지 잘 보여 줍니다. 《사자의 서》에는 그림과 문자도 담겨 있습니다. 자칼의 머리를 달고 있는 인물인지 동물인지 모를 존재가 저울에 뭔가를 달고 있습니다. 이 존재는 이승과 저승을 연결하면서 장례와 관련된 업무를 담당하는 '아누비스'라는 신입니다. 사실 〈미이라〉를 비롯해 고대 이집트를 배경으로 만든 영화들에 가장 자주 등장하는 존재라서 우리에게도 제법 익숙하죠.

그런 아누비스가 저울에 뭔가를 달고 있는데, 그 곁에 악어와 하마를 합성한 듯한 괴물이 앉아서 지켜봅니다. '아무트'입니다. 만약

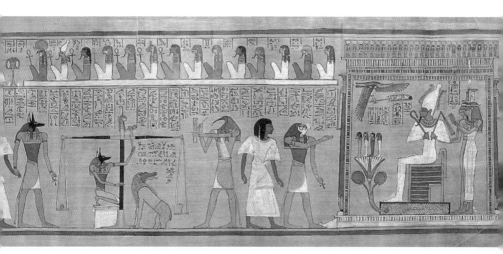

▲ 《사자의 서》, 기원전 1275년경

저울이 죽은 자의 심장 쪽으로 기울면, 그 심장을 아무트가 먹어 버립니다. 이는 영혼의 소멸을 의미합니다. 더할 나위 없이 끔찍한 노릇이죠. 이집트 사람들은 사람이 죽으면 영혼이 잠깐 몸에서 빠져나가서는 이 그림에서처럼 저승의 저울에 놓인다고 생각했습니다. 사후의 심판입니다.

지금 남아 있는 고대 이집트 미술은 죽은 뒤의 일을 위해 그리고 만든 것들입니다. 그래서 그림 대부분도 무덤에 그린 벽화입니다. 이집트 사람들은 망자의 모습을 불완전하게 묘사했다가는 망자가 그런 상태로 살아갈까 봐 염려했습니다. 무덤의 벽화 인물들은 다들 젊습니다. 젊은 시절이 인생에서 가장 완전한 시기라고 생각한 것이지요. 이집트 화가들이 사람을 그릴 때 머리는 항상 측면, 어깨와 몸

통은 정면, 허리 아래 부분은 다시 측면, 이렇게 그린 것도 망자를 가능한 한 '완전한' 모습으로 그리고 싶었기 때문입니다.

이집트 미술에는 예술가의 개성이나 자의식은 개입할 여지가 거의 없었습니다. 엄정한 형식을 수천 년 동안 변함없이 고수했습니다. 애초에 신이 정한 법칙에 따라 만들어진 형식이라고 생각했기 때문입니다. 그처럼 오랜 세월 동안 형식을 일관되게 유지했다는 것이 그저 놀라울 뿐입니다. 그래도 중간에 잠깐씩 궤도에서 벗어난, 이질적인 스타일이 등장합니다. 왕비 네페르티티의 두상은 우아하고 신비로우면서도 명료하지요. 강력한 형식 속에서 사실적인 묘사에 대한 욕구가 이처럼 고개를 내밉니다.

한편 네바문의 무덤 벽화를 보면 네바문 가족 주변에서 오리를 비롯한 온갖 새가 날아오르고 있고, 네바문이 기르던 고양이가 뛰어올라 오리를 입에 뭅니다. 새들과 고양이가 실감 나게 그려져 있습니다. 인간은 형식적으로 그렸지만 인간이 아닌 존재를 그릴 때는 강박이 작용하지 않았던 것이지요.

고대 이집트가 오랫동안 변함없이 자신들의 문명을 유지할 수 있

▲ 이집트의 전형적인 미술에서 살짝 벗어난 네페르티티 흉상, 기원전 1345년경

었던 건 강대국이었기 때문입니다. 북아프리카의 동쪽 귀퉁이에 자리 잡은 이집트 주변으로는 수많은 민족이 오가면서 나라를 세우고 무너뜨렸습니다. 이집트인들은 그런 민족들과 끝없이 싸우면서도 자신들의 영역을 지켰습니다. 이집트 문화는 그리스를 비롯한 유럽에 커다란 영향을 끼쳤습니다.

영원할 것 같던 이집트에도 마지막 날이 옵니다. 그리스의 알렉산드로스 대왕은 페르시아를 비롯한 서아시아를 정복한 후 이집트로 고개를 돌립니다. 이집트인들은 싸우지도 않고 나라를 냉큼 내놓았습니다. 알렉산드로스는 정복한 땅에 자기 부하 장수들을 보내 다스리도록 했습니다. 알렉산드로스가 세상을 떠난 뒤에도 얼마 동안 그리스인 군주가 다스렸습니다. 이집트의 마지막 군주는 그 유명한 클레오파트라인데, 이분도 알렉산드로스 부하 장수의 후손, 그러니까 그리스인이었습니다. 클레오파트라가 자살한 뒤로 이집트는 당시 지중해를 제패한 로마에 흡수됩니다.

갑옷을 입은 두 남자가 마주 앉아 있습니다. 둘은 사이에 놓인 판을 내려다봅니다. 갑옷의 위세가 무색하게 주사위 놀이에 빠져 있는 것입니다. 고대 그리스의 서사시 《일리아스》에 나오는 두 영웅, 아킬레우스와 아이아스입니다.

대단한 장수들이 대단찮은 놀이에 몰두한 모습이 어울려 보이지는 않지만 친근하고 인간적인 모습입니다. 그러면서도 전체적으로 묘하게 낯선 느낌을 줍니다. 그림 속 인물들이 먼 옛날 이국 사람이라는 것 때문만은 아닙니다. 몸이 온통 검은색이라는 점 때문입니다. 일단 이 그림은 고대 그리스의 도자기에 그려진 것입니다. 그림을 그린 사람의 이름도 알 수 있습니다. 엑세키아스라는 사람입니다. 도자기에 서명이 남아 있습니다. 엑세키아스가 어떤 사람이고 어떤 삶을 살았는지는 알 수 없지만, 그의 그림은 2천 년이 훨씬 지난 지금도 남아

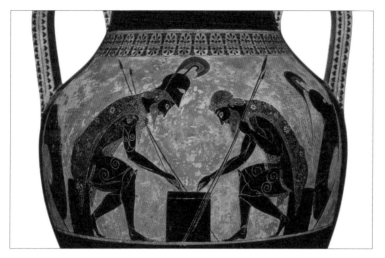

▲ 엑세키아스, 〈아킬레우스와 아이아스〉(흑색상), 기원전 540-530년경

있는 것입니다.

 이 그림을 앞서 본 이집트 그림과 비교하면 흥미롭습니다. 이집트 벽화의 인물들처럼 눈동자가 정면을 향하고 있습니다. 물론 인간의 눈동자를 옆에서 보면 이렇게 보이지 않습니다. 그러니까 이 그림은 이집트 그림에 비해 인물이 움직이고 자리를 잡은 모습을 훨씬 자연스럽게 묘사하기는 했지만, 아직은 완전히 자연스럽게 그리지는 않은 상태인 것입니다.

크레타섬의 '파리지엔'

그리스 땅에서 그리스 특유의 미술이 발전하기 훨씬 전에 이집트에서는 문화와 예술이 성대하게 발전했습니다. 그리스인들은 당시 이집트의 영향을 강하게 받았습니다. 지도를 보면 그리스는 지중해를 사이에 두고 이집트로부터 북쪽에 자리를 잡고 있습니다. 이집트와 그리스 본토 사이에 길쭉한 섬이 하나 있는데, 크레타섬입니다.

크레타섬은 지금은 그리스에 속하지만 과거에는 그리스와 엄연히 다른 나라였습니다. 심지어 그리스 본토의 나라들보다 강성했습니다. 신화와 전설 속에서 크레타는 무서운 나라입니다. 크레타의 왕 미노스는 왕비 파시파에가 낳은 반인반수인 괴물 미노타우로스를 가두기 위해 당시에 유명했던 기술자 다이달로스를 불러 미궁을 만듭니다. 그리고 그리스 땅에 있던 아테네 왕국에 소년·소녀를 바치라고 명령을 합니다. 미궁 속의 미노타우로스에게 먹이로 주기 위한 것이었죠. 아테네 왕국은 이 끔찍스러운 요구에 응할 수밖에 없어 계속해서 소년·소녀를 바칩니다. 더는 이를 감내할 수 없던 아테네의 왕자 테세우스는 미노타우로스를 죽일 요량으로 크레타섬으로 건너옵니다. 그런데 크레타의 공주 아리아드네가 테세우스를 보고는 반해버립니다. 그래서 테세우스에게 미궁에서 길을 잃지 않고 나올 계책을 가르쳐 줍니다. 테세우스는 아리아드네의 도움으로 미궁에 들어가 미노타우로스를 죽이고 빠져나옵니다.

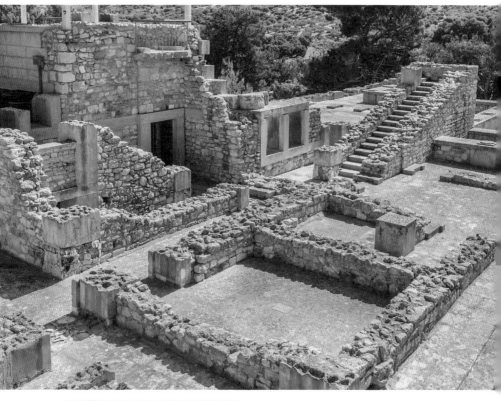

▲ 크레타 문명 유적지

◀ 크레타 문명을 발견한 아서 에번스

기이하고 잔인한 이야기는 여기 잠깐 요약한 것 말고도 앞뒤로 한참 이어지고 펴집니다. 아무튼 고대 지중해 세계에서 크레타가 그리스 본토를 위협하는 강자였다는 점이 이 이야기에 반영되었다고 할 수 있습니다. 1900년에 고고학자 아서 에번스Arthur Evans, 1851~1941가 크레타섬의 궁전을 발굴하고 복원하면서 크레타 문명이 세상에 알려졌습니다. 이 문명은 그리스 본토보다 시기적으로 훨씬 빨랐습니다. 에번스가 세상에 내보인 궁전이 진짜로 그 옛날 미노스 왕과 미노타우로스가 살았던 곳인지는 분명치 않습니다. 이야기가 상상하게 만든 것에 비하면 유적지는 좀 시시해 보이는 면도 있습니다.

하지만 크레타의 유적에는 미노타우로스의 이야기와는 상관없이 그 옛날 섬나라의 여유롭고 세련된 분위기가 담겨 있습니다. 아름다운 여인의 옆얼굴이 그려진 벽화 조각은 사람들의 마음을 설레게 했습니다. 에번스 일행은 이 벽화 조각 속 여인에게 '파리지엔'이라는 이름을 붙였습니다. 파리 여성처럼 세련되고 경쾌하고 우아하다는 것이었지요.

이 여인은 지금 봐도 감탄이 나올 만큼 아름답습니다. 그런데 이 여성도 옆얼굴입니다. 눈동자는 생동감 넘치지만 어쩐지 비현실적입니다.

옛사람들은 눈동자를 정확하게 그릴 줄 몰랐던 것일까요? 앞의 이집트 미술에 비춰 생각해 보자면, 사람이 뭔가를 그림으로 그릴 때는 눈에 보이는 걸 직관적으로 묘사하기도 하지만, '마땅히 그래야

한다'라는 생각과 관념에 맞춰 묘사하기도 합니다. 시대와 지역, 사람에 따라 직관과 관념 양쪽 중 한쪽이 더 강해지고 그로 인해 그림의 성격도 달라집니다. 크레타 화가들은 비록 옆얼굴이어도 '눈동자만은 온전하게 보여야 한다'라는 관념에 맞춰 그린 것이라고 봐야겠지요.

▲ 〈파리지엔〉, 기원전 1400년경

한때 강성했던 크레타 문명이 왜 멸망했는지에 대해서는 분명한 답이 없습니다. 화산 폭발 때문이라고도 하고, 그리스 본토에서 건너온 세력이 멸망시킨 것이라고도 합니다. 크레타 문명의 뒤를 이어 그리스 본토에서 발전한 것이 미케네 문명입니다. 크레타 문명과 연관성을 가지면서도 나름대로 화려하고 장대한 몇몇 작품이 인상적입니다. 그런데 미케네 문명 또한 알 수 없는 이유로 멸망합니다. 이처럼 고대의 역사 속에는 갑작스러운 멸망의 국면이 많습니다.

미케네 문명이 멸망한 뒤로 그리스는 암흑기로 접어듭니다. 유물도 없고 기록도 없어서 누가 뭘 하며 살았는지 짐작할 수 없는 시기

래서 암흑기라고 합니다. 그 뒤로 '기하학 시대(기원전 11세기~8세기)'를 맞습니다. 도기를 비롯한 유물에 기하학적인 장식이 많이 나타났대서 이렇게 부릅니다.

기하학 시대 다음은 '아케익 시대Archaic Period, 기원전 700~500'입니다. '아케익'은 '처음의', '고풍스러운' 같은 의미입니다. 그러니까 이 뒤로 더 성숙하고 뛰어난 시기가 있다는 걸 암시하는 명칭입니다. 다음 장에서 보겠지만 고대 그리스 미술에서 '고전기'의 작품을 가장 뛰어난 걸로 여기는데, 아케익은 고전기의 앞 시기입니다.

아케익 시기에 아테네와 스파르타 같은 도시국가(폴리스)가 탄생했습니다. 당시 그리스인들은 이집트에서 커다란 석재를 다루어 건물을 세우고 거대한 입상을 만드는 법을 배웠습니다. 하지만 이집트인들은 일단 정해진 규칙을 수백 수천 년 동안 거의 그대로 유지했던 것과 달리, 그리스인들은 인간의 모습을 좀 더 실제 같고, 생생하게 묘사하는 데 주의를 기울였습니다. 이집트에서처럼 군주와 신관의 권위가 절대적이지 않았기 때문에, 바꿔 말해 위에서 내리누르는 힘이 이집트만큼 강하지 않았기 때문에 화가와 조각가들은 자기들 나름으로 더 나은 표현 방법을 탐구했습니다.

도기의 그리스 흔적

고대 그리스 전설에는 과일이나 커튼을 실제와 똑같이 그려서 새

들과 사람을 속인 제욱시스, 파라시오스 같은 화가들이 등장합니다. 그들의 그림이 남아 있다면 화가들의 솜씨를 확인할 수 있을 텐데, 유감스럽게도 고대 그리스 회화는 거의 남아 있지를 않습니다. 당시 화가들이 어떤 그림을 그렸는지는 이 글 맨 처음에 본 도기 그림처럼 도기에 그린 그림으로 짐작해 볼 수 있을 뿐입니다. 그리스 도기에는 신화와 역사, 그리고 당시 사람들의 일상이 온갖 모습으로 그려져 있습니다.

이 멋진 그림들에 한 가지 아쉬운 점이 있다면, 인물들이 온통 검은색이다 보니 실제 인물 같은 느낌이 좀 떨어진다는 것이죠. 도기는 유약(산화철)을 칠하고 구워 완성하는데, 이때 인물과 동물 등을 그린 부분에 유약을 칠하면 검게 나옵니다.

유약을 칠하지 않은 부분은 33쪽 도기 그림을 보면 알 수 있듯이 붉은색입니다.

그렇다면 거꾸로 인물과 동물에는 유약을 바르지 않고 주변 공간과 배경 부분에 유약을 바른다면 어떻게 될까요? 간단하지만 중요한 발상의 전환입니다. 옆의 항아리를 보면 알 수 있듯이 훨씬 실감이 납니다. 안도키데스라는 도공이 이 방식을 처음 시작했다

▲ 〈악기를 연주하는 세 여인〉(적색상), 기원전 460~450년경

고 알려져 있습니다. 인물과 동물이 검게 묘사된 도기를 '흑색상black figure'이라고 하는데, 기원전 7세기부터 6세기에 걸쳐 유행했습니다. 인물과 동물을 붉게 묘사한 도기는 '적색상red figure'이라고 합니다. 기원전 520년 무렵에 나타났고, 일단 적색상을 본 사람들은 흑색상을 다시 만들지 않게 되었습니다.

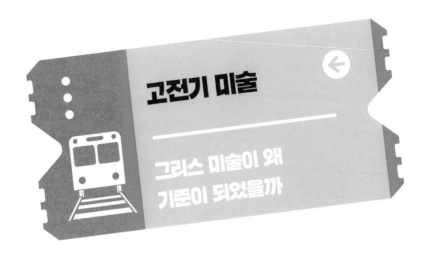

고전기 미술

그리스 미술이 왜 기준이 되었을까

'옆모습'만 보다가 조각 작품을 살펴보려 합니다. 〈창을 든 남자〉라는 작품입니다. 애초에 어깨에 비스듬히 걸쳐 들고 있던 창은 청동으로 만들었는데 없어졌고, 지금 보시는 것처럼 대리석상만 남았습니다. 경이롭습니다. 보면 볼수록 흥미롭습니다.

걸을 때 우리는 왼쪽, 오른쪽 다리를 번갈아 앞으로 내밉니다. 늘 걸어 다니지만 대체 인체가 어떤 메커니즘으로 그렇게 되는지는 생각지 않죠. 그런데 인체를 미술품으로 만들려면 그 메커니즘을 잘 파악해야 보는 사람이 실감할 수 있습니다.

〈창을 든 남자〉에서 놀라운 점은 이겁니다. 양쪽 무릎을 보면 일단 높이가 다릅니다. 어쩌면 당연합니다. 하지만 평소에는 별로 생각하지 않던 점이죠. 한쪽 발과 다른 쪽 발을 번갈아 앞으로 내밀며 나아가기 때문에 이런 모습이 됩니다. 자연스럽게 우리는 왼쪽 어깨와 오

른쪽 어깨를 번갈아 오르락내리락하면서 온몸의 무게를 상하좌우로 옮기면서 몸의 위치를 바꾸는 것입니다.

고대 세계의 조각에서 인간의 움직임을 자연스럽게 묘사하려는 시도는 〈창을 든 남자〉에서 마침내 완성에 이르렀습니다. 과도기적인 단계도 물론 있었습니다. 아래의 고대 이집트 조각을 볼까요? 파라오와 왕비를 묘사한 조각입니다. 이들이 한쪽 발을 앞으로 내밀고 있어서 걷고 있다는 건 알 수 있습니다. 〈창을 든 남자〉와 비교해 보면 차이가 분명합니다. 이집트 조각 쪽의 움직임은 자연스럽지 않습니다. 앞서 말했듯이 이집트인들은 규칙을 고수하던 것과 달리 그리

◀ 폴리클레이토스, 〈창을 든 남자〉, 기원전 460-420년경
▶ 〈파라오 멘카우레와 그의 아내〉, 기원전 2490-2472년경

스인들은 인간의 모습을 조금 더 생생하게 묘사하는 데 힘을 쏟았기 때문이지요. 즉 그리스에서는 인간을 세상의 중심, 만물의 척도로 삼는 관념이 발전했고, 그 관념이 미술품에도 반영된 것입니다.

이상적인 미술

〈창을 든 남자〉는 소위 '고전기Classical Period, 기원전 500~359'의 작품입니다.

뒷날 사람들은 고전기의 그리스 미술을 열렬히 좋아했습니다. '고전'이라는 말부터가 후세에 본받아야 할 모범이라는 의미를 담고 있으니까, '고전기'라고 하면 이 시대의 미술이 이상적인 표본이라고 규정하는 셈이지요. 고전기는 앞뒤로 조연을 배치한 '주연의 시대'라는 느낌마저 듭니다.

고전기 조각의 특징이라면 〈창을 든 남자〉에서 볼 수 있는 것처럼 인체를 정확한 비례로, 인체의 유기적인 움직임을 표현했다는 것입니다. 고전기에는 폴리클레이토스 말고도 미론Myron, 생몰년 불명 같은 조각가가 활동했고, 조금 지나서 기원전 4세기에는 프락시텔레스Praxiteles, 생몰년 불명와 리시포스Lysippos, 생몰년 불명가 이름을 떨쳤습니다.

리시포스의 작품으로는 〈때를 미는 남자〉가 유명합니다. 많고 많은 모습이 있을 텐데 왜 하필 때를 미는 모습일까요? 게다가 지금 우리가 보기에는 과연 어떻게 때를 미는 건지도 얼른 알아보기 어렵습

◀ 아케익 시기 조각인 〈청년〉, 기원전 530년경

▲ 리시포스, 〈때를 미는 남자〉, 기원전 330년경. 리시포스가 청동으로 만든 원작을 로마 시대에 대리석으로 똑같이 본뜬 것이다.

▶ 고대 그리스 사람들이 때를 밀 때 쓴 스트리길리스

니다. 고대 그리스와 로마에서는 요즘처럼 이태리타월로 때를 벗겨 내는 대신에 '스트리길리스'라는 도구를 사용했습니다. 운동을 마친 후 땀과 먼지투성이인 남성들은 온몸에 향유를 발랐습니다. 그러면 향유가 때와 뭉치는데, 그걸 스트리길리스로 긁어 냈습니다. 〈때를 미는 남자〉는 거창한 동작이 아니라 지극히 사소하고 일상적인 동작을 주제로 삼아 만든 사실적인 작품이지요.

"자연이 내 스승"

플리니우스의《박물지》에는 고대 예술에 대한 여러 흥미로운 이야기도 실려 있는데, 리시포스에 대한 이야기도 있습니다. 리시포스는 원래 대장장이였는데, 당시 가장 뛰어난 화가였던 에우폼포스가 시장에서 누군가와 이야기 나누는 걸 들었다고 합니다. 상대방이 에우폼포스에게 물었습니다.

"에우폼포스여, 당신의 스승은 누굽니까?"

에우폼포스의 대답은 뜻밖이었습니다.

"내게는 스승이 따로 없소. 누군가를 흉내 내서는 안 될 노릇이오. 오로지 자연이 내 스승이외다."

이 말은 리시포스에게 계시와도 같았습니다. 스승을 따로 둘 필요 없이 자연을 충실히 관찰하고 표현하면 훌륭한 예술가가 될 수 있다는 말에 리시포스는 독학으로 당대 최고의 조각가가 될 수 있었고, 〈때를 미는 남자〉에는 모델을 세밀하고 끈질기게 관찰한 보람이 담겨 있습니다.

"자연이 내 스승"이라는 말이 에우폼포스의 입에서 나오기는 했지만, 그만의 생각은 아닙니다. 이 시대의 관념이 집약된 것입니다. 에우폼포스나 심지어 리시포스마저도, 당시의 관념을 전달하기 위해 동원된 이름일 뿐입니다. 그리스인들은 어떤 권위나 계보 없이 자연을 직접 관찰하고 옮길 수 있다며 자신했던 것입니다.

엘긴 대리석의 사연

그리스인들은 기원전 5세기에 페르시아와 두 차례 커다란 전쟁을 치렀습니다. 그리스의 도시국가들 사이에서 주도적인 역할을 했던 아테네는 도시 자체가 쑥대밭이 되었지만 페르시아를 격퇴하는 데는 성공했습니다. 아테네 사람들은 승리를 기리기 위해 파르테논 신전을 지었는데, 조각가 페이디아스Pheidias, 기원전 480-430년경가 감독을 맡고 조각상도 제작했습니다. 페이디아스가 만들었다는, 황금과 상아로 된 높이 15미터짜리 아테나 신상은 지금은 전설로, 자그마한 모형으로만 남아 있습니다.

파르테논 신전의 둘레를 장식했던 조각들은 그리스가 오스만 제국의 지배 아래 있던 19세기 초에 엘긴 경Thomas Bruce, 1771-1841*이 통째로 뜯어 영국으로 가져갔습니다. 영국박물관에 가면 그 조각들을 지금도 볼 수 있는데, 정작 파르테논 신전은 누더기 같은 모습이죠. 그리스에서는 '엘긴 대리석'을 돌려 달라고 줄기차게 요구하고 있지

📍 **엘긴 경**

1799년 오스만 제국 주재 영국 대사가 되었다. 대사라는 신분과 특권을 이용해 오스만 제국으로부터 파르테논 신전의 조각을 뜯어 가도 좋다는 허락을 받는다. 이후 무려 253점(조각품의 90퍼센트에 달하는 양)을 영국으로 실어 날랐다. 영국에 있는 자기 집을 꾸미기 위해서였다. 하지만 이 일에 돈을 너무 많이 쓰는 바람에 파산했고, 빚을 갚기 위해 영국 정부에 매매를 제안한다. 영국 정부가 사들이면서 일명 '엘긴 마블스'는 영국박물관에 전시된다.
1832년 오스만 제국으로부터 독립한 이후 그리스는 엘긴 마블스를 되찾아오려고 노력했지만, 여전히 돌려받지 못하고 있다. 엘기니즘Elginism은 남의 나라 보물을 약탈해서 자기 나라 것인 양 여기는 행태를 말하는데, 엘긴의 이름에서 비롯되었다.

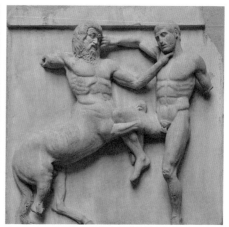

▲ 엘긴 경의 모습, 그리고 그가 파르테논 신전에서 떼어 옮긴 대리석 일부

만, 팔은 안으로 굽는다고, 영국 쪽 학자들은 아테네는 대기오염이 심해서 유적에 좋지 않았을 것이다, 영국으로 옮겨 와서 더 잘 보존될 수 있었다는 등 자국 정부가 내세우는 궁색한 변명을 주워섬기고 있습니다.

헬레니즘과
로마 미술

왜 고상한 예술 뒤에는
요란한 예술이 등장할까

나이 든 남자와 두 소년이 뱀에 칭칭 감겨 있
습니다. 이들은 대체 무슨 짓을 했기에 이처럼 끔찍한 일을 겪고 있
는 걸까요?

옛이야기에는 얼른 납득하기 어려운 내용이 많습니다. 트로이 전
쟁 때 라오콘이 겪었던 일도 그중 하나입니다. 그리스인들은 트로이
인들의 땅으로 쳐들어와서 싸움을 벌였고, 그 싸움은 10년이 지나도
록 끝나지 않았습니다. 그러던 어느 날, 그리스인들이 진지를 거두고
물러났습니다. 그런데 물러나면서 그 자리에 목마를 하나 남겨 두었
습니다. 마침 그리스 병사 한 명이 낙오되어 잡혀 왔는데, 그 병사의
말인즉 이 목마는 신에게 바치는 선물이라는 것입니다. 트로이 사람
들은 그렇다면 이 목마를 성 안으로 끌어들이자고 했는데, 이때 트
로이의 신관이었던 라오콘이 강하게 반대합니다. 아예 불태워야 한

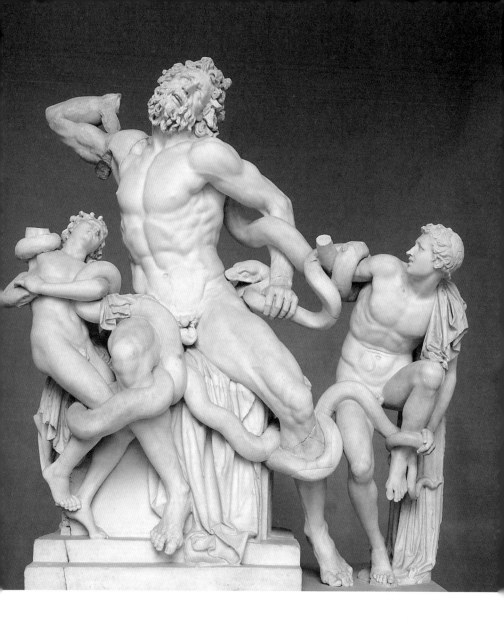

▲ 작자 미상, 〈라오콘과 그의 아들들〉, 기원전 1세기–기원후 1세기

다고 목소리를 높이지요. 그러자 갑자기 바다에서 커다란 뱀들이 나타나서는 라오콘과 그의 두 아들을 칭칭 감아 죽여 버립니다. 올림포스의 신들은 그리스와 트로이 양편으로 나뉘어 있었는데, 바다의 신 포세이돈은 그리스 편이었습니다. 포세이돈 입장에서는 트로이 사람들이 목마를 성 안으로 옮기는 게 좋은데 라오콘이 훼방을 놓으려 들자 숨을 끊어 버린 것입니다. 트로이 사람들은 목마를 성 안으로 들였고, 그 목마 때문에 무슨 일이 벌어졌는지는 잘 알려져 있지요.

자연스러운 모습, 깊어진 표현력

이 조각상은 마른하늘에 날벼락 치는 일을 당한 라오콘과 그의 아들들을 묘사했습니다. 제목은 〈라오콘과 그의 아들들〉이라고도 하고 〈라오콘 군상〉이라고도 합니다. 라오콘이 이런 일을 당하는 게 옳은지 그른지는 별로 중요하지 않습니다. 스스로 감당할 수 없는 고통을 갑작스럽게 맞은 인간의 모습이 주는 전율이야말로 이 조각상을 만든 목적이라고 할 수 있습니다. 《박물지》에서는 로도스섬 출신의 그리스 조각가 세 사람이 이 조각상을 만들었다고 했는데, 곧이곧대로 믿을 수는 없습니다. 애초에 누가 무엇 때문에 주문했는지는 알 수 없습니다.

앞에서 고대 그리스의 고전기 조각들을 보았습니다. 그 조각들은

인간의 몸이 움직이는 메커니즘을 분명하게 보여 주었습니다. 하지만 전체적으로는 차분한 분위기였고, 표정과 태도는 냉담했습니다. 그런데 〈라오콘과 그의 아들들〉은 인체의 움직임을 탁월하게 묘사했다는 점에서는 비슷하지만, 그걸 통해 표현하고 싶었던 게 다릅니다. 고통과 파멸, 갑작스럽지만 절대적이고 돌이킬 수도 없는 인간의 운명입니다. 이 조각상이 마음을 끄는 건, 라오콘이 깜짝 놀라며 순식간에 숨이 끊어지는 모습이 아니라 어떻게든 고통에서 벗어나려 애쓰는 인간의 모습을 표현했기 때문입니다. 라오콘은 근육이 엄청나게 발달해 있는데 그 근육질의 몸이 뒤틀리면서 오히려 고통과 부조리가 더욱 부각됩니다.

고대 그리스 미술은 서양 미술에서 중요한 위치를 차지하지만, 그 미술이 발전한 지역은 전체적으로 보면 꽤 좁은 편입니다. 뒤에 세계사의 주역이 되는 로마나 프랑스, 러시아 같은 나라들에 비하면 아테네, 스파르타, 코린트 같은 도시국가들은 올망졸망해 보입니다. 이들은 북쪽에서 세력을 키우던 마케도니아라는 왕국에 몽땅 정복당합니다. 마케도니아의 왕이 그 유명한 알렉산드로스입니다. 알렉산드로스는 여기서 그치지 않고 그리스인들을 이끌고 동쪽으로 건너가 페르시아 제국을 공격했습니다. 얼마 전에 그리스인들은 페르시아의 침공을 받았는데, 이제는 거꾸로 페르시아를 정복하러 갔습니다. 페르시아의 다리우스 대왕은 알렉산드로스에게 맞섰지만 참패합니다.

알렉산드로스와 다리우스가 대결하는 그림을 보지요. 영화의 한

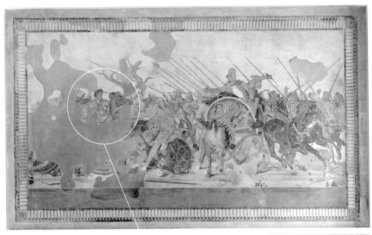

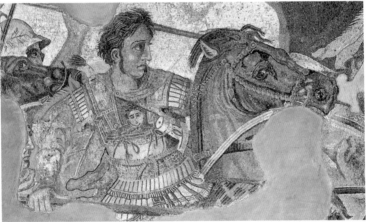

▲ 작자 미상, 〈알렉산드로스와 다리우스〉, 기원전 100년경

장면처럼 선명하고 박진감이 넘칩니다. 화면 왼편에서는 창을 쥔 알렉산드로스가 말을 타고 달려 나옵니다. 오른편에는 전차를 탄 다리우스가 보입니다. 두 군주 근처에서는 그리스와 페르시아 병사들이 격돌합니다. 그런데 전투의 향방은 이미 결정된 듯합니다. 다리우스가 전차의 방향을 돌려 도망치려 하고 있기 때문이지요. 이 뒤로 어떤 일이 벌어졌을지는 훤합니다. 군주가 도망치는 모습을 본 페르시아군은 무너져 패주했고, 그리스군은 다리우스를 잡기 위해 페르시아군을 밟아 가며 내달렸습니다. 다리우스는 이 자리에서 도망치는 데는 성공했지만 결국 부하에게 배신당해 죽고, 페르시아는 알렉산드로스의 손에 떨어집니다.

역사적으로 결정적인 사건을 다룬 이 그림은 보면 볼수록 경이롭습니다. 알렉산드로스의 표정은 결연하고 다리우스는 알렉산드로스를 보는 순간 겁을 먹었다는 걸 알 수 있습니다. 저 혼자 살자고 부하 병사들을 내팽개치고 도망치는 못난 군주를 지키기 위해 페르시아 병사들은 분투합니다. 이 그림은 수많은 장병과 군마가 뒤엉킨 장면을 실감 나게 보여 주는 데다 등장인물들의 감정도 생생하게 표현했습니다.

알렉산드로스가 차지한 영토는 광대했지만 그가 세상을 떠난 뒤 그 영토는 여러 조각으로 나뉘었습니다. 그리고 얼마 지나지 않아 그리스는 지중해의 새로운 강자로 떠오른 로마와 맞서게 됩니다.

그리스를 추앙한 로마

이탈리아 반도의 작은 나라였던 로마는 스페인과 북아프리카로 세력을 뻗으면서 지중해의 패권을 쥐었습니다. 기원전 2세기 후반에 로마는 그리스를 정복합니다. 강대한 나라의 말로는 늘 이런 식입니다. 한때 강성했더라도 쇠락은 피할 수 없고, 바깥에서 더 강한 세력이 등장하면 나라를 지킬 수 없게 됩니다. 하지만 로마인들은 그리스를 문화적으로 높이 떠받들었습니다. 자신들에게 문화적인 바탕이 없다고 여기고는 그리스의 것이라면 뭐든지 열광적으로 받아들였습니다. 많은 그리스 예술가가 로마로 건너가서 활동했습니다.

로마인들은 그리스의 청동상을 대리석으로 복제했습니다. 앞에서 본 〈창을 든 남자〉, 〈때를 미는 남자〉 같은 조각들도 처음에는 청동으로 만든 것인데, 이걸 본 로마의 귀족들이 자신들의 집과 정원을 장식하기 위해 이 걸작들을 대리석으로 복제했습니다. 청동보다 대리석이 더 쌌기 때문이지요. 그런데 청동상은 여러 환난을 겪으면서 대부분 파괴되거나 녹아 버려 복제품인 대리석상만 남게 된 것입니다. 그리스 미술에 대한 로마인들의 열광 덕분에 오늘날도 그리스 미술의 탁월함을 확인할 수 있는 것이지요.

로마 미술에서는 황제와 귀족을 모델로 만든 조각이 많이 남아 있습니다. 대표적인 작품이 아우구스투스를 묘사한 조각입니다. '존엄자'라는 뜻의 아우구스투스는 원로원에서 받은 칭호이고, 원래 이름

은 옥타비아누스입니다. 아
우구스투스는 카이사르의
양자였고, 카이사르가 죽은 뒤
천하의 패권을 놓고 안토니우스와 싸
운 끝에 마침내 로마의 일인자가 되었습
니다. 황제로 즉위하지는 않았지만 사실
상 로마의 첫 번째 황제입니다.

아우구스투스 조각은 흥미로운 데가
있습니다. 일단 갑옷을 잘 차려입었는
데, 갑옷 밖으로 드러난 팔다리가 다부
집니다. 군주로서의 위엄을 한껏 보여
줍니다. 기록에 따르면 아우구스투스
는 유약하고 섬세한 느낌을 주는 인
물이었다고 하지만요.

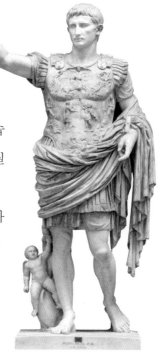

▲ 작자 미상, 〈아우구스투스〉, 1세기

한편 그를 묘사한 다른 대리석상을 보면 옷차림만 다르고 머리
부분은 이 조각과 비슷합니다. 그러니까 똑같은 머리를 여러 개 만
들어 놨다가 여기저기 다른 조각상에 끼운 것입니다. 이처럼 로마의
초상 조각은 지체 높은 모델을 미화하는 구실도 했습니다. 물론 인
물의 기질과 성격을 예리하게 포착한 작품도 적잖이 남아 있고요.

그런데 로마 미술에서 회화는 남아 있는 작품이 적습니다. 지금
볼 수 있는 로마의 회화는 대부분 폼페이와 헤르쿨라네움에서 나온

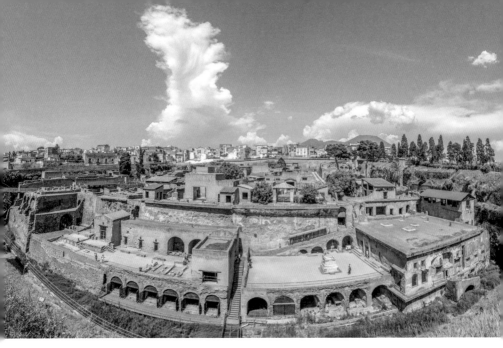

▲ 헤르쿨라네움 유적지

것들인데, 기원후 79년에 베수비오 화산이 폭발하면서 통째로 묻혀 버린 도시가 바로 폼페이와 헤르쿨라네움입니다. 오랜 세월이 흐른 뒤 18세기부터 폼페이와 헤르쿨라네움의 유물이 발견되고, 이들 도시에 대한 본격적인 발굴이 이루어졌습니다. 그로 인해 잊혔던 고대 로마의 주택과 생활용품을 갑작스레 다시 보게 된 것입니다. 두 유적지에서 나온 그림은 대부분 주택에 그려진 벽화인데, 당시의 일상생활과 그리스·로마 신화를 솜씨 좋게 묘사한 것들입니다.

알렉산드로스와 다리우스의 전투를 묘사한 그림도 실은 폼페이에서 나왔습니다. 회화라고는 했지만, 회화 하면 흔히 떠올리는 유화나 수채화가 아닌 좀 색다른 재료로 제작되었습니다. 모자이크* 그

림입니다. 모자이크화는 주로 벽화인데, 이 그림은 한술 더 떠서 바닥 그림입니다. 그리스 땅에 있던 걸 로마 사람들이 옮겨 와서 자기 집을 꾸민 것입니다. 이처럼 로마 사람들은 그리스 유산을 우러렀습니다.

모자이크

여러 빛깔의 돌이나 유리, 금속, 조개껍데기, 타일 따위를 작은 조각으로 붙여서 무늬나 그림을 만드는 기법이다. 모자이크 그림은 주로 벽을 장식하는 데 쓰인다.

2

중세 미술

초기 기독교 미술과
비잔틴 미술

왜 보이는 대로
그리지 않은 걸까

앞서 언급했듯이 알렉산드로스와 다리우스의 전투 장면을 그린 그림은 모자이크입니다. 모자이크라는 기법은 이처럼 고대 그리스와 로마에서 발전했는데, 시대가 바뀌어서도 중요한 역할을 했습니다. 모자이크 자체가 견고하고 다채로운 색을 나타낼 수 있어서지요.

기독교와 중세

이번에는 알렉산드로스의 시대로부터 천 년쯤 뒤에 만들어진 모자이크 벽화를 보려 합니다. 다섯 사람이 나란히 서 있습니다. 사실 서 있는 건지, 떠 있는 건지도 분명치 않습니다. 게다가 바깥쪽 두 인물은 천사니까, 다섯 '사람'이라고 할 수 있는 건지도 모르겠습니다.

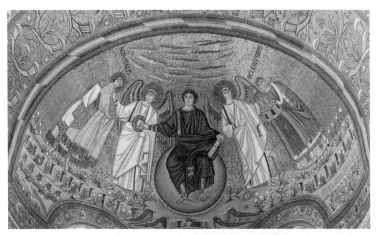

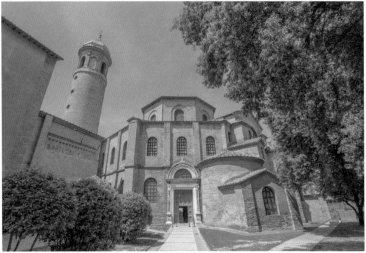

▲ 산 비탈레 성당 내부의 모자이크화
▼ 동로마 제국의 유스티니아누스 1세가 건립한 산 비탈레 성당

이탈리아 북부 라벤나에 있는 산 비탈레San Vitale 성당에 그려진 모자이크 벽화입니다. 가운데의 젊은 남성이 누구인지 짐작하시겠습니까? 예수 그리스도입니다. 흔히 떠올리는 예수의 모습과 많이 다릅니다. 이처럼 중세 초에는 예수를 묘사하는 방식이 달랐습니다.

지금은 기독교가 세계에서 중요한 종교 중 하나이지만, 초기에는 여러 지역에서 탄압을 받았습니다. 영화 〈쿼바디스〉는 로마 제국에서 기독교를 믿던 이들이 겪은 탄압을 보여 줍니다. 이 영화에는 당대 최고의 미남 배우 로버트 테일러가 나옵니다. 영화에서 로마의 장군 역할입니다. 그런데 이 장군이 데보라 카에게 마음이 끌리게 됩니다. 데보라 카는 모래 바닥에 뭔가를 그리다가 장군이 다가오자 서둘러 자리를 뜹니다. 장군은 이 물고기가 무슨 의미를 갖는지에 대해 나름대로 알아봅니다. 물고기는 기독교도들이 주고받던 암호였습니다. 초기 기독교도들은 두 가지 과제를 해결해야 했습니다.

첫 번째는 은밀한 공간을 확보해야 했습니다. 지금도 로마에는 카타콤catacomb이라는 것이 남아 있습니다. 카타콤은 흔히 지하 묘지라고 알려져 있는데, 물론 묘지 구실도 했지만 기독교도들이 집회를 하고 생활을 하는 공간이기도 했습니다. 카타콤에는 성경에 등장하는 인물들과 기독교의 교리를 묘사한 그림이 남아 있습니다. 기독교의 교리를 설명하고 예수를 기독교도가 아닌 사람들에게도 알려 주는 이미지를 만드는 것이 기독교도들의 두 번째 과제였고요.

카타콤의 벽화에는 양을 어깨에 멘 목자 그림이 적잖이 있습니다.

▲ 카타콤 벽화, 〈양을 어깨에 멘 목자〉, 3세기

목자는 예수 그리스도입니다. 양을 어깨에 멘 목자의 이미지 자체는 이전부터 존재했지만, 기독교에서는 특별한 의미를 지녔습니다. 예수가 '잃어버린 양'을 비유로 들어 하느님이 인류를 사랑한다는 이야기를 했기 때문이지요. 양은 이처럼 우리 인간을 가리키는 비유였습니다. 양은 '희생 양'이라는 의미도 품고 있습니다. 여기서 양은 바로 예수 자신입니다. 왜냐하면 예수는 인간을 대신해 희생했기 때문입니다.

황제의 자리에 올라 기독교를 공인했던 콘스탄티누스는 로마 제국의 수도를 동쪽으로 옮겼습니다. 보스포로스 반도의 끄트머리에 있던 비잔티움(이후에 콘스탄티노플로 이름을 바꾸었습니다)이었습니다. 로마 제국은 동서남북으로 광대했는데, 서쪽 지역이 시원치 않아 보이자 동쪽으로 수도를 옮긴 것인데, 그 바람에 서쪽은 더욱 기울어졌습니다. 여기에 더해 콘스탄티누스의 다음 황제는 아들들에게 제국을 둘로, 즉 동로마와 서로마로 나눠 주었습니다. 이것이 몰락에 결정적이었습니다. 콘스탄티노플을 품은 동로마는 짱짱했지만 서로마

는 허약했는데, 이때 마침 제국의 바깥 멀리서부터 거대한 이민족 세력이 로마로 밀려들었습니다. 이들은 로마의 신민이 되고 군인도 되었습니다. 그런데 이민족의 흐름이 잦아들지 않고 더 크고 험한 흐름이 이어졌습니다. 서로마는 점점 더 허약해져서 결국 무너졌습니다. 서로마 제국의 멸망을 흔히 중세의 시작으로 봅니다. 동로마 제국(비잔티움을 수도로 삼아서 비잔틴 제국이라고도 합니다)은 계속 남아 있었고 심지어 여러 세기 동안 강성했지요.

예수 변천사

중세 유럽의 미술은 별로 사실적이지 않아 보입니다. 고대 그리스와 로마에서는 인물과 사물을 묘사하는 기법이 계속 발전했는데, 왜 예술가 집단은 갑자기 그런 기법을 내팽개치고 일견 소박하고 유치한 기법을 구사하게 되었을까요? 기독교가 영적인 가치를 중시해서 사실적인 묘사를 꺼렸기 때문이라고 설명하기도 합니다. 하지만 중세가 시작되면서 로마라는 문화적인 중심이 사라졌기 때문이라고 볼 수 있습니다. 예술가 집단이 기법을 체계적으로 익히고 전승할 근거가 없어진 것이지요. 제국이 몰락하면서 그 자리에 기독교가 들어왔습니다.

물론 중세 초 예술가 집단은 뭘 어떻게 묘사해야 할지 처음에는 잘 몰랐습니다. 예수 그리스도의 모습도 지금처럼 머리칼과 수염이

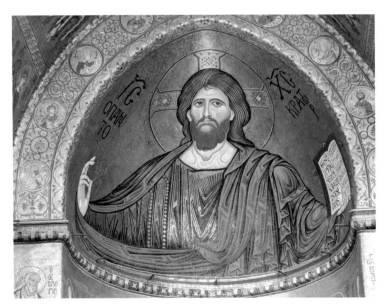

▲ 몬레알레 성당의 판토크라토르 그리스도, 1170-89년

길지 않았고, 영명해 보이는 말쑥한 젊은 남자로 묘사되곤 했습니다. 그때까지 자신들에게 친숙했던 이미지를 차용한 것입니다. 예수 하면 어깨까지 내려오는 갈색 머리에 잘 다듬은 콧수염과 턱수염을 금방 떠올릴 텐데, 이런 모습은 6세기 무렵 동로마 제국에서 예수를 근엄한 모습으로 묘사하던 방식이 정착된 것입니다.

동로마 제국 미술을 흔히 비잔틴 미술˚이라고 합니다. 비잔틴 미술에서 예수는 왼손에 복음서를 들고 오른손은 세워 축복을 내리는 모습으로 묘사되었습니다. 이를 '판토크라토르 그리스도'라 합니다. 판토크라토르는 헬라어로 '전능하신 분'이라는 뜻입니다. 그러므로

'판토크라토르 그리스도'는 '전능하신 그리스도'로 옮길 수 있겠지요. 판토크라토르 그리스도는 거대한 사원의 제단 쪽 벽 가득히 모자이크로 장식되었습니다. 하느님의 권능이 예수를 통해 온 세상에 퍼져 가는 느낌을 주려 했습니다.

성상 파괴 운동과 이콘

예수와 성모 마리아 같은 거룩한 존재를 그린 그림을 이콘Icon이라고 합니다. 우리말로 옮기자면 '성상화聖像畵'입니다. 이콘이란 말은 그리스어 '에이콘eikon'에서 나왔습니다. 에이콘은 이미지 전체를 일반적으로 가리키지만, 미술사에서 이콘은 넓은 의미로는 벽화, 모자이크화 등 기독교 세계에서 제작된 성스러운 이미지를 보통 가리키고, 좁은 의미로는 거룩한 대상을 나무판에 그린 그림을 가리킵니다.

고대 이집트 사람들은 시신을 감은 천 위에 망자의 얼굴을 그린 그림을 붙였는데, 나중에 유럽인들은 그리스와 로마 문화까지 반영해 망자의 얼굴을 매우 사실적으로 그려 붙이게 되었습니다. 이런 초

📍 **비잔틴 미술**

보통 중세 동로마 제국의 미술을 말한다. 헬레니즘 미술 전통에 기독교적 요소를 가미한 것이 특징이다. 교회와 궁정을 중심으로 발전했다. 초기와 중기에는 모자이크화가 발달했고, 말기에는 프레스코화가 성행했다. 한편 헬레니즘 미술은 헬레니즘 기간에 발전한 미술을 말하는데, 〈라오콘과 그의 아들들〉·〈밀로의 비너스상〉 등이 대표작이다. 헬레니즘은 기원전 334년 알렉산더 대왕의 동방 원정에서부터 기원전 30년 로마의 이집트 병합 때까지 그리스와 오리엔트가 서로 영향을 주고받았던 역사, 문화적 국면을 가리킨다.

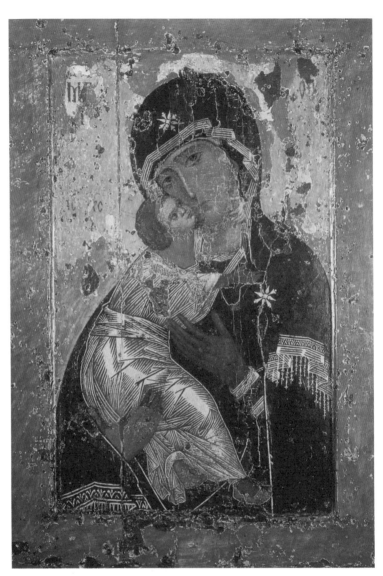

▲ 작자 미상, 〈블라디미르의 성모〉, 1131년경

상화들이 기독교 세계에서 이콘으로 발전한 것이지요. 이콘은 뚜껑을 달아서 열거나 닫아 놓을 수 있게 했고, 작게 만들어 집 안 구석에 모셔 두거나, 좀 더 크게 만들어 축제나 전쟁터에 가져가곤 했습니다. 이콘 중에서 가장 널리 알려진 것이 〈블라디미르의 성모〉입니다. 동로마 제국의 대주교가 러시아의 키예프 대공에게 선물로 준 그림입니다. 이 그림이 가는 데마다 기적이 일어났다고 합니다. 심지어 외적의 공격을 받는 도시를 지켜 주었다고도 합니다.

중세의 미술, 기독교 미술에 대해 이야기할 때 빼놓을 수 없는 것이 '성상 파괴 운동®'입니다. 이 때문에 이콘도 타격을 입었습니다. 성상 파괴 운동은 동로마 제국에서 8세기에서 9세기 초까지, 거의 한 세기에 걸쳐 벌어졌습니다. 성경에 우상 숭배를 금하는 내용이 명시되어 있는데, 신의 형상을 경배하다니 안 될 말이라는 거였죠. 동로마 제국 각지의 성상이 파괴되었고, 황제는 이에 반대하는 수도사들을 잔혹한 방식으로 처형하기도 했습니다. 성상 파괴 운동이 겨냥한 성상 대부분이 이콘이었는데 동로마의 민중, 특히 여성들은 이콘을 소중하게 모시고 있었습니다. 성상을 옹호하는 쪽에서는 성상이 기독교의 교리를 신도들이 받아들이는 데 유용하며, 성상 자체를 숭배의 대상으로 삼는 게 아니라 어디까지나 성상에 깃든 신성神性을 경

📍 **성상 파괴 운동**

성상 파괴 운동은 동로마 제국을 양분시켜 혼란에 빠트렸다. 동로마 제국 황제의 간섭에서 벗어나고자 했던 로마 가톨릭 교황청에 좋은 명분을 주었고, 여기에 정치·문화적 요인까지 겹쳐 결국 기독교는 동방 정교회와 로마 가톨릭으로 갈라선다.

배하는 것이라고 주장했습니다. 결국 동로마 제국에서는 한 세기 만에 성상이 제자리로 돌아옵니다.

로마네스크 미술과 고딕 미술

왜 건물을 높게 지었을까

　　　　　성모 마리아가 아기 예수를 무릎에 앉힌 모습
입니다. 프랑스 북부의 샤르트르 대성당에 있는 이미지입니다. 찬란
하고도 투명한 느낌을 줍니다. 스테인드글라스입니다.

　설령 신앙이 없는 사람이라도 어쩌다 성당에 들어가면 차분하고
경건한 마음이 됩니다. 성당이라는 공간이 주는 분위기 때문이겠지
요. 파이프 오르간으로 성가라도 연주하면 벅찬 감동을 어찌하기 어
렵습니다. 창문에는 색유리가 끼워져 있어서 햇빛이 색색으로 영롱한
공간을 만들어 냅니다.

　흔히 중세를 '암흑시대'라고 합니다. 그렇다면 '광명의 시대'는 언
제냐면 르네상스라는 것입니다. 고대 그리스와 로마의 찬란한 문명
이 멸망하고 중세라는 어두운 시기가 닥쳤고 그 뒤에 르네상스라
는 광명이 찾아왔다는 것이지요. 중세를 이렇게 폄하하게 된 건 르

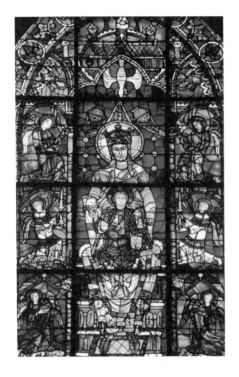

◀ 샤르트르 대성당의 스테인드글라스

네상스 시기에 이탈리아의 문인, 예술가들이 앞선 시대를 깔아뭉갠
데서 유래합니다. 암흑시대라는 표현은 이탈리아의 문인 페트라르
카Petrarca, Francesco, 1304~74가 앞선 시대를 가리킬 때 처음 썼다고 합
니다. 어떤 시대를 긍정적으로 볼 것이냐 부정적으로 볼 것이냐, 가
치 있게 볼 것이냐 아니냐 판단하는 것은 다른 시대와 비교하면 좀
더 분명해집니다. 그런데 르네상스의 문인과 예술가들은 자신들이
고대 그리스와 로마의 문화를 되살린다고 의식했기 때문에 자신들
과 고대 세계 사이에 놓인 중세를 나쁘게 보았습니다.

하지만 중세라는 시대 없이는 르네상스도 있을 수 없습니다. 중세의 경제, 문화적 발전은 고대 세계와 르네상스를 잇는 가교였습니다. 여전히 중세를 암흑시대라고 아무렇지도 않게 말하는 사람에게는 중세에 건립된 대성당을 떠올려 보라고 하고 싶습니다. 백문이 불여일견이라고, 파리에 가면 시테섬에 우뚝 솟아 있는 노트르담 대성당을 한 번 보고 오길 권합니다. 중세 유럽에서 대성당은 도시 전체에서 가장 높은 건축물이었습니다. 왜 중세 사람들은 성당을 이처럼 높게 지었을까요?

아치 하면 로마네스크

서로마 제국이 멸망한 뒤 서유럽은 한동안 혼란을 겪었습니다. 여러 민족이 이리저리 옮겨 다니며 이런저런 나라를 세웠다가 무너뜨렸습니다. 로마라는 대국이 무너지자 교통과 통신 수단도 사라졌고, 경제 활동도 쇠퇴하고 인구도 크게 줄었습니다. 그러다 10세기 전후에 어느 정도 정치적으로 안정을 찾았고, 각지에 건립된 수도원과 성당은 문화적인 구심점 노릇을 했습니다. 이때 수도원과 성당을 건립한 양식을 '로마네스크Romanesque'라고 합니다. 프랑스어로 '로마풍'이라는 의미입니다. 실제로는 고대 로마의 건축물과 차이가 있지만 아무튼 로마풍으로 지으려고 했대서 이런 이름이 붙었습니다.

중세 유럽에서는 성당 건축이 모든 예술 활동의 중심이었습니다.

▲ 프랑스의 에투알 개선문. 로마네스크 건축물은 아치가 있는 것이 특징이다.

조각이나 회화도 건축의 부속물이었습니다. 로마네스크 예술의 중심도 물론 성당 건축이었습니다.

로마네스크 성당은 기본적으로 로마 시대의 공회당basilica을 모델로 삼아 지어졌는데, 창문과 문을 비롯하여 건물을 이루는 요소로 '아치arch'를 많이 사용했습니다. 지금도 로마에 남아 있는 개선문, 그리고 파리의 에투알 개선문, 남부 유럽 곳곳에 남아 있는 로마 시대의 수도교水道橋 등이 아치를 이용한 대표적인 건축물입니다. 아치는 돌을 반원형으로 쌓아올려 만들기 때문에 건물에서 위쪽에 놓인 돌의 무게를 분산시키는 구실을 했습니다. 그래서 아치를 활용하지 않았던 그리스에 비해 로마에서는 건물을 훨씬 높게 지을 수 있었지

요. 로마네스크 성당은 아치를 이용해 높게 지었고, 돌로 된 천장을 지탱하기 위해 기둥을 굵고 벽을 두껍게 했기 때문에 당당하고 웅장한 느낌을 줍니다.

고딕 성당의 스테인드글라스

로마네스크 예술은 11세기 말부터 12세기 초에 걸쳐 절정을 맞았고, 이어서 고딕 예술이 등장합니다. 고딕 예술은 중세를 대표하는 예술 양식이라고 할 수 있습니다. '고딕'이라는 말은 서로마 제국이 무너져 갈 무렵에 서유럽으로 침입했던 '고트족'에서 나왔습니다. 고딕 건축이 지난날 야만족이 만들고 지었던 끔찍스러운 것들을 떠올린다는 것이었지요. 중세의 미술과 문화에 대한 경멸을 담은 명칭이 고딕입니다.

고딕 성당은 로마네스크 성당보다 훨씬 높았습니다. 당시 건축가들은 지붕의 무게를 건물 안팎의 기둥으로 분산하기 위해 '늑재rib'를 생각해 냈습니다. 유서 깊은 성당을 방문하면 성당 내부 한복판에서 위쪽을 올려다보길 바랍니다. 천장의 곡면을 따라 그야말로 사람의 갈빗대 같은 걸 볼 수 있는데, 이것이 늑재입니다. 늑재 덕분에 고딕 성당은 로마네스크 성당처럼 벽을 두껍게 하지 않고서도 천장을 지탱할 수 있었습니다. 게다가 고딕 성당 바깥에는 '버팀벽'이라는 것도 있습니다. 천장의 무게를 분산하기 위해 만든 보조 벽이지요.

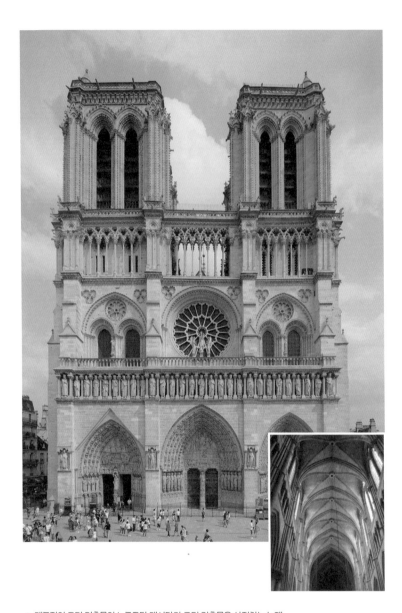

▲ 대표적인 고딕 건축물인 노트르담 대성당과 고딕 건축물을 상징하는 늑재

이처럼 줄기차게 연구한 덕분에 성당은 높아져만 갔습니다.

천장이 높아지니 당연히 벽도 길쭉하게 높아졌습니다. 그런데 벽은 천장의 무게를 고스란히 떠안지 않아도 되니까 얇아졌습니다. 창문도 길쭉하고 높습니다. 그 창문에 끼워진 색유리, '스테인드글라스'를 통해 들어온 빛이 성당을 가득 채웁니다. 스테인드글라스에 묘사된 성경의 이야기가 영롱한 빛에 실려 성당이라는 공간을 가득 채웁니다. 스테인드글라스는 물감과 붓이 아니라 '빛으로 그린 회화'라고 할 수 있습니다. TV도 영화도 없던 옛사람들에게 성당이 얼마나 황홀한 공간이었을지는 짐작하기도 어렵습니다.

중세만의 아름다움

중세 미술을 단순하게 요약하다 보면 중세 미술은 세상을 실감나게 묘사하는 데 관심이 없었다고 정리하고 지나가기 쉬운데, 작품을 하나하나 찬찬히 살펴보면 나름대로 실감 나게 묘사했다는 걸알 수 있습니다. 애초에 중세라는 기간 자체가 천 년이나 되기 때문에, 그저 중세라는 이름으로 묶이는 작품들도 시기와 지역에 따라 모습이 꽤 다릅니다. 중세 후반, 특히 중세의 끄트머리로 갈수록 실감나는 작품이 나타납니다.

중세의 성당 안팎에는 성경 이야기와 인물이 조각되었습니다. 정문 위쪽에 마련된 반원형 공간을 '팀파눔tympanum'이라고 하는데, 여

▲ 랭스 대성당의 〈수태고지〉 조각에서 '미소 짓는 천사', 1240년경

기에는 하느님과 하느님을 가까이서 모시는 천사들 그리고 '최후의 심판' 장면이 조각돼 있습니다. 성당 입구 주변에는 성경과 관련된 인물들이 조각되었습니다. 중세에는 조각 작품 또한 성당 건축의 부속물이었습니다. 조각이 신전이나 성당 건축에서 벗어나 독자적으로 존재를 과시한 것은 르네상스 이후의 일입니다.

하지만 중세 성당의 조각은 당시 예술가들의 실력을 보여 주기엔 충분합니다. 같은 고딕 성당이라도 시대적으로 뒤에 만든 조각일수록 생김새가 유연하고 매끄럽습니다. 예를 들어 프랑스 북동부에 있는 랭스 대성당에는 고딕 예술의 절정기에 제작된 우아하고 세련된 조각상들이 잘 보존되어 있습니다. 이런 작품들은 중세가 그저 고대와 르네상스 사이에 낀 침체기가 아니라 고유의 취향과 아름다움을 지닌 시대였다는 걸 보여 줍니다.

애달픈 장면입니다. 가시관을 쓴 예수 그리스도가 십자가에서 내려오는 모습입니다. 예수는 십자가에 달려 고통스러워하다가 마침내 숨이 끊어졌습니다. 시신을 수습하면서 사람들은 애통해합니다. 왼편 아래쪽에서 무너지듯 주저앉는 여성이 성모 마리아라는 건 어렵지 않게 짐작할 수 있습니다. 성모의 눈에서는 눈물이 흘러내립니다.

이 그림은 금세 보는 사람을 사로잡습니다. 마치 눈앞에 펼쳐져 있는 장면 같습니다. 그런데 그러면서도 어딘지 위화감을 불러일으킵니다. 사람들 얼굴에 눈물이 또르르 흘러내립니다. 그 눈물이 마치 진주 같습니다. 그런데 진짜 같지는 않습니다. 게다가 사람들이 있는 공간도 이상합니다. 뒤쪽이 막혀 있습니다. 말하자면 닫집 같습니다. 그렇다면 이들은 닫집 안에 자리 잡은 인형일까요?

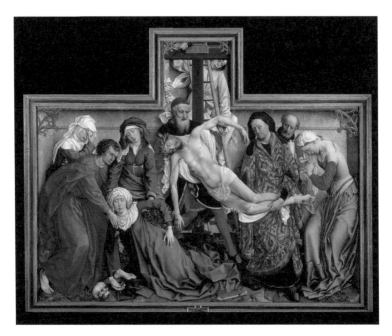

▲ 베이던, 〈십자가에서 내리심〉, 1435년경

　이 그림은 베이던Weyden, Rogier van der, 1400-64이라는 화가가 그린 〈십자가에서 내리심〉입니다. 세부적으로는 정교하기 이를 데 없지만 전체적으로는 부자연스럽습니다. 이것이 북유럽 미술의 특징입니다. 이 뒤로 이탈리아 미술과 비교해 보면 그 특징이 더 두드러집니다. 베이던은 플랑드르에서 활동했습니다.

플랑드르의 화가들

플랑드르는 유럽의 역사를 이야기할 때 빼놓을 수 없는 지역인데, 그 역사가 대단히 복잡합니다. 대충 말하자면 현재 벨기에 역사와 대부분 겹칩니다. 플랑드르가 곧 벨기에라고 해도 틀린 말은 아닙니다. 다만 벨기에가 1830년에 독립했으니 그전까지는 북쪽과 접경한 네덜란드와 한 덩어리로 묶였다 떨어졌다 했다고 보면 될 것입니다.

중세에 플랑드르는 프랑스와 접경했기 때문에 정치적으로도 프랑스의 영향을 크게 받았습니다. 프랑스 국왕은 플랑드르를 자기 것으로 삼았습니다. 왕의 형제가 영토를 나눠 가졌던 봉건 국가인 프랑스에서, 국왕 다음으로 강력한 사람이었던 부르고뉴 공작이 플랑드르를 소유하게 되었지요.

당시 플랑드르 화가들 중에서 가장 명망이 높았던 얀 반에이크Jan Van Eyck, 1390-1441가 그린 〈재상 롤랭과 성모자〉는 이런 배경에서 나왔습니다. 니콜라 롤랭Nicolas Rolin은 부르고뉴 공국의 재상이었는데 당시 복잡한 정세 속에서도 수완을 발휘할 정도로 노회한 인물이었습니다. 화면 왼편에 앉아 있는 중년의 남성이 롤랭입니다. 맞은편에는 성모 마리아와 아기 예수가 앉아 있습니다. 롤랭은 자신의 굳건한 신앙심을 보이기 위해 자신을 성모자와 함께 넣도록 한 것입니다.

성모의 무릎에 앉은 아기 예수는 위엄이 넘치는 모습으로 롤랭에게 축복을 내립니다. 롤랭과 성모자 뒤편으로는 롤랭이 소유했던 포

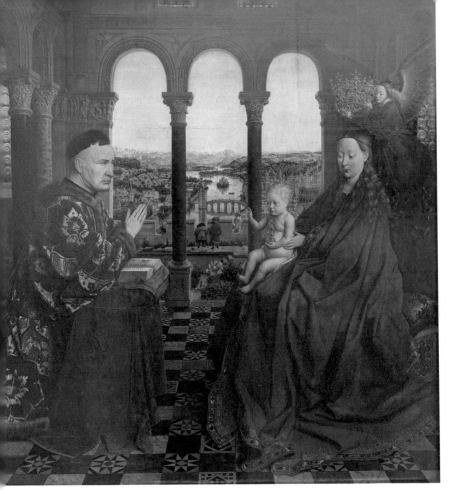

▲ 얀 반에이크, 〈재상 롤랭과 성모자〉, 1435년경

도원, 그리고 당시 부르고뉴 공작이 지배했던 여러 도시를 섞어 놓은 풍경이 강의 양편으로 펼쳐집니다. 강 위에 놓인 다리 앞쪽에는 작은 정원이 있고 거기에는 백합과 작약이 피어 있습니다. 백합은 성모의 순결을, 작약은 성모가 원죄 없이 잉태했음을 뜻합니다. 공작새도 보이는데, 중세 사람들은 공작새가 아주 오래 산다고 믿어 죽은 뒤에

부활한 예수와 연결 지었습니다.

정원 벽 쪽에 뒷모습을 보이며 서 있는 두 사람은 화가 얀과 그의 형 후베르트입니다. 붉은 모자를 쓴 남자가 얀입니다. 후베르트도 화가여서 이 두 사람은 플랑드르에서 함께 활동했습니다. 멀찍이 조그맣게 그리기는 했지만 아무튼 그림을 그린 화가의 모습이 그림 속에 등장했다는 점이 흥미롭습니다. 지금은 예술가가 자기 작품에 서명하는 것을 너무도 당연시하지만, 중세까지는 예술가가 서명을 하는 습관이 없었습니다. 중세 말이 되어서야 예술가들은 자기 존재를 드러내기 시작합니다. 일례로 이탈리아 화가들은 화면 가장자리에 자신을 그려 넣었지요.

그림 소재가 된 '개인'

롤랭과 성모자를 그렸다는 건 알겠는데, 이들이 지금 뭘 하는지는 얼른 짐작이 가질 않습니다. 롤랭이 성모자에게 무슨 상담이라도 청한 걸까요? 물론 롤랭은 나름 경건한 태도를 취하고 있습니다. 지금은 상상하기 어렵지만 중세 유럽에서는 초상화라는 것이 없었습니다. 어떤 개인이 자기 모습을 그려 남긴다는 생각 자체가 없었습니다. 화가들이 그린 수많은 인간은 거의 전부가 성경이나 성인전에 나오는 이들이었습니다. 예수나 천사, 성인들이었지요.

종교와 관련 없는 개인의 얼굴을 그린다는 생각은 중세 말에야 생

겼습니다. 그것도 처음에는 어디까지나 예수나 성모 곁에서 얼굴을 내밀어야 했습니다. 〈재상 롤랭과 성모자〉는 그림을 주문한 사람이 자신의 신앙심을 보이면서 자기 모습을 남기려는 욕망도 충족시킵니다.

성모 뒤쪽에는 천사가 있는데 막 성모에게 관을 씌우려 합니다. 그런데 그 관의 묘사가 정교하기 이를 데 없습니다. 묘사에 자신 있는 화가가 작정하고 그린 것입니다. 미술사에서 반에이크는 유화를 처음 그린 화가로 종종 소개됩니다. 실제로 반에이크가 활동할 무렵 플랑드르 지역 화가들은 기름에 물감을 개어 그리는 기법을 쓰기 시작했고, 반에이크가 그걸 적극적으로 써서 발명자처럼 된 것입니다.

부르주아의 출현

중세 유럽의 사회 구조는 전사(기사, 귀족), 성직자, 농민으로 간단했습니다. 상업이 발달하고 도시가 성장하면서 부르주아가 새로운 세력으로 출현했습니다. '노마드' 같았던 왕, 귀족과 달리 부르주아는 도시에 자리를 잡고 있었습니다. 물론 부르주아도 돈벌이를 하러 여기저기 다녀야 했지만, 그래도 도시에 집을 마련해 놓고 꾸미는 것이 부르주아의 기본적인 생활 방식이었습니다. 부르주아들은 신앙심이 깊었지만 돈도 밝혔습니다. 값진 것을 집에 모셔 놓고 싶어 했고,

그걸 과시했습니다. 이 때문에 플랑드르에서는 사실주의적인 화풍을 구사하는 화가들이 활발하게 활동했습니다.

교회는 가장 부유한 집단이었으니까 예술가들에게 그림과 조각, 건축을 의뢰한 건 당연했습니다. 교회의 위세는 훌륭한 미술품 없이는 존재할 수 없었대도 과언이 아닙니다. 한편, 돈을 많이 모은 부르주아들은 자신들만을 위한 미술을 찾았습니다. 골동품이나 장식품을 간직하듯이 그림을 주문해 간직하기 시작한 것입니다.

당시 플랑드르에서 명망 높았던 어느 은행가가 주문한 그림을 보려 합니다. 화면이 세 개로 되어 있는데, 가운데 화면은 아기 예수가 막 태어난 직후의 장면을 담았습니다. 예수가 온몸에서 빛을 내며 누워 있고, 성모 마리아가 그런 예수를 내려다보고 있습니다. 천사들이 축복하고 목동들이 찾아와서 경배를 드립니다. 경건한 주제를 다루었지만 전체적인 분위기는 뭔가 어수선합니다. 너무 많은 인물이 들어가 있어서 그렇습니다. 온갖 상징과 암시로 가득하고 맥락이 복잡한 그림입니다.

왼편과 오른편 화면에서는 무릎을 꿇은 남녀가 눈에 띕니다. 이들은 뭔가 겉도는 느낌을 줍니다. 하지만 그림에서 중요한 요소입니다. 남성은 톰마소 포르티나리, 바로 이 그림을 주문한 사람이고, 여성은 포르티나리의 아내입니다. 포르티나리는 플랑드르에서 활동했던 이탈리아인 은행가인데, 이 무렵 병원을 설립했고 그 병원에 놓아둘 제단화로 이 그림을 주문했습니다. 자신의 위업을 품위 있는 방식으로

과시한 것이지요. 부부의 뒤편에서는 남자아이들과 여자아이가 경건하게 무릎을 꿇고 있습니다. 아기 예수의 탄생이라는 주제를 빌려 가족 초상화를 그리도록 한 셈이죠.

이 시기 플랑드르에서 제작된 이런 작품들은 '뚜껑'을 닫아 놓을 수 있었습니다. 이 그림도 자세히 보면, 세 개의 화면 사이에 경첩이 달려 있습니다. 그러니까 왼편 화면과 오른편 화면을 안쪽으로 접으면 그림이 가려집니다. 평소에는 이렇게 닫아 놓았습니다.

그런데 뚜껑을 닫아서 아무것도 보이지 않으면 섭섭합니다. 그래서 뚜껑에도 그림을 그려 놓곤 했습니다. 이 그림의 뚜껑에는 흑백으로 '수태고지受胎告知'의 장면을 그렸습니다. 수태고지는 천사가 성모 마리아에게 나타나 예수를 잉태하게 될 거라고 알린 사건입니다. 그러니까 뚜껑을 닫았을 때 묘사된 장면과 뚜껑을 열었을 때 묘사된 장면이 시간 순서로 연결됩니다. 평소에는 엄숙하고 단정한 분위기로 묘사된 수태고지를 보다가 특별한 날에는 뚜껑을 열어 복잡하고 화사한 그림을 보면서 당시 사람들은 가슴이 벅차오르는 걸 느꼈을 것입니다.

이미지는 얄궂게도 늘 보면 감흥이 약해집니다. 하지만 가려 놓았다가 가끔씩 보면 각별하게 느껴집니다. 뚜껑은 그림 자체를 보호하기 위한 것이기도 하지만 동시에 이미지 자체의 힘을 간직하기 위한 것이기도 합니다.

▲ 휘호 반 데르 후스 Hugo van der Goes, 〈포르티나리 삼면화─아기 예수의 탄생〉을 열었을 때(위)와 닫았을 때 모습(아래), 1476-79년

3

근대 미술

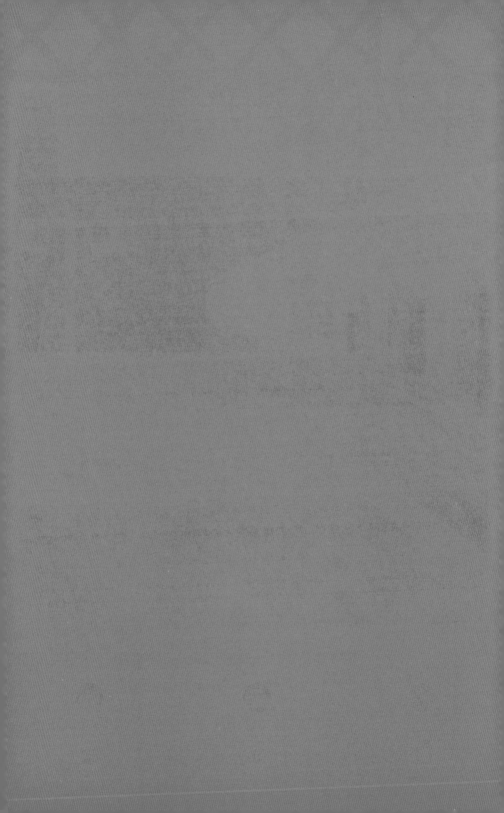

한복판에 있는 옆얼굴은 예수 그리스도입니다. 그런 예수를 붙들고, 어딘지 괴상하게 생긴 남성이 입을 맞추려 듭니다. 유다입니다. 예수는 유다가 이러리라는 걸 미리 다 알고 있었습니다. 예수의 얼굴은 초연합니다. 그런데 주위에서는 난리가 났습니다. 제사장의 하인들과 성전의 경비병들이 예수를 잡으러 온 것입니다. 횃불과 곤봉이 살벌한 분위기를 연출합니다. 유다가 앞잡이 노릇을 했는데, 예수가 다른 사도들과 함께 있어서 알아보기 어려울 수 있으니 유다가 예수에게 입을 맞추어서 병사들에게 알려 주기로 했던 것입니다.

예수의 뒤편에 서 있던 남성은 지금 막 귀가 떨어지고 있습니다. 이 남성은 예수를 잡으러 왔던 여러 종 중 하나인데, 예수의 제자인 베드로가 예수를 지키려고 칼을 뽑아 휘두르다가 귀를 잘라 버렸습

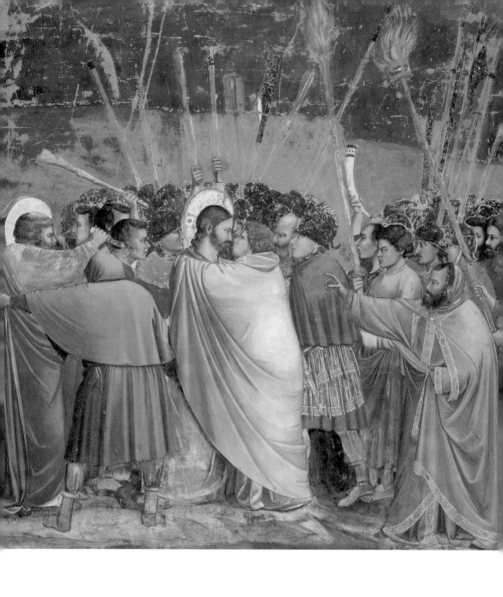

▲ 조토, 〈유다의 입맞춤〉, 1304-06년

니다. 이 종의 표정도 실감 납니다. 지금 자기에게 무슨 일이 벌어지는지를 모르고 있죠. 다음 순간에는 공포와 고통에 소리를 지를 테지만요. 그래서 이 그림은 한순간을 사진으로 찍은 것 같습니다. 마치 눈앞에서 벌어지는 일 같습니다. 영화의 한 장면 같습니다. 조토Giotto di Bondone, 1267-1337라는 예술가의 작품입니다. 흔히 르네상스 미술을 이야기할 때 맨 먼저 거론하는 사람입니다.

르네상스의 시작, 조토

'르네상스'는 프랑스어로 '재생', '부활'을 의미합니다. 이탈리아어로는 '리나시멘토Rinascimento'입니다. 르네상스는 이탈리아를 중심으로 전개되었는데도 오늘날 프랑스어로 쓰는 걸 당연시합니다. 프랑스 역사가 쥘 미슐레Jules Michelet, 1798-1874가 르네상스라는 말을 자신의 책에서 처음 썼기 때문이지요.

유럽에서 가장 권위 있는 세력이었던 교회의 지배력이 중세 후반에는 느슨해졌고, 여러 도시국가로 나뉘어 있던 이탈리아 북부에서는 문화와 예술에서 새로운 흐름이 두드러졌습니다. 종교적인 규범에서 벗어나 더욱 현실적이고 인간적인 표현을 모색하게 되었고, 이를 위해 고대 그리스와 로마의 문화와 예술을 새로이 모범으로 삼았습니다. 흔히 14세기부터 15세기 중반까지를 '초기 르네상스'라고 하고 15세기 중반부터 16세기 초반까지를 '전성기 르네상스'라고 구

분합니다. 전성기 르네상스는 다빈치를 비롯한 예술가들이 활동한 시기이고, 조토는 초기 르네상스에서도 시기적으로 맨 앞쪽에 있습니다.

르네상스 미술에 대해 이야기하다 보면 반드시 걸리는 것이 《예술가 열전The Lives of the Most Excellent Painters, Sculptors, and Architects》(앞으로는 《열전》이라고 부르겠습니다)입니다. 16세기 중반에 이탈리아 예술가 바사리Vasari, Giorgio, 1511~74●가 당대와 앞선 세대의 뛰어난 예술가들에 대해 정리한 책입니다.

《열전》은 14세기에 활동한 두초, 그리고 비슷한 시기에 활동했던 치마부에로부터 이야기를 시작합니다. 어찌 되었든 무언가로부터, 누군가로부터 시작은 해야 하니까요. 그런데 두초와 치마부에는 이들 뒤에 등장할 예술가를 위한 들러리라는 느낌을 줍니다. 그 예술가가 조토입니다.

《열전》에는 치마부에가 조토를 처음 만난 장면이 묘사되어 있습니다. 치마부에가 길을 가는데 양치기 소년이 막대기로 땅에 양을 그리고 있었다고 합니다. 그 솜씨가 제법이어서 그날로 제자로 들입니

📍 **바사리**

미켈란젤로의 제자였고, 메디치 가문의 후원을 받아 다양한 프레스코화를 제작했다. 회화, 조각, 건축 분야에서 많은 작품을 남겼지만 정작 그를 유명하게 만든 건 1550년에 출간한 《예술가 열전》이다. 이탈리아 르네상스 시대의 예술가 200여 명의 삶과 작품을 기록한 이 책은 세계 최초의 본격적인 미술사 저술로 평가받는다. 르네상스 예술을 이야기할 때 빼놓을 수 없는 중요한 자료다. 이 때문에 후대의 미술사가들은 바사리를 "미술사학의 아버지"로 칭송했다.

▲ 바사리와 그가 쓴 《예술가 열전》 표지

다. 바로 조토였습니다. 청출어람이라고, 조토는 스승보다 훨씬 뛰어
난 솜씨를 보여 주었다고 합니다.

　실제로 조토와 치마부에의 그림을 비교해 보면, 조토 그림의 인
물들이 훨씬 입체적이고, 인물들이 자리 잡은 공간도 실감이 납니
다. 당대 사람들은 조토의 그림을 보고 무척 감탄했다고 합니다. 물
론 조토는 탁월한 예술가입니다. 하지만 지금 보기에는 '뭐, 그 정도
까지야…'라고 생각하게 됩니다. 이후 등장하는 화가들에 비하면 조
토의 그림 속 공간은 납작해 보이고, 인물들의 움직임도 뻣뻣합니다.
실제 같다는 느낌 자체도 상대적이라 그렇습니다. 게다가 지금 우리
는 사진과 영화에 너무 익숙해져 있기 때문에, 당대 사람들이 조토의
그림을 보고 느꼈을 놀라움을 실감하기가 어렵습니다.

원근법을 적용한 마사초

조토보다 두 세대쯤 뒤에 등장한 마사초Masaccio, 1401-28는 겨우 스물일곱 살에 죽었지만 뛰어난 작품들을 남긴 화가입니다. 마사초는 피렌체의 브란카치 예배당에 동료 화가들과 함께 그림을 그렸는데 실력이 월등했습니다. '낙원 추방'이라는 주제를 놓고 마사초와 마솔리노Masolino, 1383-1447가 함께 그렸습니다. 마솔리노는 아담과 이브가 뱀의 유혹을 받아 선악과를 먹으려는 모습을 그렸는데 이 그림의 오른편에 마사초가 그린 그림에서는 아담과 이브가 울부짖으며 낙원에서 추방당하고 있습니다. 두 그림은 원인과 결과, 사건의 전과 후를 시간 순서로 보여 줍니다.

마사초 그림의 아담과 이브 발밑에는 그림자가 있습니다. 반면 마솔리노 그림의 남자와 여자는 마치 땅 위에 떠 있는 듯합니다. 조토의 그림에는 아예 그림자가 없습니다. 마사초에 이르러서 그림자를 본격적으로 분명하게 그리게 된 것입니다. 마사초 그림의 인물들은 조토의 그림보다 입체감이 두툼해서 훨씬 더 실감이 납니다.

마사초의 작품 중 〈성 삼위일체〉는 한번 짚고 넘어가야 합니다. 십자가에 예수가 달려 있고, 그 뒤로 아버지 하느님이 있습니다. 둘 사이에는 흰 비둘기가 날고 있습니다. 성부와 성자와 성령을 한 화면에 담은 것입니다. 이들이 자리 잡은 공간이 흥미롭습니다. 뒤로 동굴 같은 통로가 보입니다. 실제로 벽이 뚫린 듯한, 화면이 뒤쪽으로 뻥

◀ 마솔리노, 〈선악과를 먹는 아담과 이브〉, 1425년
▶ 마사초, 〈낙원에서 추방당하는 아담과 이브〉, 1424년

뚫린 것 같은 느낌을 줍니다. 마사초는 원근법을 활용한 것입니다.

　멀리 있는 걸 작게, 가까이 있는 걸 크게 그려야 한다는 걸 화가들은 일찍부터 알고 있었습니다. 하지만 그저 먼 것은 작게, 가까운 것은 크게 그린 것만으로는 어딘가 부족해 보입니다. 화면 속 공간이 전체적으로 일관되게 논리적으로 멀고 가까운 것을 보여 주어야 합

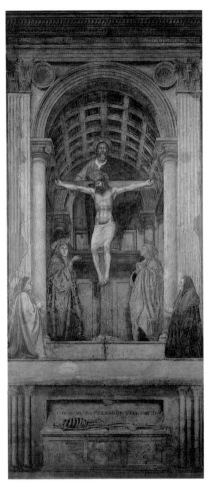

▲ 마사초, 〈성 삼위일체〉, 1426-28년

니다. 그러자면 소실점이라는 걸 화면 속에 놓아야 합니다. 지평선 위의 한 점, 도로나 철도의 양쪽 가장자리가 만나서 마침내 사라지는 그 점을 소실점이라고 합니다. 소실점을 기준으로 삼아 공간을 구성하면 원근법은 화면 안에 완벽하게 적용됩니다.

원래 원근법은 피렌체에서 활동했던 건축가 브루넬레스키Brunelleschi, Filippo, 1377-1446가 체계적으로 정리했습니다. 자신이 설계한 건물이 완성되었을 때 어떤 모습일지를 미리 보여 주려고 궁리하다가 생각해 낸 것인데, 마사초를 비롯한 화가들이 이를 곧바로 그림에 가져다 썼지요.

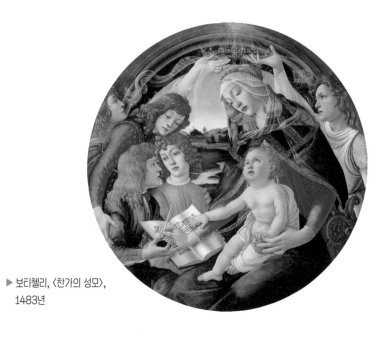

▶ 보티첼리, 〈찬가의 성모〉,
1483년

아름다움이란?

조토에서 마사초로 이어지는 흐름을 보면 당시 화가들은 인물과
공간을 실감 나게 묘사하는 데 온 힘을 기울였던 것 같습니다. 여기
서 잠깐, 마사초와 비슷한 시기에 활동했던 보티첼리Botticelli, Sandro,
1445-1510의 〈찬가의 성모〉를 볼까요? 성모 마리아와 아기 예수를 그
린 그림입니다. 표정이 의연한 아기 예수가 손에 석류를 들고 있습니
다. 이 석류는 예수가 뒷날 석류 알갱이처럼 많은 수난을 겪는다는
의미입니다. 순정만화에서 튀어나온 듯한 아리따운 소년들이 마리아
를 둘러싸고 있습니다. 소년들의 태도는 사뭇 진지하지만, 눈꺼풀이

무거워 보여 꿈이라도 꾸는 듯합니다. 당장에라도 주저앉아 잠이 들 것 같습니다. 마리아도 어딘지 무기력하게 흐느적거리지만 그럼에도 우아하고 기품이 넘칩니다.

모든 것이 죄다 뚜렷하게 보이면 꼭 아름답지만은 않습니다. 아름다움은 종종 신비롭고 미묘한 느낌에서 옵니다. 앞서 보았던 중세 미술이 보여 준 아름다움도 그러한 신비로움이 빚어낸 경건함이었죠. 보티첼리는 이 그림에서처럼 베일을 잘 그렸습니다. 소년들이 마리아에게 관을 씌우려 합니다. 관 주변으로는 베일이 펄럭입니다. 그런데 이미 마리아에게는 베일이 얹혀 있습니다. 베일에 베일이 또 얹히고, 신비로움에 신비로움을 더합니다.

전성기 르네상스

왜 천재들은
한꺼번에 나올까

근육질의 남자가 땅에 비스듬히 누워 있고 맞은편 하늘에서 흰 머리칼과 수염을 휘날리며 나이 든 남자가 다가옵니다. 누구나 다 아는 〈아담의 창조〉입니다. 로마 시스티나 예배당 천장에 있는 그림입니다. 예전에는 예배당 바닥에서 목이 꺾이도록 불편하게 올려다봐야 했던 그림을 요즘은 이렇게 어디서나 편하게 볼 수 있습니다.

미술사는 소위 천재 예술가들의 이름을 나열하는 학문인데, 그중에서도 특히 르네상스 미술을 이야기할 때 천재 이야기를 많이 합니다. 다빈치·미켈란젤로·라파엘로, 이들을 흔히 '르네상스의 3대 거장'이라고 합니다.

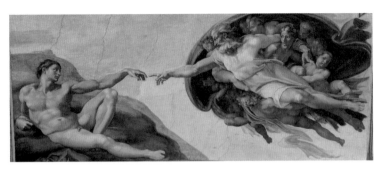

▲ 미켈란젤로, 〈아담의 창조〉, 1512년경

종교에 잠식당하지 않은 화가

미켈란젤로Michelangelo, Buonarroti, 1475-1564는 원래 자신을 조각가라고 생각했고 실제로도 여러 걸작을 조각했습니다. 피렌체에서 활동하던 미켈란젤로를 당시 교황이 로마로 불렀습니다. 교황 자신의 영묘靈廟* 만드는 일을 맡기려는 계획이었지요. 그런데 교황은 전쟁을 치르느라고 당장 영묘에 쓸 돈이 부족했습니다. 기껏 불러 놓은 미켈란젤로를 놀릴 수는 없기에 교황청 옆에 있던 시스티나 예배당의 천장에 그림을 그리게 한 것이죠.

미켈란젤로는 4년 동안 목을 뒤로 꺾어 천장을 올려다보며 붓질을 했고, 드넓은 천장을 구약의 〈창세기〉 이야기들로 메웠습니다. 그것

📍 영묘

무덤 건축물을 말한다. 흔히 생각하는 무덤과는 조금 다르다. 단순히 육신을 땅에 묻거나 화장을 한 후 특정 장소에 납골하는 것뿐만 아니라 매장된 이들을 기리는 공간의 개념도 포함하고 있다. 영국의 국립묘지인 웨스트민스터 사원, 프랑스 국립묘지인 팡테옹 등이 대표적이다.

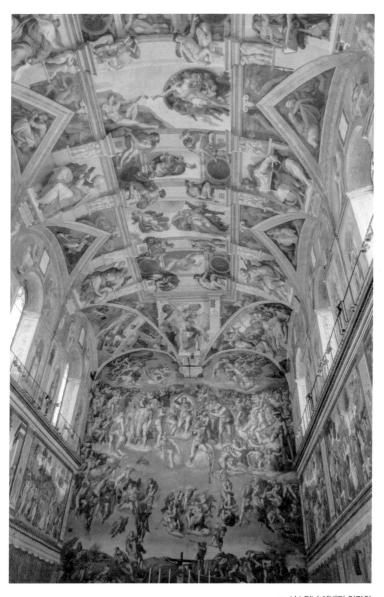

▲ 시스티나 예배당 천장화

중 〈아담의 창조〉 부분이 가장 널리 알려져 있지요. 마치 영화 〈E.T.〉에서 두 주인공이 손가락을 맞닿는 장면 같습니다. 알고 보니 〈아담의 창조〉에서 영향을 받은 장면이라고 합니다. 〈창세기〉를 보면 하느님은 흙으로 인간의 형상을 지어 아담을 만든 후 코에 숨을 불어 넣어 주었습니다. 손가락으로 생명을 불어 넣어 주는, 이 기발한 연출은 미켈란젤로가 창안한 것 같습니다. 그런데 실은 이보다 앞서 기베르티 Ghiberti, Lorenzo, 1378-1455 라는 조각가가 이 그림과 비슷하게 연출한 부조를 제작했으니까 미켈란젤로가 순수하게 맨 처음 떠올린 건 아닙니다. 그럼에도 기베르티 부조와 비교하면 미켈란젤로가 이 장면을 얼마나 단순명료하고 드라마틱하게 표현했는지를 새삼 실감하게 됩니다.

미켈란젤로 그림의 인물들은 남녀를 가리지 않고 우락부락한 근육질입니다. 현실을 바탕으로 묘사한 것이기는 하지만 꼭 현실적이지는 않죠. 미켈란젤로는 고대 그리스와 로마의 조각상들을 깊이 의식했습니다.

하지만 교황의 주문을 받아 작업을 했다는 사실에서도 알 수 있듯이 미켈란젤로는 어디까지나 기독교의 체제 안에 있었습니다. 다만 기독교 미술의 관례를 무조건 따르지 않고 어물쩍 무시하거나 생략했던 것이지요. 예를 들어 성경의 장면을 묘사하려면 천사를 등장시켜야 할 경우가 많은데, 미켈란젤로는 천사에게 날개를 달아 주지 않았습니다. 또, 거룩한 인물은 얼굴에서 빛이 나는 것처럼 소위 '후

광'을 그려 넣는 것이 관례였는데, 후광도 그리지 않았지요.

선뜻 유화를 받아들인 다빈치

다빈치da Vinci, Leonardo, 1452~1519도 성경의 인물들을 그리면서 후광을 그리지 않았습니다. 이유는 간단합니다. 이치에 맞지 않는다는 것이지요. 후광을 그리지 않았는데도 다빈치 그림의 인물들은 거룩한 분위기를 아주 잘 자아냅니다. 〈암굴의 성모〉는 다빈치의 회화적 역량이 집약된 걸작입니다. 어딘지 알 수 없는 동굴 깊숙한 곳에서 성모 마리아가 아기 예수와 함께 있습니다. 예수 앞에는 또 다른 아기가 무릎을 꿇고 있습니다. 수호천사가 빙긋 웃으며 손가락으로 가리킵니다.

이 그림은 성경이 아니라 '외경外經*'을 바탕으로 한 것입니다. 교회가 공식적으로 인정한 문서는 성경으로 읽히고 있지만, 이런 성경 말고도 기독교 역사에는 끝내 인정은 받지 못했으되 자주 언급되는 외경이 꽤 많습니다. 원래 예수는 목수로 지내다가 본격적으로 활동하기 전에 세례 요한을 만나 세례를 받습니다. 그런데 외경에는 예수가 태어난 지 얼마 지나지 않아 세례 요한을 만났다고 언급되어 있

📍 외경

우리가 흔히 보는 구약, 신약은 정경正經이라고 한다. 즉 가톨릭, 개신교에서 공식적으로 채용하고 있는 경전이다. 외경은 정경으로 인정받지 못한 경전이나 문서 등을 말한다.

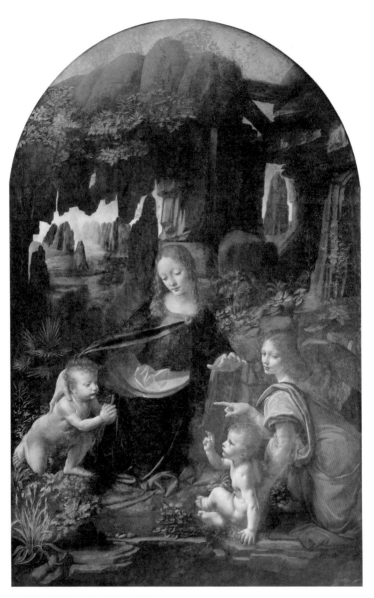

▲ 다빈치, 〈암굴의 성모〉, 1483-86년

습니다. 그런즉 〈암굴의 성모〉에서 예수를 향해 무릎 꿇은 아기는 세례 요한입니다. 아기 세례 요한이 아기 예수를 만났습니다. 이때 세례 요한은 자신의 수호천사인 우리엘과 함께 있었다고 합니다. 이 그림에서 아기 예수의 위편에서 손가락질을 하는 천사가 바로 우리엘입니다.

예비지식을 동원하면 대충 맥락은 알겠지만, 그림 속 인물들의 분위기는 전체적으로 수수께끼 같습니다. 다빈치의 그림에서는 다들 텔레파시라도 주고받는 듯하고, 답이 없는 삶과 세상의 수수께끼를 명상하는 것도 같습니다. 신비로운 아름다움이 가득한 매력적인 작품입니다. 앞에서 본 보티첼리 작품과 비교하면 여러모로 흥미롭습니다.

다빈치는 보티첼리와 나이가 비슷합니다. 딱 경쟁심을 느낄 만큼 나이 차이가 있습니다. 다빈치는 피렌체에서 예술가로서 자리를 잡고 싶었지만, 당시 피렌체를 다스리며 예술가들을 후원했던 메디치 가문에서는 다빈치를 좋아하지 않았습니다. 어쩌면 당연해 보입니다. 다빈치는 자신이 생각한 완벽함을 고집해서 작품을 주문한 사람의 요구 사항을 잘 따르지 않았고, 이것저것 다른 연구를 하거나 일을 벌이느라고 작품도 제때 완성하지 못했습니다. 반면 보티첼리는 그림을 척척 그려 냈고, 그 그림에 담긴 내용, 그림 스타일 모두 메디치 가문과 그 주변의 지식인들이 좋아하는 것이었습니다. 결국 메디치 가문의 주문은 모두 보티첼리에게 갔고, 다빈치는 피렌체에 안착

하지 못하고 밀라노로 옮겨 가야 했습니다.

다빈치는 자기 작품이 보티첼리보다 훨씬 낫다고 생각했을 것입니다. 보티첼리는 당시 이탈리아의 다른 화가들처럼 템페라tempera를 주로 그렸는데, 다빈치는 이 무렵 북유럽 화가들이 구사하던 유화 기법을 곧바로 받아들였습니다.

템페라는 안료를 계란이나 아교에 풀어서 칠하는 기법이고, 유화는 안료를 기름에 개어 칠합니다. 유화로 물감을 여러 번 겹쳐 칠하면, 물감의 반투명한 막이 생겨납니다. 서로 다른 색을 칠한 부분이 부드럽게 이어집니다. 그래서 유화로 인물이나 사물을 그리면 템페라보다 훨씬 자연스럽고 입체적으로 보이면서 전체적으로 풍성한 느낌을 줍니다. 게다가 유화는 여러 차례 고쳐 그릴 수 있었습니다. 다빈치처럼 끝없이 고쳐 그리는 타입의 화가에게 잘 맞았죠. 하지만 유화는 물감을 한 겹 한 겹 칠할 때마다 말려야 했던 터라 완성까지 시간이 많이 걸렸습니다.

라파엘로의 인기 비결

라파엘로Raffaello Sanzio, 1483~1520는 다빈치와 미켈란젤로에게서 좋아 보이는 점만 쏙쏙 가져와서 자기 작품에 한껏 활용했습니다. 다빈치에게서는 인간의 감정을 표정에 드러내는 방식을 가져왔고, 미켈란젤로에게서는 근육질의 역동적인 몸짓을 가져다 썼습니다.

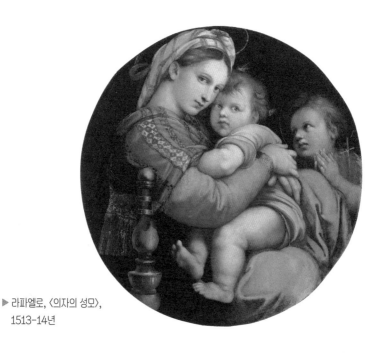

▶ 라파엘로, 〈의자의 성모〉,
　1513-14년

　당시 교황은 라파엘로에게 교황청의 여러 벽을 맡기고 교회의 역사와 성경의 이야기를 그리도록 했습니다. 라파엘로는 괜히 고집을 부리지도, 말썽을 피우지도 않고 제꺽제꺽 작품을 만들어 냈습니다. 게다가 그 결과물도 훌륭했습니다.

　라파엘로는 큰 그림과 작은 그림을 두루 잘 그렸습니다. 교황의 명을 받아 대작 벽화도 잘 그렸고, 초상화 같은 작은 그림들도 잘 그렸습니다. 특히 성모 마리아와 아기 예수를 그린 그림들은 그 우아함과 평온함 때문에 특별한 감흥을 줍니다. 〈의자의 성모〉는 성모 마리아와 아기 예수, 어린 세례 요한이 동그란 화면에 담긴 걸작입니

다. 세 인물의 시선은 엇갈립니다. 세례 요한은 아기 예수를 쳐다보고, 아기 예수는 이 세상에 속하지 않은 뭔가를 떠올리는 양 위쪽을 바라봅니다. 그리고 성모는 우리를 바라봅니다. 자신의 아들이 뒷날 겪을 일을 떠올리며 슬픔에 잠길 수밖에 없는 어머니의 아득한 시선입니다. 초연하고 차분하면서도 보는 이를 뒤흔드는, 현실적이면서도 신비로운 성모의 모습입니다. 보티첼리 그림의 성모 마리아와 이어지면서도 다릅니다. 우아함과 우수가 더할 나위 없는 균형을 이루고 있습니다.

북유럽 르네상스

북유럽 사람들은
미술에 소질이 없었을까

브뤼헐Brueghel, Pieter, 1525-69이 그린 〈사냥꾼들의 귀환〉입니다. 주제도 분명하지 않고 중심도 없는데 매력적입니다. 그런 점에서 이 그림은 세상의 모습을 축약해서 보여 준다고 할 수도 있습니다. 사실 세상 돌아가는 모습을 보면 중심도 없고 갈피도 잡히지 않습니다. 거기에 인위적으로 질서를 부여해서 체계적으로 이해하려 애쓰는 것뿐이지요. 즉, 이 그림은 세상의 무질서를 반영했기에 매력적입니다.

브뤼헐의 새로운 시각

그래도 그림을 몇몇 부분으로 나눠 볼 수 있습니다. 멀리 얼어붙은 연못에서 아이들이 놀고 있습니다. 팽이도 돌리고 스케이트도 타고

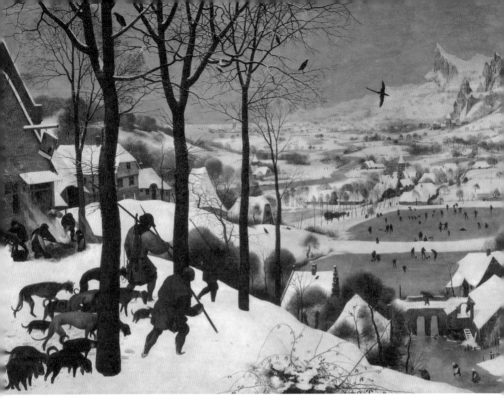

▲ 브뤼헐, 〈사냥꾼들의 귀환〉, 1565년

하키 스틱도 휘두릅니다. 북유럽에서는 일찍부터 겨울 스포츠가 발달했다는 걸 알 수 있습니다. 앞쪽 연못에서는 묵직한 돌덩이를 밀어내면서 '컬링'을 하고 있습니다. 바로 곁에서는 나이가 더 적은 아이들이 팽이를 신나게 후려치고 있고, 좀 더 앞쪽에서는 앞치마를 두른 두 소녀가 썰매를 타고 끌면서 지나갑니다.

주인공인 사냥꾼들은 그림의 왼편 구석에 있습니다. 이제 막 화면 안쪽으로 발을 들여놓았습니다. 얼핏 봐서는 그림에서 별로 중요한 역할을 하지 않는 것 같습니다. 다들 뒷모습이라서 표정을 볼 수

는 없지만 그 표정이 썩 좋지는 않을 듯하고요. 발목까지 차오르는 눈에 푹푹 빠지면서 걸어 나오는 모습이 무척 피곤해 보입니다. 지나는 길에 술집이 있지만 들러서 한잔할 기분도 아닙니다. 사냥꾼들은 스무 마리나 되는 사냥개, 심지어 강아지들까지 끌고 나갔는데 잡은 거라고는 한 사냥꾼의 등에 걸린 여우 한 마리뿐입니다. 그날그날 가족을 먹일 생각을 하면 고달프기 그지없습니다. 하지만 사냥꾼들의 가족일 아이들은 멀리서 세상 걱정 없이 놀고 있습니다.

앞서 보았던 그림들은 종교적인 주제를 주로 다루었을 뿐 아니라 구도도 비슷하다는 공통점이 있습니다. 성모 마리아든 예수든 성경에서 중요한 인물이 화면 한복판에 자리를 잡고 주변에서는 경의를 표합니다. 화면을 구성하는 요소들 사이에 위계질서가 분명하고, 그림의 주제와 화가의 의도도 선명합니다.

그런데 브뤼헐의 그림에서는 위계가 없습니다. 화면에 등장하는 인물과 사물 중에서 어떤 것이 더 중요하고 덜 중요한지를 알아차릴 수 없습니다. 이런 점에서 브뤼헐의 그림에는 완전히 새로운 태도가 담겨 있습니다. 세상은 원래 이처럼 위계나 질서 없이 펼쳐져 있습니다.

〈사냥꾼의 귀환〉은 당시 농촌의 모습을 계절별로 나눠 그린 '연작' 중 하나입니다. 브뤼헐은 이외에도 건초를 쌓는 장면, 밀을 수확하는 장면, 겨울을 보내며 봄맞이 축제를 준비하는 장면을 그렸습니다. 브뤼헐의 그림에서 농민들은 교양이나 분별과는 거리가 먼 지저분한 모습입니다. 삶을 이루는 원초적인 에너지라는 게 그런 것이겠지요.

긍정적이면서도 무분별한 활력이 세상을 이끌어 간다는 걸 브뤼헐은 잘 알고 있었고, 자신의 그림에도 그 점을 담았습니다.

자연 세밀화

르네상스 미술의 주된 무대는 이탈리아였습니다. 알프스 산맥 북쪽에서도 화가와 조각가, 건축가들이 훌륭한 작품을 많이 내놓았지만 아무래도 미술사는 르네상스 미술을 위에 놓고 서술하다 보니 알프스 북쪽 미술은 경시하는 경향이 있습니다.

이탈리아 화가들은 고대 그리스와 로마의 미술품을 참조해서 인체를 체계적이고 논리적으로 묘사했습니다. 반면 북유럽 예술가들은 인체나 풍경이나 할 것 없이 세밀하고 꼼꼼하게 묘사했는데, 이탈리아 화가들에 비하면 그림 속 인물들이 뻣뻣하고, 어딘지 꼭두각시 같기도 해요. 나중에 북유럽 화가들도 이탈리아 화가들의 성과를 받아들여서 인체를 실감 나게 묘사하게 됩니다.

자연을 묘사한다는 건 어떤 의미가 있을까요? 기독교 신앙이 한창 확산되던 시기에는 자연을 경시했습니다. 감각적인 즐거움 전체를 부정했지요. 어차피 죽고 나서는 천국으로든 지옥으로든 이 세상을 떠날 테니까요. 중세 들어 이런 생각이 점차 바뀝니다. 중세 후반이 되면, 자연이라는 것도 하느님이 만드신 것이니까 그런 자연이 얼마나 아름답고 충만한지 묘사하는 것은 하느님의 은총을 보여 주는

것이라고 생각하게 되지요.

　자연의 아름다움을 드러내 하느님의 은총을 보인다는 취지에 잘 맞는 그림을 그린 독일 화가가 뒤러_{Dürer, Albrecht, 1471~1528}입니다. 뒤러가 활동하던 무렵에는 독일이 하나의 나라라는 의식이 없었는데 현재의 독일에서는 뒤러를 국민 예술가처럼 추앙합니다. 그가 화가로서 온갖 영역에서 뛰어난 실력을 보여 주었기 때문이지요. 뒤러는 교회를 위해 규모가 큰 그림도 여럿 그렸고, 개인이 주문한 초상화도 잘 그렸습니다.

　뒤러가 그린 〈잔디와 풀〉은 편집증적일 만큼 표현이 집요하고 세심합니다. 거창한 목적이 있어서는 아니었고요. 뒤러는 북유럽 미술의 전통에 이탈리아 르네상스 미술의 성과를 받아들여 성공을 거둔 예입니다. 드넓은 화면에 장대한 구도를 잘 잡았고, 여흥처럼 서정적인 풍경화도 잘 그렸습니다. 뒤러는 판화 솜씨도 뛰어났습니다. 판화는 똑같은 이미지를 여러 장 만들 수 있어 회화에 비해 값이 훨씬 쌌습니다.

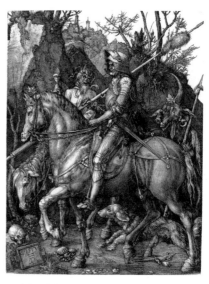

▲ 뒤러, 〈기사 그리고 죽음과 악마〉(판화), 1513년

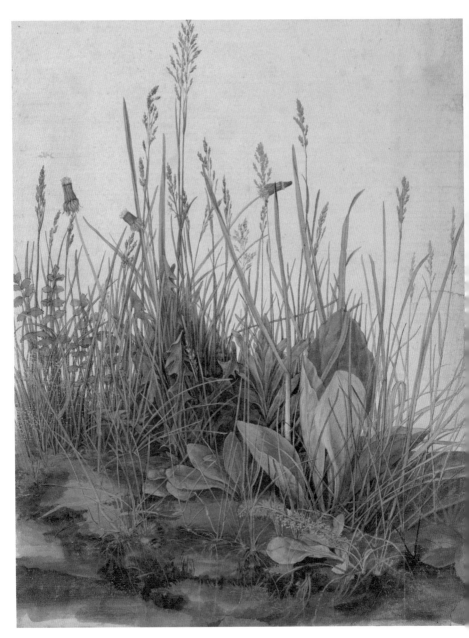

▲ 뒤러, 〈잔디와 풀〉, 1503년

세상을 바꾼 판화

요즘은 미술품을 보는 것이 전혀 어렵지 않습니다. 인터넷만 열어도 유명한 작품을 얼마든지 볼 수 있습니다. 컬러 사진도 인터넷도 없던 과거에는 그럴 수 없었습니다. 예를 들어 마사초가 브란카치 예배당에 그린 그림이나 미켈란젤로가 시스티나 예배당에 그린 그림을 보려면 배를 타고 바다를 건너서는 마차를 타고 몇 날 며칠 힘든 여행을 해야 했습니다. 그게 아니라면 이 그림들을 판화로 만든 걸 사서 봐야 했습니다. 여러모로 미흡하긴 했지만 판화는 이미지를 다른 지역으로 전달하는 거의 유일한 수단이었습니다. 판화는 그 원리상 인쇄술과 함께 발전할 수밖에 없었지요.

뒤러에게 판화를 가르쳐 준 사람이 숀가우어Schongauer, Martin, 1450-1491입니다. 어느 날 숀가우어는 어떤 사람이 포도주를 만들 때 쓰는 압착기를 이용해서 책을 인쇄한다는 소식을 들었습니다. 압착기의 강한 힘으로 활자를 종이에 누르면 글자가 선명하게 나옵니다. 그렇게 한 사람이 바로 구텐베르크Gutenberg, Johannes, 1398?-1468입니다. 근대적인 인쇄술을 발명한 사람이죠.

숀가우어도 구텐베르크처럼 했더니 선명한 판화가 나왔습니다. 이 방법이 정착되니까 판화는 원래 압착기로 찍는 거라고 당연시했지만, 압착기를 쓰기 전에 판화는 주로 목판화였습니다. 목판 하나하나에 종이를 올린 후 문질러서 찍어 냈습니다. 그런데 압착기를 쓰면

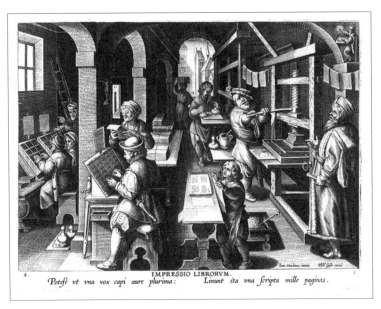

IMPRESSIO LIBRORVM.

Poteſt vt vna vox capi aure plurima : Linunt ita vna ſcripta mille paginas.

▲ 15세기 마인츠의 인쇄소 풍경

서부터는 동판화가 널리 확산되었지요.

구텐베르크는 성경을 인쇄한 걸로 유명하지만 다른 한편에서는 '면죄부免罪符'라는 것도 찍어 냈습니다. 면죄부는 돈을 주고 사기만 하면 죄를 없애 준다는 문서입니다. 당시 교황은 성 베드로 성당을 짓느라 돈이 필요해지자 독일 지역에서 면죄부를 판매했습니다. 이런 교황을 규탄한 사람이 루터입니다. 이를 신호로 유럽 전역에서 가톨릭교회의 권위에 대한 반발이 들불처럼 번져 갔습니다. 그때까지 성경은 라틴어로 되어 있었는데, 이제 민중이 직접 읽을 수 있도록 성경을 독일어·영어·프랑스어를 비롯한 여러 언어로 옮기는 작업

이 시작되었고, 이들 성경은 구텐베르크를 비롯한 인쇄업자들을 거쳐 보급되었습니다.

문화가 비약적으로 발전한 시기였지만, 한편으로는 혼란과 파괴로 가득한 때였습니다. 신교에서는 거룩한 존재를 묘사한 성상을 인정하지 않았습니다. 교리에 어긋나는 우상 숭배일 뿐이라고 보았기 때문이지요. 신교 세력은 교회를 습격해 성상을 부수었고, 구교와 신교* 신자들이 벌인 전쟁이 온 유럽을 휩쓸었습니다.

📍 구교와 신교

지금으로 말하면 구교는 천주교, 신교는 개신교를 말한다. 로마 교황청의 면죄부 판매, 가톨릭 성직자의 권력에 대한 반발로 신교가 성립했다. 신교는 구교와 달리 예수의 대리자로서 교황이 지닌 권위를 부정하고 성상을 인정하지 않는다. 성당엔 성모 마리아상 등이 있지만, 교회엔 십자가 외에 성인의 조각이 없는 것도 이런 이유에서다.

매너리즘

**왜 훌륭한 예술 뒤에
이상한 예술이 등장할까**

어떤 예술가들의 작품을 살피다 보면 종종 당
혹스러워집니다. 나이가 들면서 이상한 작품을 내놓아서지요. 나이를
먹을수록 성숙해진다고 흔히 생각합니다. 경험과 지혜와 역량이 축적
되니까요. 그런데 늘 그렇지는 않습니다. 젊은 시절부터 중년까지는
점점 더 좋은 작품을 만들던 예술가가 장년과 노년기에는 미심쩍은
작품을 만들다가 나중에는 정말 이상해 보이는 작품을 내놓기도 합
니다. 왜 나이 든 예술가는 이처럼 사람들의 기대에 어긋나며 궤도를
이탈할까요? 예술가는 다른 이들에게 간단히 설명하기 어렵지만 자
기 나름의 중요한 미학적인 목표에 사로잡혀 있는 것처럼 보입니다.

르네상스를 대표하는 예술가 미켈란젤로는 90세 가까이까지 살
았습니다. 요즘 기준으로도 오래 살았는데, 평균 수명이 길지 않았던
당시로서는 대단한 것이었죠. 예술가로서 존경과 찬탄을 받았지만

▶ 미켈란젤로, 〈반디니의 피에타〉,
1547-55년

노년에 접어들면서 미켈란젤로의 예술은 이전과 다른 모습을 띠었습니다. 젊어서는 기고만장했지만 노년에는 인생과 예술 자체에 대해 설명하기 어려운 회의에 빠졌고, 우울해졌습니다. 그래서 노년기 작품들은 어딘가 부족하거나 과해 보여, 보는 이들을 당혹스럽게 합니다. 〈반디니의 피에타〉를 보면 노인 미켈란젤로의 혼란과 좌절이 뚜렷합니다. 십자가에서 숨을 거둔 예수를 성모 마리아와 마리아 막달레나가 부축하고 있습니다. 뒤쪽에서 예수를 받치는 노인이 누군지에 대해서는 의견이 분분합니다. 신약에 나오는 '니고데모'라는 율법

학자라고도 하고, 미켈란젤로 자신이라고도 합니다. 예수의 양편에 있는 여성도 어느 쪽이 성모 마리아이고 어느 쪽이 마리아 막달레나 인지 헷갈립니다. 미켈란젤로 본인이 이랬다저랬다 갈팡질팡했기 때문이지요. 이 조각 작품에서 특히 예수의 왼팔과 왼쪽 무릎 부분이 이상합니다. 미켈란젤로는 이 부분들이 불만족스러워 부수어 버렸는데 나중에 제자 티베리오 칼카니 Tiberio Calcagni, 1532-65 가 애써 수리한 것입니다. 예술가가 방황하며 어쩔 줄 몰라 했던 과정이 고스란히 담겼다는 점에서 노년의 작품은 흥미롭기도 합니다.

저무는 르네상스

르네상스 미술에 대한 글들을 읽다 보면 미술 자체에 대한 이야기만 편안하게 따라갈 수가 없습니다. 예술가들이 활동한 도시와 나라를 둘러싼 주변 상황이 복잡하고 어지럽기 이를 데 없기 때문이지요. 원래 르네상스 미술은 이탈리아 북부의 도시국가들을 무대로 발전했습니다. 그런데 도시국가들 내부에서도 권력 투쟁을 비롯한 암투와 소란이 심했는데, 바깥 사정도 심각했습니다. 이탈리아의 북쪽 나라 프랑스는 이 무렵에 백년전쟁에서 승리를 거두고 나라의 체제를 정비하자 그 힘을 바깥으로 돌렸습니다. 대포를 갖춘 프랑스 대군이 알프스를 넘어 이탈리아로 밀고 내려왔습니다. 독일과 스페인을 함께 지배했던 합스부르크 가문도 이탈리아에 군대를 보냈습니다. 이

탈리아의 도시들, 그리고 교황은 프랑스 왕실과 합스부르크 가문 사이에서 이리 붙었다 저리 붙었다 하면서 생존을 도모하느라 정신이 없었습니다. 그런 보람도 없이 1527년에 합스부르크 가문의 독일 용병과 스페인 용병들이 로마를 약탈해서 쑥대밭을 만들어 놓습니다. 이를 '로마의 약탈'이라고 합니다. 이 뒤로 이탈리아 르네상스의 위세는 꺾이기 시작합니다.

큼직큼직한 붓 터치

물론 이 뒤로도 이탈리아에서는 많은 예술가가 왕성하게 활동했고, 다른 유럽 국가들은 이탈리아를 예술의 중심지로 삼았습니다. 베네치아 출신의 화가 티치아노Tiziano Vecellio, 1488/90년경-1576는 미켈란젤로와 활동 시기가 비슷하고, 또 미켈란젤로만큼이나 오래 살았습니다. 그런데 미켈란젤로가 평생 이탈리아에서만 있었던 것과 달리 유럽 여러 나라를 돌아다니며 활동했지요. 서유럽의 모든 군주가 티치아노에게 자신의 초상화를 그려 달라고 달려들었습니다. 티치아노는 작품을 만드는 역량이 대단했을 뿐 아니라 여러 군주, 귀족과 거래하는 솜씨도 뛰어났습니다.

중세 말과 르네상스를 거치면서 화가들은 유화 기법을 적극 활용했는데, 특히 티치아노가 기가 막히게 다루었습니다. 티치아노에 이르러 유화 기법은 커다란 전환점을 맞지요. 그는 촘촘한 붓질로 정

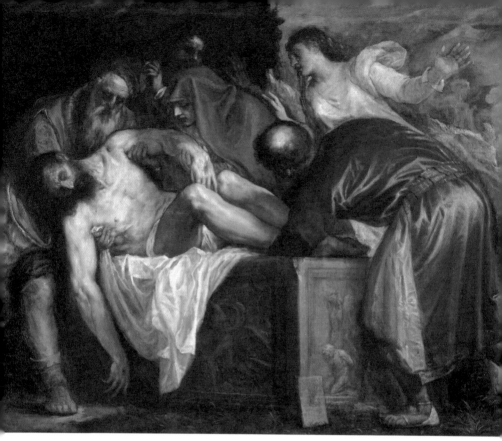

▲ 티치아노, 〈그리스도의 매장〉, 1559년

교하게 묘사하는 대신에 큼직큼직한 터치로 경쾌하게 붓을 놀렸습
니다. 그의 그림을 가까이서 보면 붓을 아무렇게나 휘두른 것처럼 여
러 색의 물감이 어지러이 뒤엉켜 있는데, 조금 떨어져서 보면 이 모든
것이 신기하게도 인물의 표정과 살갗, 의상의 섬세한 무늬, 배경이 되
었습니다. 오히려 촘촘하게 붓질한 그림보다 훨씬 풍성하고 활기차
보입니다. 이 뒤로 화가들은 티치아노처럼 유화를 그리려 애를 썼습
니다.

마니에리스모의 기이한 매력

예술가들이 나이 들어서 뭔가 이상해 보이는 작품을 만드는 것처럼, 미술의 역사도 전체적으로 살펴보면 이상한 국면으로 접어드는 시기가 많습니다. 시대가 뒤로 갈수록 더 멋진 작품이 나올 듯하고, 또 마땅히 그래야 할 것 같은데, 실제로는 그렇지 않습니다. 멋진 작품들이 나오면 뒤이어 이상한 작품들이 나오는 시기가 찾아옵니다.

르네상스의 거장들에 뒤이어 16세기 중반에 활동한 예술가들을 가리키는 말이 '마니에리스모manierismo'입니다. 일단 이들의 작품에 대해서는 평이 좋지를 않습니다. '매너리즘'이라는 말이 마니에리스모에서 나왔을 정도니까요. 마니에리스모의 작품 경향 자체도 흔히 매너리즘이라고 지칭합니다.

마니에리스모라는 이름으로 묶이는 예술가들은 자연을 직접 관찰하여 옮기는 대신에 선배 예술가들의 작품을 연구했습니다. 그러니까 '매너모범, 습속'를 탐구한 것입니다. 자신들은 자연을 직접 관찰한대도 선배 예술가들보다 뛰어난 걸 만들 수는 없겠다 싶었던 것이지요. 사실 르네상스의 거장이라는 이들이 당대에 생각할 수 있는 완벽에 가까운 작품들을 남겼으니, 뒤에 등장한 예술가들은 고달픈 노릇이지요.

마니에리스모 예술가들은 선배들을 그대로 따라갈 수는 없으니까

뭔가 색다른 걸 만들려고 했습니다. 파르미자니노Parmigianino, 1503-40가 그린 〈목이 긴 성모〉는 마니에리스모의 특징을 잘 보여 줍니다. 르네상스 회화에서는 화면이 좌우로 균형이 잡혀 있고 구성이 조화로웠지만 마니에리스모 회화에서는 인물은 비례가 맞지 않고 구성도 어딘지 엉성합니다. 인물들이 중심에서 벗어나 있습니다. 〈목이 긴 성모〉를 보면 화면 왼편에는 사람들이 몰려 있고 오른편은 허전합니다. 성모는 목이 너무 길어서 불경스럽게도 뱀이나 공룡을 연상시킵니다. 성모의 무릎에서 잠이 든 아기 예수도 아기라기에는 너무 성숙해서 기괴한 느낌을 줍니다. 마니에리스모 회화는 색이 칙칙하고 음울하거나 아니면 너무 요란했습니다. 자연과 공간을 엄격하고 논리적으로 구성해야 한다는 생각 같은 건 어딘가로 사라져 버렸습니다. 이상적인 가치에서 벗어나다 보니 환상적이고 율동적인 화면이 나왔고, 인간의 감정을 좀 더 직접적으로 드러내려다 보니, 기묘하고 흥미로운 작품이 나왔습니다.

나중에 르네상스의 거장들을 맨 위에 놓고 미술사를 정리하던 연구자들은 마니에리스모를 르네상스와 바로크 사이에 낀 과도기적인 사조로 깎아내렸습니다. 잘나가던 미술사의 흐름이 마니에리스모에 이르러 침체되고 후퇴했다는 것입니다. 하지만 20세기 이후로 미술을 바라보는 시각이 바뀌고 새롭고 기이한 걸 높이 치게 되면서 마니에리스모는 재평가를 받게 되었습니다.

▲ 파르미자니노, 〈목이 긴 성모〉, 1535-40년

바로크 미술

왜 균형 잡힌 예술 뒤에 요란한 예술이 등장할까

뭔가 괴상한 그림입니다. 한 사람이 마주한 사람의 옆구리에 손가락을 넣고 있습니다. 멀쩡한 몸에 손가락을 넣는다는 게 말이 안 되지만, 마침 손가락이 들어갈 만큼 벌어져 있습니다. 〈예수와 도마〉라는 그림입니다. 예수는 십자가에 달려 숨을 거두었다가 사흘 만에 부활해 제자들 앞에 나타났습니다. 제자들은 기뻐하고 놀라워합니다.

그런데 그 자리에 없었던 도마만은 미심쩍어합니다. 예수가 십자가에 달렸을 때 생긴 상처를 직접 만져 보지 않고는 믿을 수 없겠다고 뻗댔습니다. 며칠 뒤 예수가 나타나 도마에게 자기 옆구리를 보여줍니다. 로마 병사가 창으로 찔러 생긴 상처가 있습니다. 도마는 거기에 손을 넣어 보고는 예수가 맞다고 합니다.

이 그림은 바로 그 장면을 그린 것입니다. 바로크 미술을 대표하

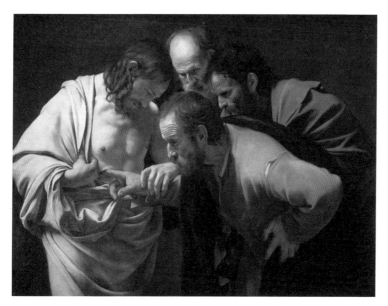

▲ 카라바조, 〈예수와 도마〉, 1601-02년

는 화가 카라바조Caravaggio, 1571-1610 가 그렸습니다. 예수의 옆구리에 손을 넣는 도마는 난감한 표정입니다. 그림을 보는 사람은 도마가 손가락으로 느끼는 것처럼 예수의 살을 느끼게 됩니다. 앞서 르네상스 미술이 보는 사람의 가슴을 뒤흔들었다면 이제 바로크 미술은 보는 사람을 몹시 심란하게 만듭니다. 바로크 미술은 르네상스 미술보다 활력과 격정이 더 많아 보입니다. 르네상스 미술이 절제되고 균형 잡혔던 것에 비하면 요란하게 과장된 느낌마저 듭니다.

카라바조는 제 성질을 제어하지 못하는 말썽꾼이었습니다. 곧잘 싸움을 벌이고, 심지어 나중에는 사람을 죽이고는 도망 다니기도 했

습니다. 하지만 성직자들과 귀족들은 그의 그림을 좋아했고, 이따금 퇴짜를 놓기는 했지만 그에게 계속 그림을 주문했습니다. 카라바조의 그림은 극적이고, 에로틱합니다. 카라바조에 이르러 종교적인 주제를 담은 그림 속에 당시 이탈리아 도시의 골목에서 흔히 볼 법한 사람들의 모습이 담겼습니다.

카라바조 그림의 인물들은 어둠 속에서 강렬한 빛을 받으며 등장합니다. 빛이 강렬하게 느껴지는 건 어둠이 짙기 때문이지요. 카라바조는 회화에서 '어둠'을 발명했습니다. 이 뒤로 유럽의 화가들은 직접적으로든 간접적으로든 카라바조에게서 엄청난 영향을 받습니다.

균형 뒤의 요란함

'바로크baroque'는 모양이 비뚤어진 진주를 의미하는 포르투갈어 '바로코barroco'에서 나온 말입니다. 사실 20세기에 진주조개를 양식하기 전까지 진주는 자연에서 우연히 발견할 수밖에 없었는데, 그렇다 보니 모양이나 크기도 균일하지 않았습니다. 당연히 비뚤어진 진주가 대부분이었습니다. '바로크'는 처음에는 그런 진주처럼 이전 르네상스 미술과는 어긋나고 뒤틀린 것을 가리키다가 나중에는 더욱 드라마틱하고 과장된 경향을 가리키게 되었습니다. 실제로 바로크 시대의 건축과 조각, 회화는 이전 시대에 비해 웅장하고 역동적입니다.

왜 균형 잡힌 예술 뒤에 요란한 예술이 등장할까요? 르네상스 미

술에 뒤이어 등장한 마니에리스모와 바로크 미술을 보면 그런 의문이 듭니다. 이와 비슷한 양상을 앞서도 볼 수 있었습니다. 고대 그리스의 이른바 '고전기'의 균형 잡힌 미술 뒤에 다채롭고 격정적인 헬레니즘 미술이 등장했으니까요. 균형 잡힌 예술 안에 무질서와 확산과 폭발의 씨앗이 담겨 있었다고 봐야겠습니다. 르네상스의 거장 다빈치와 미켈란젤로에게서도 결코 균형 잡히지 않은 불가사의한 열정과 혼란스러운 감정을 찾아낼 수 있기 때문이지요.

화려한 바로크 미술

'로마의 약탈' 이후 이탈리아는 프랑스와 스페인, 오스트리아 같은 강국이 패권을 다투는 전장이 되었습니다. 이들 강국은 내부 세력을 통일한 후 바깥으로 힘을 뻗었습니다. 고대와 중세 할 것 없이 유럽에서는 전쟁이 끊이지 않았지만 16세기와 17세기에는 대포와 총기를 갖춘 더욱 큰 규모의 군대가 격돌했습니다. 군대의 규모가 커졌다는 것은 인구가 증가했다는 것이고, 군주의 힘이 나라 구석구석까지 뻗쳐서 민초들을 '쥐어짤' 수 있게 되었다는 뜻이기도 합니다. 군주들은 힘을 과시하고 싶어 했고 그런 목적에 맞는 장대한 예술을 찾았습니다.

16세기에는 종교 개혁이 확산되어 종교적인 갈등과 각국의 패권 다툼이 결합했습니다. 종교 개혁의 결과로 신교가 유럽 곳곳에서 세력을 얻자 구교, 즉 가톨릭은 세력이 반토막이 났습니다. 가톨릭교회

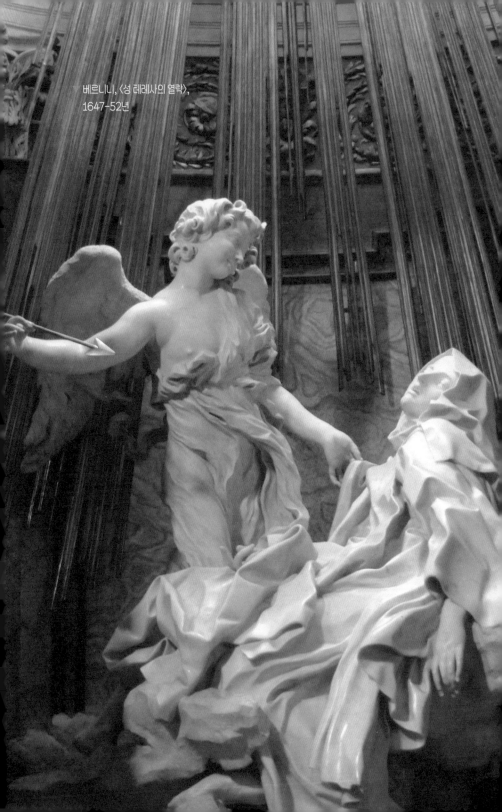

베르니니, 〈성 레레사의 열락〉,
1647-52년

는 아메리카와 아시아에서 신도를 얻어 세력을 확장했고, 전투적으로 신교와 경쟁했습니다. 일례로 신교에서는 성상을 금지했지만 가톨릭교회는 오히려 성상을 더욱 내세웠습니다. 생생하고 장대한 회화와 조각, 건축으로 신도들을 사로잡으려 했죠. 바로크 미술이 지닌 화려하고 압도적인 특성은 이런 배경에서 나온 것입니다.

베르니니Bernini, Giovanni Lorenzo, 1598-1680는 이 시기의 대표적인 조각가이자 건축가입니다. 그가 만든 〈성 테레사의 열락悅樂〉은 스페인의 수녀 '아빌라의 테레사Teresa of Ávila, 1515-82'가 겪었던 신비로운 체험을 묘사한 것입니다. 테레사 수녀는 천사가 긴 창으로 자신의 가슴을 찌르는 환영을 보았는데, 이때 엄청난 고통과 함께 강렬한 쾌감을 느꼈다고 수기에 썼습니다. 베르니니는 이를 바탕으로, 대리석을 마치 종이처럼 솜씨 좋게 다루어 이 작품을 만들었습니다. 종교적인 열락은 그걸 직접 겪은 사람이 아니라면 실감하기 어려운 경험입니다. 베르니니도 그 점을 잘 알고 있었지요. 이 작품을 보는 사람은 테레사 수녀와 천사가 있는 공간에 함께 있는 듯한 느낌에 사로잡힙니다. 특별하고 거룩한 사건이 관객을 둘러싸고 휘감는 것 같습니다.

거장 루벤스

동화 《플랜더스의 개》에서 주인공 소년 네로(넬로)는 우유 배달 수레를 끌던 늙은 개 파트라슈와 함께 안트베르펜 노트르담 대성당에

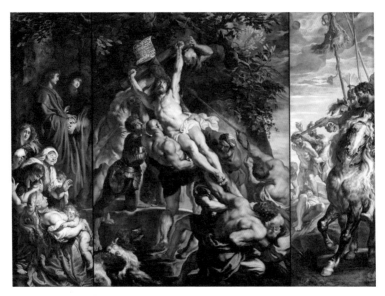

▲ 루벤스, 〈십자가에 달리심〉, 1610-11년

서 숨을 거둡니다. 네로는 이 성당에서 〈십자가에 달리심〉과 〈십자가에서 내리심〉을 직접 보고 싶었습니다. 이 두 그림은 안트베르펜에서 태어나 활동한 플랑드르의 대표적인 화가 루벤스Rubens, Peter Paul, 1577-1640가 그린 것입니다.

바로크 미술은 17세기 초에 이탈리아에서 시작되었고, 북유럽을 비롯하여 유럽 여기저기로 확산되었습니다. 국제적인 사조였지만, 저마다 지역의 특색을 보여 줍니다. 루벤스는 바로크 미술에서 플랑드르의 대표 선수라고 할 수 있고, 나아가 바로크 미술 자체를 대표하는 화가이기도 합니다.

플랑드르 화가들의 특징은 인물과 사물을 매우 충실하고 꼼꼼하게 묘사해 오히려 묘하게 사실적이지 않은 작품을 만든다는 것입니다. 그런데 루벤스는 다릅니다. 미켈란젤로의 데생, 티치아노의 색채 장점을 모두 갖춘 화가입니다. 미켈란젤로와 달리 자연을 묘사하는 솜씨가 뛰어났던 것은 플랑드르 출신이기 때문이겠지요.

루벤스는 인물을 실제보다 더 통통하고 풍만하게 그렸습니다. 당시 사람들이 이런 모습을 좋아했기 때문이지요. 통통하게 그리면 건강하고 생기 있어 보이니까요. 루벤스가 현란한 색채와 날렵한 필치로 묘사한 인물들에게서는 활력이 넘쳐 납니다.

루벤스는 공방에서 여러 조수와 함께 작품을 만들었습니다. 주문이 들어오면 루벤스가 그 주제를 작은 화면에 유화로 그렸습니다. 이 그림을 조수들이 커다란 화면에 옮겼습니다. 이때 조수들은 저마다의 장기를 발휘했습니다. 인물을 잘 그리는 이는 인물을, 말이나 양 같은 동물을 잘 그리는 이는 동물을, 풀과 나무를 잘 그리는 이는 풀과 나무를 그렸습니다. 조수들이 그려 놓으면 루벤스가 마지막으로 붓을 들어 전체를 손봤습니다. 이런 방식으로 장대한 작품을 기한 내에 그려 냈기 때문에 당시 군주와 교회는 루벤스를 좋아했습니다.

네덜란드 미술

네덜란드 사람들은 왜 정물화를 좋아했을까

보고 있기에는 너무도 살벌한 장면이 펼쳐집니다. 나이 든 남자가 왼손으로 소년의 얼굴을 덮고 있습니다. 소년은 웃옷이 벗겨진 채 뒤로 결박되어 있습니다. 남자의 손에서 떨어지는 건 칼입니다. 그러니까 조금 전에 이 남자는 소년을 칼로 베려 했던 것입니다. 그런 남자의 손을 천사가 낚아챕니다. 대체 어떻게 된 노릇일까요? 구약에 실린 '이사악의 희생'이라는 유명한 이야기를 묘사한 것입니다.

족장 아브라함은 다 늙도록 아들을 얻지 못했는데, 하느님의 은혜로 아들을 얻습니다. 그런데 눈에 넣어도 아프지 않을 아들을 놓고 하느님이 믿기지 않는 명령을 내립니다. 아들을 자신에게 제물로 바치라는 것입니다.

괴로워하던 아브라함은 마침내 아들에게 장작을 지우고는 산으로

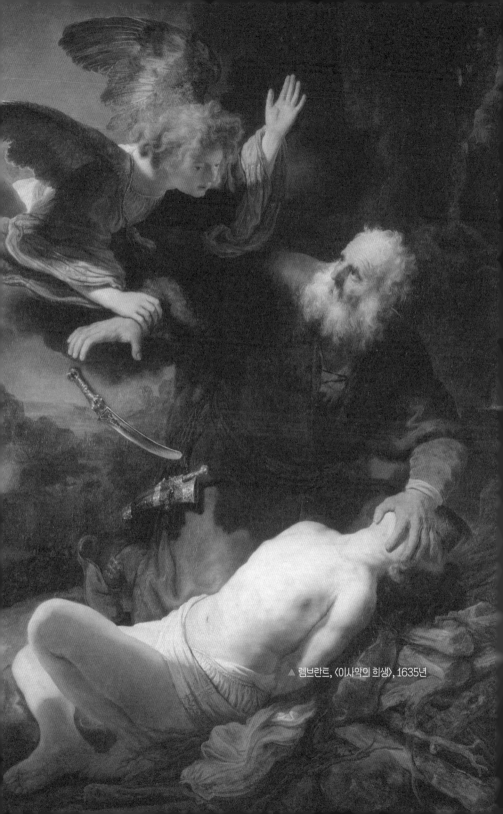

▲ 렘브란트, 〈이사악의 희생〉, 1635년

올라갔습니다. 그리고 장작 위에 아들을 놓고 제물로 바치려고 합니다. 그 순간, 천사가 나타나 아브라함을 제지합니다. 하느님이 아브라함의 믿음을 시험했던 것이라면서요. 어린 아들의 목숨을 놓고 벌인 기가 막힌 내기와 황망한 아버지의 심정을 렘브란트는 드라마틱하게 연출했습니다.

더 깊어진 '어둠'

렘브란트Rembrandt Harmensz van Rijn, 1606-69는 방앗간 집 아들로 태어나 10대 때부터 한 예술가의 제자로 들어가 일하면서 실력을 키웠습니다. 이 그림처럼 렘브란트가 성경을 주제로 삼아 그린 그림들은 구성이 긴밀하고 표현은 무척 역동적입니다. 렘브란트는 카라바조의 영향을 받았는데, 카라바조가 구사한 어둠을 더욱 깊은 것으로 만들었다고 할 수 있습니다.

렘브란트가 활동하던 17세기 네덜란드는 시민 계급이 주도하는 정치 체제를 확립했고, 세계 최강의 무역 국가로 전성기를 누렸습니다. 네덜란드 하면 떠오르는 예술가가 몇 명 있죠. 17세기의 렘브란트, 그리고 19세기의 고흐입니다. 요즘은 렘브란트보다 조금 뒤에 활동한 페르메이르도 곧잘 호명됩니다.

그런데 이 세 사람 모두 당대에는 별로 인기가 없었다는 것이 얄궂게도 공통점입니다. 고흐는 전혀 인정을 받지 못해 불운하기 짝이

없었고, 렘브란트와 페르메이르 또한 고흐만큼은 아니지만 당대의
유행과 관계가 불편했습니다.

왜 바니타스를 그렸을까

말이 나온 김에 17세기 네덜란드 사람들이 가장 좋아했던 화가의
그림을 보려 합니다. 얀 스테인Jan Havickszoon Steen, 1626-79의 그림입니
다. 당시 가정집을 배경으로 사람들이 온갖 소란을 피우고 있는 모
습입니다. 왁자지껄하고 정신 사나운 한편으로 화면 곳곳에 사건과

▲ 얀 스테인, 〈사치를 경계함〉, 1663년

물건이 가득하니까 보기에는 재미있습니다.

네덜란드는 신교 국가였고, 신교에서는 성상을 금지했던 터라 네덜란드 예술가들은 이탈리아나 프랑스의 예술가들처럼 교회의 주문을 받을 수 없었습니다. 그래서 경건한 시민들이 좋아할 만한 소박한 일상을 그렸습니다. 초상화, 정물화*, 풍경화 같은 장르의 예술이 발전했지요.

테이블에 음식과 그릇이 가득 놓인 그림도 많았습니다. 당시 네덜란드 사람들의 생활을 잘 보여 주었지요. 재료가 다른 갖가지 그릇과 잔, 과육은 촉촉하고 껍질은 오돌토돌한 과일도 멋지게 그렸습니다. 감각이 주는 쾌락을 그야말로 최대치의 기교로 보여 주는 그림들이었습니다.

전통적으로 기독교에서는 물질적인 욕망을 경계했는데, 네덜란드의 정물화는 노골적으로 물질을 찬양합니다.

그런데 이들 정물화를 찬찬히 보면 분위기가 묘하게 어둡고 부정적입니다. 전체적으로 어수선하고요. 배경이 어둡고 몇몇 그릇은 쓰러져 있기 때문이죠. 이따금 깨진 유리그릇도 등장합니다. 이런 정물화를 따로 부르는 이름이 있습니다. '바니타스'입니다.

'바니타스_{vanitas}'는 '헛되다'라는 뜻의 라틴어입니다. 구약의 〈전도

📍 정물화

일상생활에서 흔히 볼 수 있는 화초, 과일, 야채, 그릇, 가구 등을 주제로 삼아 그린 그림들을 말한다. 스스로 움직이지 못하는, 생명이 없는 물건들을 그렸다는 의미에서 '정물靜物'이라고 한다. 17세기 네덜란드에서 성행했으며 당시 네덜란드 사람들의 일상을 잘 보여 준다.

▲ 빌렘 클라에스 헤다 Willem Claesz. Heda, 〈굴, 러머, 레몬, 은그릇이 있는 정물화〉, 1634년

서〉 2장 "헛되도다, 헛되도다 Vanitas vanitatum omnia vanitas"에서 나온 말입니다. 그러니까 이런 그림들은 '세상의 온갖 사물은 얼른 보기에는 그럴듯해 보이지만 언젠가는 사라져 없어진다'라는 의미를 담고 있습니다.

음식은 먹음직스럽지만 며칠만 지나면 상합니다. 꽃이나 과일도 실감 나는 만큼이나 금방 시들고 썩습니다. 꽃이나 과일처럼 빨리 없어지지는 않을 그릇들은 쓰러뜨려 그리거나 깨진 유리잔과 함께 묘사했습니다. 여기에 감각적인 쾌락을 의미하는 악기, 시간의 흐름을 보여 주는 시계, 방금 촛불이 꺼져서 연기가 피어오르는 초, 심지어

해골을 더했습니다. 모든 것은 변하고 사라지고, 누구나 죽음을 피할 수 없다. 속세의 재산이나 쾌락은 덧없고 무의미하다, 그러니까 욕심 부리지 말고 경건하게 신을 섬기며 살라는 것입니다.

그런데 세상사가 그렇게나 덧없다고 낙담하면서 이런 그림을 공들여 그린 이유는 뭘까요? 이처럼 꼼꼼하고 집요하게 그리는 것부터가 매우 수고롭고 의욕적인 태도인데 말입니다. 세상 덧없다는 이야기를 열심히 거듭하는 태도가 바니타스에는 담겨 있습니다. 상업이 발달하고 물질적 조건이 좋아지면서 유럽인들은 감각적인 즐거움에 눈을 떴습니다. 호사스러운 물건이 가득 담긴 그림을 집에 걸어 놓고 대리 만족을 하고, 그런 부유한 삶을 인생의 목표처럼 삼았습니다. 하지만 그러면서도 윤리와 명분을 저버릴 수는 없었습니다. 그러니까 그림은 물질적 욕망과 종교적 가치가 충돌하는 공간이었습니다.

일상을 그린 화가

램브란트보다 조금 뒤에 활동한 페르메이르Vermeer, Jan, 1632~75는 오랫동안 잊힌 화가입니다. 그의 그림 중 남은 건 30점 남짓뿐인 데다 개인사도 알려진 게 없어 전체적으로 신비로운 느낌을 주는 예술가입니다. 1860년대에 프랑스 비평가 토레 뷔르거Thoré-Bürger, 1807~69가 페르메이르를 사람들에게 소개하면서 뒤늦게 '재발견'되었습니다. 페르메이르는 그림을 공부하러 이탈리아에 잠깐 다녀온 뒤

로는 고향 델프트에 평생 틀어 박혀 살았습니다. 초반에는 신화나 성경을 주제로 삼아 그렸는데, 스스로 보기에도 시원치 않았는지 일상을 그리는 쪽으로 방향을 틀었습니다. 당대 네덜란드 화가들은 일상을 묘사하는 데 나름대로 다들 뛰어났는데, 그중에서도 페르메이르는 일상 속의 미묘한 뉘앙스와 암시적인 드라마를 담는 데 능했습니다.

▲ 페르메이르를 재발견한 토레 뷔르거

17세기 네덜란드 황금시대의 회화에는 편지와 관련된 장면이 많습니다. 페르메이르 그림에도 편지를 쓰는 사람, 읽는 사람이 많이 등장합니다. 지금 막 누군가가 보내온 편지를 받는 사람도 나옵니다. 편지와 관련된 이들은 모두 여성입니다. 편지는 기대와 희망을 암시하는 듯합니다. 하지만 편지에 좋은 내용이 담겼으리라 생각하는 건 지금은 좀처럼 편지를 쓰지 않기 때문일 것입니다. 전화도 없고 문자나 카톡 메시지를 주고받을 수도 없던 시절에 편지에는 온갖 소식이 담겼습니다. 그건 지금 우리가 받는 전화 내용이나 문자, 카톡 메시지가 반가운 내용인가를 떠올려 보면 바로 알 수 있는 일이지요.

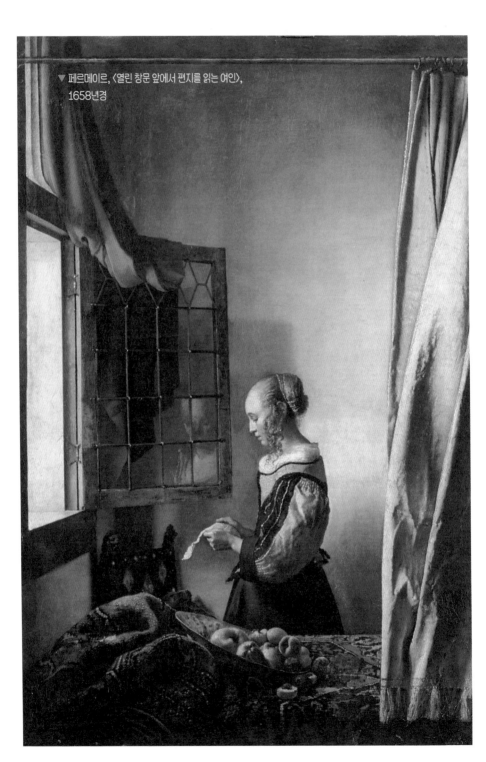

▼ 페르메이르, 〈열린 창문 앞에서 편지를 읽는 여인〉,
1658년경

편지에 담긴 건 불운한 사고일 수도 있고, 불길한 전조일 수도 있고, 감당하기 어려운 독촉이거나 압박일 수도 있습니다. 읽어서는 안될 내용일 수도 있습니다. 네덜란드 시민 사회에서 편지는 허락받지 않은 사랑, 불륜의 매개체이기도 했습니다.

페르메이르 그림에 담긴 의미는 결코 명료하지 않습니다. 그림 속 이야기는 여러 방향으로 해석될 수 있고, 관객은 멈칫거립니다. 얼핏 차분하고 단정한 모습이지만 유혹과 욕망이 먼지처럼 피어오릅니다. 페르메이르 그림이 자꾸 눈길을 붙잡는 건 이런 미묘하고 복합적인 성격 때문일 것입니다.

여태껏 경건한 느낌을 주는 그림이나 조각은 모두가 종교적인 주제를 다룬 것이었습니다. 어쩌면 당연한 노릇입니다. 하지만 네덜란드인들의 미술에서는 일상을 다루는 것만으로도 경건합니다. 아름다움은 종교에서 온 것이 아니었습니다. 종교적인 주제를 아름답게 꾸몄던 것이지요. 아름다움은 평범한 것, 대단치 않은 것에서도 빛을 발합니다.

페르메이르는 40대 중반에 갑자기 세상을 떠났습니다. 개인적인 기록이 구체적이지는 않지만 페르메이르는 자식이 많아서 돈을 많이 벌어야 할 처지였다고 합니다. 그런데 그림 그리는 속도가 빠르지 않았고 대중이 좋아할 그림을 그리지도 않았죠. 돈 버는 일이 녹록지는 않았지만 그런대로 가족들을 건사하며 살았던 것 같은데, 40대 중반에 경제 사정이 확 나빠졌습니다. 프랑스의 침공 때문입니다. 네덜란드는 경제적으로 심각한 위기를 겪습니다. 가뜩이나 아이가 많은 페르메이르는 가난에 쪼들렸습니다. 부인의 증언인즉 페르메이르는 살림살이에 대한 압박감에 괴로워하다가 숨이 끊어졌다고 합니다.

당시 최강국이었던 네덜란드가 그리 길지 않은 전성기를 접게 된 것도 결정적으로 프랑스의 침공 때문이었습니다. 네덜란드는 해외

식민지와 상권을 둘러싼 경쟁에서 영국과 프랑스에 밀리기 시작했습니다. 바다에서는 영국이, 육지에서는 프랑스가 압박을 해 오는 통에 견디기가 어려웠습니다.

▲ 이아생트 리고 Hyacinthe Rigaud, 〈루이 14세의 초상〉, 1700-01년

페르메이르의 죽음을 앞당긴 이가 바로 프랑스 국왕 루이 14세였습니다. 고압적인 태도로 이쪽을 바라보는 저 사람입니다. 빨간 하이힐이 기묘하게도 맵시가 있습니다. 군주와 귀족의 초상화는 당연히 모델 자신이 세상에 보이고 싶어 하는 모습인데, 젊은 시절 루이는 춤을 꽤 잘 추었고, 스스로도 잘 춘다는 자부심을 갖고 있었다고 하지요.

루이 14세가 재위에 있던 17세기 후반부터 18세기 전반까지 프랑스는 명실공히 유럽의 최강국이었습니다. 루이 14세는 1643년에 프랑스 왕으로 즉위했는데, 이때 다섯 살이었습니다. 당연하게도 초반에는 왕권이 불안정했고 권신들의 손에 놀아나는 처지였습니다. 하지만 이후에 통치를 공고히 하고는 무려 70년 동안이나 왕위에 있었습니다. 그 기간에 큰 전쟁을 네 차례나 벌였는데, 네덜란드 침공도

그중 하나였습니다.

아카데미의 등장

루이 14세는 파리를 떠나 근교의 베르사유를 새 근거지로 삼았습니다. 장대한 베르사유 궁전을 지었습니다. 이 어마어마한 궁전을 자기만 편하게 살자고 지은 건 아닙니다. 프랑스 귀족들을 거의 전부 베르사유로 옮겨 와서 살도록 했습니다. 한군데 모아 놓고 감시하고 통제할 요량이었죠.

루이 14세는 문화와 예술 또한 틀에 맞춰 관리하려 했습니다. 1648년 왕립 회화 조각 아카데미Académie royale de peinture et de sculpture[●] 를 설립했습니다. 원래 아카데미academy는 고대 그리스에서 플라톤이 철학을 가르쳤던 아테네 교외의 올리브 숲을 가리키는 말이었습니다. 르네상스와 바로크 시대를 거치면서 이탈리아에서는 예술가들이 모여 신진 예술가들을 교육하는 기관인 '아카데미'를 여기저기에 설립했습니다. 그런데 프랑스의 아카데미는 국가가 작정하고 예술을

📍 **프랑스 왕립 회화 조각 아카데미**
1648년 왕립 회화 조각 아카데미가 파리에 설립됐다. 예술가들을 일관된 기준에 따라 평가하고 조직하기 위한 공공 기관이었다. 1789년 프랑스 혁명 이후 음악 아카데미, 건축 아카데미와 병합하여 프랑스 예술 아카데미Académie des Beaux-Arts가 되었다. 로마 프랑스 아카데미Académie de France à Rome는 프랑스 예술 아카데미가 로마에 설립한 분관으로, 매년 젊은 예술가 한 사람에게 로마상Prix de Rome을 수여하고 그곳에서 유학하도록 했다.

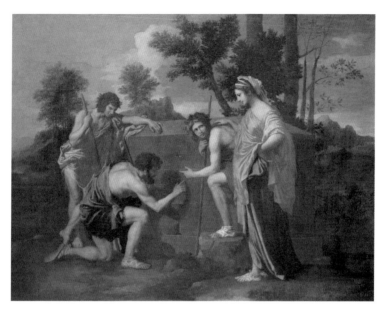

▲ 푸생, 〈아르카디아의 목자들〉, 1637-38년

통제하고 관리하기 위한 것이었습니다. 권위 있는 예술가들이 모여 예술에 대해 논의하고 후학을 교육했지요.

예술과 예술가를 평가하려면 기준이 있어야 합니다. 프랑스 아카데미는 자신들보다 조금 앞서 활동했던 어떤 예술가를 기준으로 삼았습니다. 푸생Poussin, Nicolas, 1594~1665입니다. 푸생은 프랑스 사람이지만 주로 이탈리아에서 활동했는데 고대 로마의 조각과 건축을 이상으로 삼았습니다. 그는 예술이라는 것이 그때그때 요란하게 바뀌는 것이 아니라 보편적이고 근본적인 것을 보여 주어야 한다고 믿었습니다. 엄정한 질서와 균형을 중시했고, 화면 속의 인물과 배경은

개별적인 인물과 공간이 아니라 보편적인 인물과 보편적인 세계로 보이도록 했습니다.

달콤한 로코코

'로코코'라는 말은 '로카유rocaille'에서 나왔습니다. '로카유'는 조개무늬 장식을 가리키는데, '바로크'와 마찬가지로 그리 호의적이지 않은 명칭입니다. 루이 14세는 1715년에 세상을 떠납니다. 재위 기간이 길어 아들, 손자까지 먼저 떠났던 터라 증손자가 루이 15세로 즉위합니다. 루이 14세 시절에는 엄숙하고 위압적인 예술이 득세했는데, 그에 대한 반발로 루이 15세 때에는 발랄하고 화사한 예술이 부각되었습니다. 로코코 미술은 이런 분위기에서 나왔습니다.

로코코 미술에는 남녀의 연애사를 다룬 작품이 많습니다. 앞서 보았던 페르메이르는 차마 누군가에게 터놓을 수 없는 감정을 야릇하게 숨긴 그림을 그렸습니다. 점잖은 네덜란드 시민들은 노골적인 묘사를 좋아하지 않았기 때문이지요. 그런데 18세기 프랑스 귀족들은 달랐습니다. 정원 구석에서 밀어密語, 蜜語를 속삭이는 연인들의 그림이 많이 나온 이유입니다. 프랑스 귀족들에게 연애는 인생의 유희였고, 우아하고 세련되게, 교묘하고 섬세하게 이끌어 가야 하는 게임이었습니다. 가슴 깊은 곳에서 끓어오르는 열정에 대책 없이 휘둘려서는 안 됩니다. 질척거려서는 안 되고, 눈치 없이 내달려서도 안 됩니

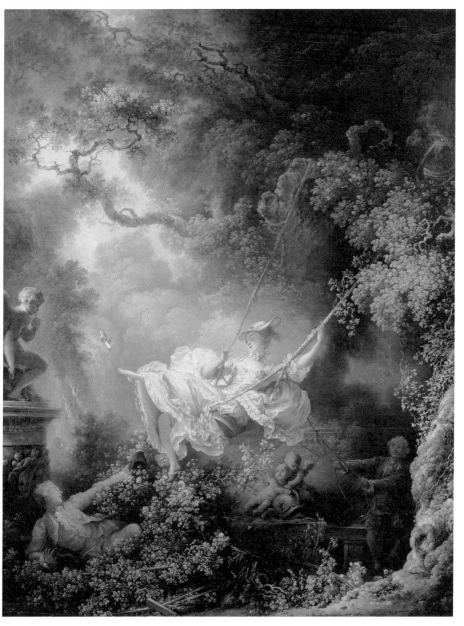

▲ 프라고나르, 〈그네〉, 1767년

다. 하지만 사랑은 그 자체로 모순이고 일탈입니다. 사랑을 조율하려는 시도는 좌절을 맞을 수밖에 없습니다. 로코코 시대의 멋쟁이들도 이 점을 모르지는 않았습니다. 그래서 그런 사랑의 모순과 불가사의함을 세련된 예술적 형식과 지적 장치를 통해 고찰하는 것을 미덕으로 삼았던 것입니다.

로코코를 대표하는 화가 프라고나르Fragonard, Jean Honoré, 1732-1806가 그린 〈그네〉는 연애와 사랑에 대한 당시 귀족들의 감각을 잘 보여 줍니다. 조각상으로 꾸며진 정원에서 젊은 여성이 그네를 타고 있습니다. 젊은 남성이 앞쪽 덤불에 몸을 숨기고는 위를 올려다봅니다. 뒤편 그늘에서 그네를 밀어 주는 나이 든 남성은 여인의 남편입니다. 남편을 놓고서 젊은 남녀는 그네의 리듬에 맞춰 눈을 맞춥니다. 그네가 한껏 앞으로 나아가면서 여성이 신고 있던 신발이 공중으로 날아갑니다. 화면 왼편 가장자리에서 사랑의 신 큐피드상이 손가락을 입에 가져다 댑니다. 은밀한 열정이 폭발하는 순간이 아름답기 그지없습니다.

신고전주의

왜 발랄한 예술 뒤에는
엄숙한 예술이 등장할까

18세기 프랑스에서는 정치와 사교계에서 여성의 역할이 두드러졌습니다. 루이 15세의 애인이었던 마담 퐁파두르Pompadour는 특히 유명합니다. 이 시대의 유명 화가들이 그녀를 그린 초상화도 여럿 남아 있죠. 퐁파두르는 로코코 시대의 지적, 예술적인 분위기를 대표하는 인물이라고 할 수 있습니다.

살롱에서 싹튼 것

로코코 시대 프랑스에서는 '살롱'이라는 것이 유행했습니다. 살롱은 간단히 말하자면 학식과 교양을 나누기 위한 모임이었습니다. 퐁파두르를 비롯한 귀부인들이 주도해서 열었지요. 살롱에서는 신분이 높지 않은 사람이라도 재담을 선보일 수 있었고 학식도 내보일 수

◀《백과전서》 1772년판 권두화.
이 그림은 수많은 상징으로 가득
한데, 가운데 서 있는 인물은 '진
리'를 상징한다. 이성과 철학을
상징하는 오른쪽의 두 인물이 진
리를 감싼 베일을 찢고 있다.

있었습니다. 이런 지적인 환경에서 나온 것이 그 유명한《백과전서*》
입니다.

얼마 전까지도 백과사전은 어느 정도 차리고 사는 집이라면 당연
히 들여놓아야 하는 책이었습니다. 수십 권짜리 백과사전도 있고, 아

📍 백과전서

18세기 프랑스의 백과전서파가 만든 백과사전이다. 집필자 대부분이 계몽주의 철학가들이었는데
이들을 백과전서파라고 한다. 볼테르·몽테스키외·루소·케네 등이 집필에 참여했고, 디드로와 달
랑베르가 편집했다. 1권이 1751년에 출판된 이래 72년까지 35권이 발간되었다. 프랑스 혁명의 사상
적 배경이 되었다.

이들을 위한 축약본 백과사전도 있었습니다. 그런데 요즘은 백과사전 내용이 모두 인터넷으로 들어가 있어 키보드만 두드리면 뭐든 찾을 수 있으니까 백과사전이 얼마나 요긴했는지를 잊어버리게 되었습니다. 인터넷이 없던 시절 백과사전은 지식을 찾는 사람들에게 세상의 경이로움을 여러 측면에서 보여 주었지요.

디드로Diderot, Denis, 1713-84를 비롯한 프랑스 지식인들이 의욕적으로 펴낸 《백과전서》는 새로운 사고의 시대를 열었습니다. 물론 이 책의 힘만으로 이루어진 건 아닙니다. 지식과 탐구를 통해 세상의 어둠을 떨쳐 버리고, 빛나는 진리를 추구하려는 정신이 시대의 경향을 주도했을 것입니다.

로코코 시대의 결말에 대해서는 잘 알려져 있습니다. 그 줄거리도 분명합니다. 사치와 낭비에 빠져 세상을 꿈처럼 바라보던 화려한 귀족 문화는 1789년의 프랑스 혁명이라는 철퇴를 맞고 박살이 났다는 것이지요.

로코코 시대 하면 《베르사유의 장미》가 떠오릅니다. 로코코 시대와 정확히 일치하지는 않지만, 로코코 시대에 대한 강렬한 '이미지'를 만들어 낸 일본 만화이지요. 특히 프랑스 왕비 마리 앙투아네트를 인상적으로 기억하게 만들었습니다.

마리 앙투아네트는 루이 15세를 이어 즉위한 루이 16세의 왕비로, 원래는 오스트리아 황녀였는데 프랑스로 건너왔습니다. 민중은 도탄에 빠져 있는데 이에 아랑곳하지 않고 마리 앙투아네트가 사치와

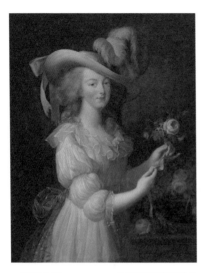

▲ 비제 르브룅 Vigée Le Brun, 〈마리 앙투아네트의 초
상〉, 1783년

낭비를 일삼았기 때문에 프랑스 혁명이 일어났고, 결국 마리 앙투아네트는 남편과 함께 단두대에서 생을 마쳤다고 간단히 요약하곤 합니다. 하지만 문제는 간단치 않습니다. 루이 16세는 개인적으로 선량한 사람이었고, 마리 앙투아네트도 결코 사치스러운 사람이 아니었다는 분석도 있으니까요. 마리 앙투아네트는 시골 농가와 같은 궁전을 지어서 머물기 좋아했다고 합니다.

소박한 민중

한편, 루이 16세 집권기에 귀족들과는 다른 시민, 아래 계급의 문화에서는 소박하고 차분한 기류가 형성되고 있었습니다. 이런 현상을 보여 주는 그림 중 하나가 샤르댕 Chardin, Jean Baptiste Siméon, 1699-1779이 그린 〈비눗방울〉입니다. 비눗방울은 한껏 부풀어 당장이라도 터질 것만 같습니다.

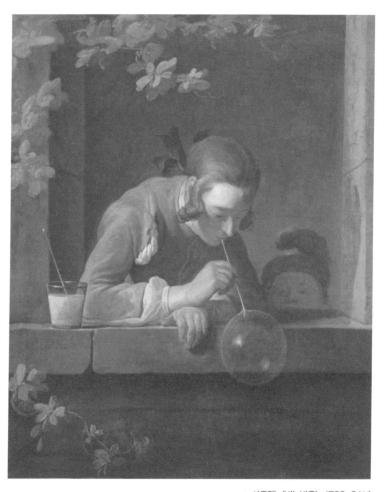

▲ 샤르댕, 〈비눗방울〉, 1733-34년

비눗방울은 덧없습니다. 인간의 삶도 비눗방울처럼 덧없대서 '호모 불라Homo Bulla'라고 합니다. '인간은 거품'이란 뜻이지요. 어린아이나 소년이 비눗방울을 부는 모습을 그린 그림이 유럽 회화에는 꽤 많은데, 인간의 삶이 덧없다는 의미를 담고 있습니다. 비눗방울을 부는 놀이 자체도 덧없습니다. 그래서 놀이에 몰두하는 모습을 그린 그림도 교훈적입니다. 이렇게 하지 말라는 뜻입니다.

하지만 아무 쓸모가 없대도 놀이 자체는 사람을 끌어들입니다. 소년은 무심한 표정으로 쓸모없는 놀이에 몰두하고 있지요. 로코코 미술의 화려함과는 다른, 시민 계급에 대한 차분하고 정결한 관찰을 보여 주는 작품입니다.

프랑스 화가 다비드David, Jacques Louis, 1748-1825는 전람회에 야심적인 작품을 내놓습니다. 〈호라티우스 형제의 맹세〉입니다. 배경이 되는 이야기를 알지 않고서는 화면 속에서 무슨 일이 벌어지는지 짐작하기도 어렵습니다.

이 그림은 고대 로마의 전설적인 전사들을 보여 줍니다. 아직 작은 나라였던 로마가 이웃 나라와 분쟁을 겪었을 때 이야기입니다. 두 나라는 각자 전사를 내보내서 대결한 후 승부를 결정하기로 합니다. 로마에서는 호라티우스 삼형제가 나섰는데, 하필 상대 진영에서 호라티우스 집안의 딸과 약혼한 남자도 나옵니다. 아들이든 사윗감이든 한쪽은 죽을 수밖에 없는 상황입니다. 여성들이 낙심한 건 그 때문입니다. 하지만 남성들은 결연히 의지를 다지고는 나라를 위해 끝

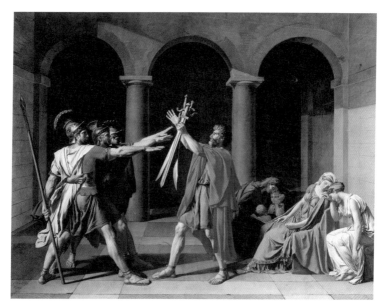

▲ 다비드, 〈호라티우스 형제의 맹세〉, 1784-85년

까지 싸우겠다고 맹세합니다.

　이 뒤로 로마라는 나라가 지중해 전체를 지배하는 대제국이 된 걸로 봐서는 호라티우스 형제가 대결에서 이겼을 거라고 쉬이 짐작할 수 있습니다. 이기기는 했으되 결과는 참담했습니다. 세 아들 중 둘이 죽고, 사윗감도 죽었으니까요. 딸이 슬피 울자 살아 돌아온 아들은 적을 위해 슬퍼한다며 누이를 죽여 버립니다.

　미술사에는 이처럼 거창한 명분을 내세운 작품이 꽤 많습니다. 다비드는 잔인한 운명 앞에서 개별적인 인간들이 겪어야 하는 비극, 그리고 그런 비극 앞에서도 의연하려 애쓰는 인간의 모습에 초점을 맞

추었습니다.

이 그림은 화가 자신은 생각지도 못했던 이유로 역사적으로 중요한 작품이 되었습니다. 작품이 발표되고 몇 년 지나지 않아 혁명이 일어나 왕정이 무너졌기 때문이지요. 프랑스는 공화국이 되었습니다. 호라티우스 형제가 목숨을 바쳐 지키려 했던 그 옛날의 로마도 공화국이었습니다. 〈호라티우스 형제의 맹세〉는 새로이 수립된 프랑스 공화국에 대한 충성을 담은 작품으로 조명받았습니다.

그렇다면 다시 과거로

다비드는 신고전주의 미술에서 가장 중요한 예술가입니다. 신고전주의는 말 그대로 새로운 고전주의입니다. 일단 고전은 옛 문화와 예술을 가리키니까, 고전주의는 옛 문화와 유산을 훌륭한 것으로 여기고 충실히 따르는 경향을 보통 지칭하는 말입니다. 어느 시대나 옛 문화를 더 좋다고 여기는 시각은 존재했습니다. 이런 일반적인 고전주의와 구별하기 위해, 18세기 후반부터 19세기 초에 유행했던 고전주의를 '신고전주의'라고 합니다. 신고전주의는 낭만주의 미술과 시기가 겹치기 때문에 그냥 고전주의라고 부르기도 하지요.

옛 문화와 예술을 충실히 따르기만 한다면, 애써 뭘 연구하거나 고민할 필요가 없겠죠. 그런데 신고전주의가 의미를 갖는 건 고전은 없다는 걸 일깨웠기 때문입니다. 고전은 오래되었고 그동안 잊혔기

때문에 다시 돌아보고 연구하여 되살릴 필요가 있는 것이지요. 마침 18세기에는 옛것에 대한 관심을 불러일으킬 만한 사건이 있었습니다. 고대 도시 폼페이가 발견된 것입니다.

하지만 고대에 대한 열광이 오로지 폼페이 때문만은 아닙니다. 18세기가 고대를 원했다고 할 수 있습니다. 어느 시대나 과거를 돌아보면서 자신들에게 필요한 이미지를 찾습니다. 과거에서 이상을 찾는 것이죠. 18세기 사람들은 고대 그리스와 로마의 건실한 문화가 당시 화려하고 퇴폐적이고 방향을 잃은 귀족적인 문화에 대한 대안이 될 수 있다고 기대했습니다. 이는 귀족 세력을 몰아내고 뒷날 세상의 중심이 되는 부르주아들이 필요로 했던 새로운 문화의 얼굴이었습니다.

4

프랑스 혁명
이후

프랑스 낭만주의

왜 인간의 격정을
그리게 되었을까

들라크루아 Delacroix, Ferdinand Victor Eugène, 1798-
1863가 그린 〈민중을 이끄는 자유〉입니다. 프랑스라는 나라를 대표
하는 이미지이기도 하지요. 프랑스는 괴상한 나라입니다. 역사를 보
면 분열과 투쟁과 저항으로 가득 차 있습니다. 현대에도 하루가 멀
다 하고 프랑스에서 벌어진 파업과 소요에 대한 소식이 전해집니다.
그래서야 나라가 어떻게 굴러갈지 의아합니다. 게다가 프랑스인들은
딱히 부지런하지도 철두철미하지도 근검절약하지도 않은 것 같은데,
어떻게 프랑스가 과학과 기술, 군사 분야에서 세계 최고 수준의 강
국인지도 의문입니다. 그뿐인가요. 예술의 중심지이기도 합니다 예술
이 발전한 나라는, 예술을 한다는 자들은 모름지기 저래야 하나 싶
지요.

　꽤 널리 알려진 이 작품이 프랑스에서 일어난 혁명을 묘사했다는

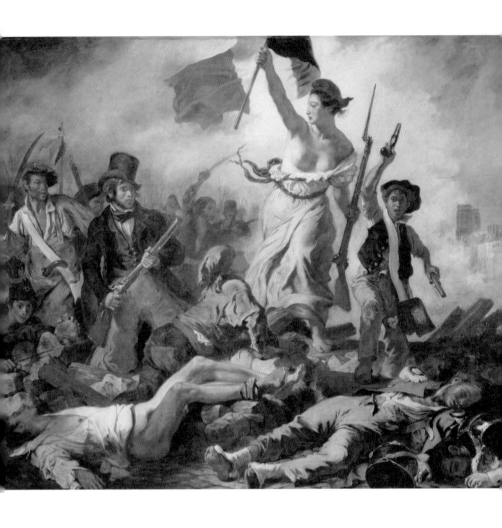

▲ 들라크루아, 〈민중을 이끄는 자유〉, 1830년

건 금방 알 수 있습니다. 그런데 18세기 말부터 19세기 후반까지 일어난 수많은 혁명 중에서 어떤 것인지는 딱 집어 말하기 어렵습니다. 미리 정답을 이야기하면, 1830년에 일어난 7월 혁명입니다.

　프랑스는 유럽이라는 화약고에서 도화선 노릇을 했습니다. 1789년 7월에 프랑스 혁명이 일어났고, 1848년엔 2월 혁명이 있었고, 1871년엔 파리 코뮌도 들어섭니다. 여기에 1832년에 일어난 6월 봉기도 더할 수 있겠습니다. 빅토르 위고의 유명한 대하소설 《레미제라블》의 배경이 된 항쟁이지요. 다른 나라들도 내부적으로 심각한 모순과 갈등을 안고 있었는데, '프랑스에서 혁명이 일어났다'라는 소식이 들어오면 덩달아 폭발했습니다.

혁명의 시대

　프랑스에서 일어난 일련의 혁명과 소요는 미술의 역사에도 큰 영향을 끼쳤습니다. 일단 다비드가 이끄는 신고전주의 미술이 득세했습니다. 1789년의 프랑스 혁명은 파리 시민들이 바스티유 요새를 습격하면서 시작되었습니다. 이때 발표된 '인간과 시민의 권리 선언', 즉 '인권 선언'은 인간은 누구나 자유와 평등을 권리로서 갖고 태어났고, 사유재산을 가질 수 있으며, 압제에 저항할 권리도 갖고 있다고 밝힌 문서입니다. 지금은 너무도 당연시하는 내용이지만, 시민 계급이 봉건적인 지배 체제에 저항하는 과정에서 비로소 정착되었음을

알 수 있습니다. 보편적인 인권의 가치, 사상의 자유를 세계 최초로 명문화한 것입니다.

제도적으로는 진보적인 성과를 얻었지만 혁명에는 모순과 갈등, 파괴와 살육이 함께 따라왔습니다. 혁명에 반대하거나 반대하는 것처럼 보인다는 이유만으로 수많은 이가 단두대에서 처형당하거나 거리에서 학살당했습니다. 게다가 나폴레옹이라는 독재자가 권력을 쥐는 결과를 맞았습니다. 생각해 보면 그리 이상하지는 않습니다. 왕과 귀족을 몰아내고 권력을 잡았던 부르주아 계급은 자신들보다 처지가 좋지 않은 아래쪽 사람들이 자신들의 권력과 재산을 노리고 봉기하지 않을까 싶어 두려웠습니다. 독재자든 뭐든 강력한 인물이 나타나서 질서를 잡고 자신들의 재산을 지키고 불려 나갈 수 있는 체제를 만들면 좋겠다 싶었죠. 혁명의 소란 속에서 벼락출세한 군인들 중 그런 후보를 물색했는데, 냉철하고 무자비한 나폴레옹이 안성맞춤이었던 것입니다. 물론 나폴레옹은 애초에 그를 밀었던 사람들의 기대를 뛰어넘었죠. 좋은 의미에서든 나쁜 의미에서든 말입니다.

인간 '내면'에 집중

나폴레옹은 온 유럽을 휘젓고 다닌 끝에 결국 패망했습니다. 그리고 나폴레옹이 벌인 전쟁은 여러모로 깊은 상흔을 남겼습니다. 전쟁은 잔혹하고 비참한 광경을 낳지만 사람들은 승리의 영광만을 기억

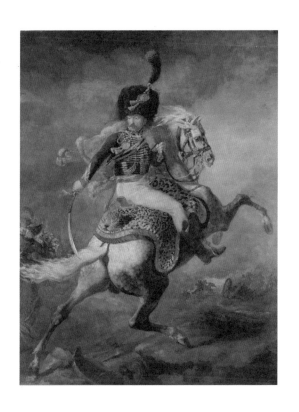

▶ 제리코, 〈돌격하는
근위 기병〉, 1812년

하려 합니다. 지금도 파리에는 나폴레옹을 기리는 에투알 개선문이
버티고 서 있고, 미술관과 기념관에는 프랑스가 거둔 승리를 되새기
는 미술품과 기념품이 가득합니다.

　프랑스의 젊은 화가 제리코Géricault, Jean Louis André Théodore, 1791-
1824가 그린 〈돌격하는 근위 기병〉은 나폴레옹 전쟁을 배경으로 삼은
작품입니다. 하지만 이 그림에서는 승리의 영광보다는 생사가 갈리
는 국면에 놓인 군인의 위태로운 운명이 두드러집니다. 고개를 홱 돌

리는 기병의 시선과 몸을 뒤트는 군마의 모습이 역동적입니다.

제리코는 다비드처럼 역사와 사건을 주제로 삼은 위대한 그림을 그리고 싶었습니다. 하지만 나폴레옹은 대서양의 외딴 섬으로 추방당했고, 그와 함께 전쟁과 영광의 시대도 사라졌습니다. 제리코보다 조금 뒤에 등장했지만 프랑스 낭만주의 미술을 대표하게 된 화가가 들라크루아입니다.

나폴레옹이 몰락한 뒤 프랑스에는 지난날의 통치자였던 부르봉 왕조°가 복귀합니다. 오랜 망명 생활을 겪고 돌아온 루이 18세는 온건하고 타협적인 태도로 나라를 다스렸습니다. 그런데 그를 이어 즉위한 샤를 10세는 불온한 공기를 잘 읽지 못했습니다. 시민 계급은 다시 한 번 혁명을 일으킵니다. 1830년의 이 혁명은 7월에 일어났대서 '7월 혁명'이라고 합니다. 샤를 10세는 망명했고, 부르봉 왕조의 시대는 마침표를 찍습니다.

신고전주의와 낭만주의는 모두 산업의 발달과 정치적 격변 속에서 등장했지만, 둘의 예술적인 대응은 정반대였습니다. 신고전주의는 과거의 문화와 유산을 모범으로 삼아 엄밀하고 단정한 규칙을 추구한 반면, 낭만주의는 예술은 규칙이나 제도를 떠나 인간의 내면을, 자유로운 감성을 드러내야 한다고 주장했습니다.

📍 **부르봉 왕조**

16세기에서 19세기까지 존속한 프랑스의 대표적인 왕조이다. 프랑스 혁명으로 통치가 일시 중단되었다가 왕정복고로 부활했지만, 7월 혁명으로 결국 권좌에서 물러난다. 왕정복고王政復古는 공화정을 비롯한 체제가 무너지고 다시 군주가 통치하는 체제로 돌아가는 것을 말한다.

낭만주의 예술가들은 신고전주의 예술가들과 처지가 달랐습니다. 예술가의 지위가 달라졌기 때문이지요. 다비드는 프랑스 혁명이 일어나고 나폴레옹이 집권하는 과정에서 국가와 정치인들을 위해 규모가 큰 작품을 연달아 만들었습니다. 즉 국가와 정치인들이 예술가들에게 임무와 지위를 주었던 것입니다.

하지만 낭만주의 예술이 등장할 무렵엔 예술에 대한 국가의 영향력 자체가 약해졌습니다. 단일한 원리로 예술을 통제할 수 없게 되었지요. 사회가 복잡해지고 예술의 세계도 확장되었기 때문입니다. 사실 이런 흐름은 이미 신고전주의 시대에 시작되었는데, 나폴레옹 전쟁을 비롯한 격변기가 지나고 사회가 안정되면서 분명해진 것입니다.

낭만주의 하면 들라크루아

신고전주의 미술을 이끌었던 다비드는 나폴레옹이 몰락하자 프랑스를 떠나 벨기에로 망명했습니다.

들라크루아도 신고전주의 화가들처럼 역사적 사건을 주제로 삼긴 했는데, 그의 그림 속에서 인물들은 격렬하게 날뛰며 사건에 휘말립니다. 보는 입장에서는 정신 사납습니다.

들라크루아는 회화가 음악처럼 사람들에게 감흥을 주기를 원했습니다. 그러자면 인물과 사건을 묘사할 때 단정하고 분명한 윤곽선을 고집해서는 안 될 노릇이었습니다. 붓질과 색채는 음악처럼 율동적

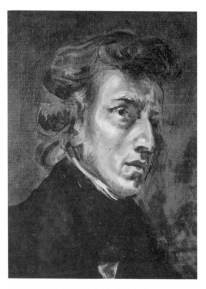

▲ 들라크루아, 〈쇼팽의 초상〉, 1838년

이어야 했습니다.

들라크루아는 '피아노의 시인'으로 불린 폴란드 작곡가이자 피아니스트 쇼팽Chopin, 1810~49과도 친했습니다. 들라크루아가 그린 쇼팽의 초상은 윤곽선이 흔들리고, 얼굴과 복색을 꼼꼼하게 묘사하려는 관심을 버린 그림입니다. 색채는 춤을 추는 듯한 붓질에 실려 요동칩니다. 들라크루아의 그림은 증명사진처럼 분명하고 깔끔하지는 않지만 작곡가의 면모를 더 잘 보여 주는 것 같습니다. 미술은 음악을 비롯한 다른 예술을 의식하면서 자기 존재와 방향에 대해 탐색하고 고민하기 시작했습니다.

한쪽 벽만 남은 건물이 숲속에 있습니다. 독일 화가 카스파르 프리드리히 Caspar David Friedrich, 1774-1840 가 그린 〈떡갈나무 숲속의 수도원〉입니다. 번듯한 건물도 아니고 거의 폐허에 가까운 건물을 왜 그렸을까요? 사실 화가가 건물을 그리려 했다고 생각한 것부터가 어긋난 짐작일 수 있습니다. 화가는 '숲속'에 있는 건물을 그리고 싶었기 때문입니다.

바로 앞에서 프랑스 낭만주의 미술을 살펴봤는데, 낭만주의는 신고전주의에 비하면 특징이 일관되지 않습니다. 심하게 말하면 18세기 말과 19세기 초에 활동했던 유럽 예술가들 중에서 신고전주의로 묶을 수 있는 예술가들을 뺀 나머지를 낭만주의로 묶었다고도 할 수 있습니다. 그렇다 보니 방향이 여러 갈래입니다.

계몽주의와 시민 혁명*, 산업혁명을 거치면서 유럽인들은 세상을

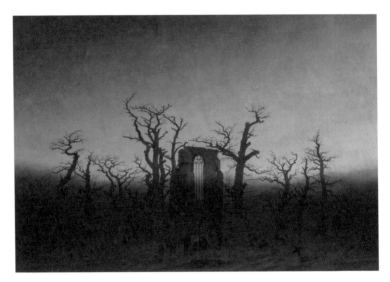

▲ 카스파르 프리드리히, 〈떡갈나무 숲속의 수도원〉, 1809-10년

인간의 의지대로 다룰 수 있다고 생각했지만, 여러 정치적 격변은 뜻하지 않은 결과를 낳곤 했고, 한편으로 변덕스럽고 강력한 자연의 위력이라는 것도 절감하게 되었습니다. 인간도 불투명하고 자연도 불투명했습니다. 낭만주의는 이러한 자각에 대한 반응이라고 할 수 있습니다. 프랑스 낭만주의 미술은 당대 사회 현실을 반영했고 그렇다 보니 정치적인 사건과도 관련이 깊습니다.

📍 시민 혁명

국가의 상층부를 차지하던 군주와 귀족에 저항하여 시민 계급, 즉 부르주아 계급이 주도권을 쥐고 세상을 바꾸려 했다는 점에서 '부르주아 혁명'이라고도 한다. 천부인권과 자유, 평등에 대한 신념을 바탕으로 봉건적 특권의 폐지, 의회제 확립을 내세웠다. 17세기 영국의 명예혁명, 18세기 미국 독립 혁명과 프랑스 혁명이 대표적이다.

환상적이고 신비로운 세계

반면 독일 낭만주의 미술은 인간사를 벗어난 환상적이고 신비로운 세계를 추구했습니다. 물론 인간사를 벗어나려 했다는 것부터가 사회적이고 정치적이라고 할 수 있습니다. 이 무렵 독일은 아직 통일 국가를 이루지 않고 여러 나라로 나뉘어 있었는데, 나폴레옹의 침공과 지배를 받으면서 독일 고유의 전통이라는 것에 새삼스레 주목하게 됩니다. 중세의 유산과 문화로 거슬러 올라가서 주의를 기울인 이유이지요. 한편에서는 프리드리히처럼 거대한 자연 안에서 미물 같은 처지인 인간 존재에 대해 명상하는 화가들도 나타났습니다.

〈떡갈나무 숲속의 수도원〉에서 수도원을 둘러싼 떡갈나무 숲은 기독교가 전래되기 전부터 있었던 유럽의 종교, 원초적인 신화의 시대를 암시합니다. 수도원이 이 모양으로 폐허가 된 건 오래전에 벌어진 전쟁 때문입니다. 하지만 설령 전쟁 같은 것이 없었더라도 수도원은 세월 속에 무너지고 스러졌을 거라고 화가는 웅변합니다. 모든 걸 무너뜨리고 없애는 자연 앞에서 인간은 보잘것없습니다. 수도사들이 관을 메고 걷고 있는데, 이는 근처에 묘지가 있음을 암시합니다. 수도원은 건물 정면만 남아 있지만, 결국 모든 것이 숲과 안개에 잠길 테지요.

프리드리히는 그림에 인물을 거의 그려 넣지 않았습니다. 나이가 들어 가끔 그릴 때도 있었지만 그때도 대부분 뒷모습이었습니다. 그

때문에 인물들은 개별성을 잃어 무력하고 순응적인 존재로 보입니다. 뒷모습은 표정을 직접 보여 주지 않으니까, 인물이 놓인 장소와 상황에 따라 뒷모습의 표정이 결정될 뿐입니다.

〈숲속의 기병〉이라는 그림입니다. 끝이 보이지 않는, 아득한 숲 한복판에 군인이 서 있습니다. 나폴레옹을 따라 독일 땅으로 들어온 프랑스 기병입니다. 기병인데 말을 잃고는 두 발에 의지해서 숲을 헤매고 있습니다. 땅에서 올라온 한기에 온몸이 얼어붙었습니다. 기병은 숲을 빠져나갈 수 없을 것 같습니다. 그의 뒤편에 까마귀가 앉아 있습니다. 기병이 쓰러지면 눈알을 파먹으려는 것입니다. 기병의 표정은 보이지 않지만, 표정에 담겨 있을 공포와 절망이 고스란히 전해집니다. 프리드리히는 이 그림을 1813년에 그렸습니다. 나폴레옹이 러시아로 쳐들어갔다가 추위와 굶주림에 대부분의 병력을 잃고 돌아온 뒤, 온 유럽이 나폴레옹에게 칼끝을 겨누던 시기입니다. 거칠 것 없이 유럽을 휩쓸었던 나폴레옹의 군대를 집어삼킨 것은 거대한 숙명과도 같은 대자연이었습니다.

죽음과 멸망에 대해 생각하다 보면 영혼과 유령에 대한 생각도 자연스레 끌려 나옵니다. 스위스 출생으로 영국에서 활동했던 푸젤리Füssli, Johann Heinrich, 1741-1825는 유령이나 악마, 악몽 같은 걸 많이 그렸습니다.

셰익스피어의 《햄릿》은 누구나 들어 보았을 명작인데, 여기서 유령이 중요한 구실을 합니다. 덴마크 왕자 햄릿은 외국에서 공부하고

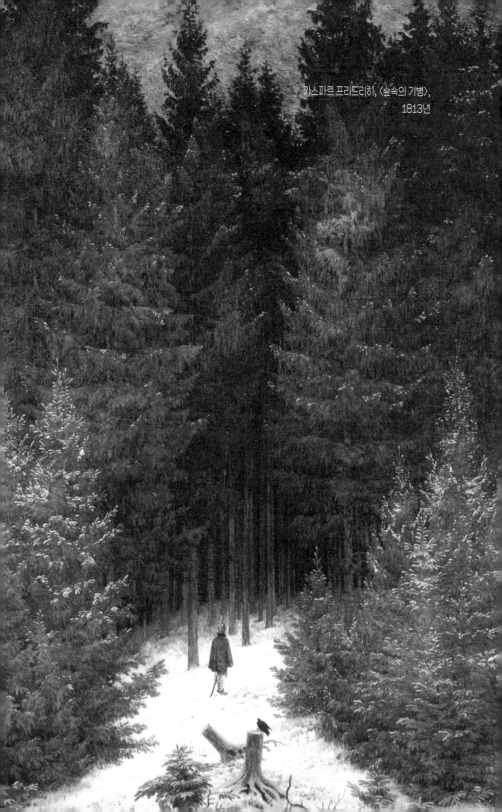

카스파르 프리드리히, 〈숲속의 기병〉,
1813년

▲ 푸젤리, 〈햄릿과 아버지 유령〉, 1780-85년

있다가 아버지가 갑자기 죽었다는 소식을 듣고 귀국합니다. 그 사이
에 삼촌 클로디어스는 왕위를 차지하고 형수이자 햄릿의 어머니인
거트루드와 결혼합니다. 아버지의 죽음에 의혹을 품은 햄릿은 마침
아버지의 유령을 만났고, 유령은 클로디어스가 자신을 죽였다고 합
니다. 이 뒤로 이야기는 롤러코스터처럼 오르락내리락하다가 참담한
비극으로 끝납니다.

　위의 푸젤리 그림에서 햄릿은 호레이쇼를 비롯한 동료들과 함께
아버지 유령을 봅니다. 유령은 햄릿에게 말합니다.

　"나는 저승에서 감옥에 갇혀 고통을 겪고 있으며 저승에는 산 자들
은 감당 못할 무서운 비밀이 있다. 저승의 실상을 산 자에게 말해 줄

수 없는 노릇이지만, 정녕 네가 아비를 사랑했거든 그 말을 듣거라."

알쏭달쏭한 말이지요. 이 세상이건 저 세상이건 불가사의합니다. 낭만주의 미술은 이처럼 문학과 긴밀하게 결합했습니다.

고야가 말하고 싶었던 것

프리드리히 같은 화가는 그림에서 인간을 무시했는데, 한술 더 떠서 인간이 우둔하고 분별없고 잔혹하다는 걸 보여 준 화가도 있습니다. 스페인에서 활동한 고야 Goya y Lucientes, Francisco José de, 1746-1828 입니다. 나폴레옹은 1808년에 스페인을 침공했습니다. 스페인 사람들은 격렬하게 저항했습니다. 끔찍스러울 만큼 잔인한 복수를 거듭하며 서로 싸운 끝에 프랑스군이 물러났습니다. 고야는 조국을 위해 목숨을 바쳐 싸운 스페인 사람들의 모습을 그림으로 남겼습니다.

그런데 고야는 입장이 좀 애매했습니다. 실제로는

▲ 고야, 판화집 《변덕》에서 〈아무도 도와줄 수 없다〉, 1797-99년

친親프랑스파였으니까요. 심지어 프랑스가 스페인을 침공한 뒤로도 한동안 그랬습니다. 나중에 프랑스군이 물러나고 스페인 국왕이 복귀하자 고야는 자신이 '애국자'였다는 걸 증명하려고 스페인 민중의 항쟁을 그렸던 것입니다.

고야를 비롯한 스페인의 지식인과 예술인들이 보기에 프랑스는 스페인이 도달해야 할 진보적이고 계몽적인 국가였습니다. 스페인은 불합리한 규범과 관습, 종교적 억압으로 가득한 나라이지요. 고야는 《변덕》이라는 제목으로 묶은 판화집을 내놓았는데, 여기에는 당시 스페인에 만연했던 미신과 광신, 그리고 인간 보편의 아둔함, 악몽과 환상이 담겨 있습니다.

〈아무도 도와줄 수 없다〉라는 제목이 붙은 판화는 고깔모자를 쓴 채 나귀에 태워 끌려가는 여성을 묘사합니다. 이 여성은 마녀 취급을 받고 있습니다. 제목이 그녀가 놓인 절망적인 처지를 암시합니다. 당시 스페인에서는 마녀재판과 종교재판이 여전히 성행했습니다.

나폴레옹의 침공이 고야 같은 사람에게는 스페인의 미개한 정신과 문화적 기반이 무너지는 사건이었습니다. 복귀한 국왕 페르난도 7세는 자유주의를 억눌렀습니다. 프랑스에 맞서 싸웠던 애국자들을 정치, 종교적 이유로 탄압을 했지요. 프랑스인들이 스페인을 지배할 때 없앴던 종교재판도 부활시켰습니다. 고야는 이런 상황에 염증을 느껴 궁정화가에서 물러납니다. 이후로는 집에 틀어박혀 그림만 그립니다. 말년에는 아예 스페인을 떠나 프랑스로 망명해 버립니다.

터너와 컨스터블

풍경화는 언제부터 인기가 있었을까

영국 화가 컨스터블Constable, John, 1776-1837이 그린 〈솔즈베리 대성당〉입니다. 이 성당은 고딕 예술기에 건설됐습니다. 중세 미술 파트에서 본 것처럼 유럽에서 대성당은 사회적으로도 중대한 의미를 내포했습니다. 그런데 컨스터블의 그림은 분위기가 미묘합니다. 대성당을 아름답게 그려서 보기 좋기는 한데, 위엄은 보이지 않습니다. 주변에서 볼 수 있는 여러 아름다운 건물 중 하나, 아름다운 풍경의 일부인 것이지요. 애초에 대성당을 지었던 사람들은 이런 걸 기대하지 않았겠지요.

요컨대 풍경화라는 건 종교, 사회, 정치적 성격을 서정적인 아름다움으로 바꿔 놓을 수 있는 힘을 갖고 있습니다. 하지만 서양 미술사에서 풍경화는 좋은 대접을 받지 못했습니다. 인물화에 비해 급이 떨어지고, 기껏해야 여흥을 주는 그림으로 취급됐습니다. 그런데 인간

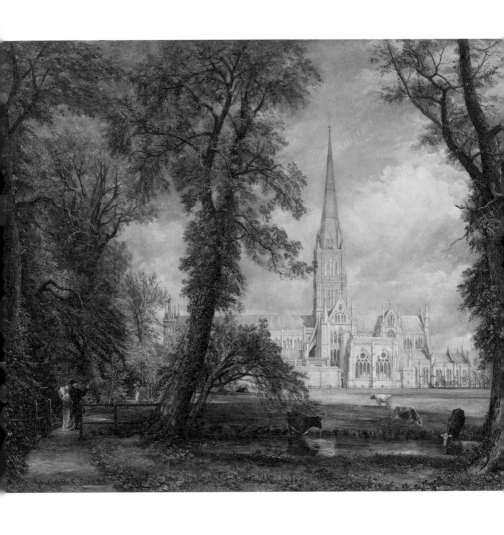

▲ 컨스터블, 〈솔즈베리 대성당〉, 1826년

이 자연을 대하는 태도가 바뀌면서 풍경화의 위상이 차츰 높아졌습니다. 예를 들어 해상 무역에 주력했던 네덜란드에서는 17세기에 바다와 배를 묘사한 해양 풍경화가 많이 나왔습니다.

그랜드 투어와 풍경화

풍경화는 18세기 이후로 크게 발전했습니다. 이는 당시에 여행 문화가 확산된 것과 관련이 깊습니다. 영국 상류층 자제들 사이에서 19세기 초까지 유럽 여행이 유행했는데, 이 여행을 '그랜드 투어Grand Tour'라고 합니다. 주로 문화 선진국인 프랑스를 거쳐 이탈리아를 종착지로 삼는 코스였습니다. 변변한 교통수단이 없던 시대인지라 막대한 비용이 들었기 때문에 상류층이 아니면 누릴 수 없는 기회였지요.

지금도 그렇지만 어딘가로 여행을 가면 여행지의 추억이 담긴 물건들을 사 오게 마련입니다. 당시에는 현지의 풍경을 그린 그림이 인기 있었습니다. 풍경화는 그곳에 가 보지 못한 사람을 위한 그림이었고, 또 자신이 보고 온 곳을 기억에 담기 위한 그림이었습니다. 요즘으로 치면 그림엽서, 기념엽서와 비슷한 것이었지요.

이런 배경 때문에 이 무렵 이탈리아에는 다른 나라에서 온 관광객들을 위해 옛 유적이나 도시의 풍광을 그리는 화가가 많았습니다. 대표적인 화가가 영국 관광객들을 위해 그림을 그린 카날레토Canaletto, 1720-80입니다. 카날레토가 베네치아를 그린 그림들은 마치 컬러사진

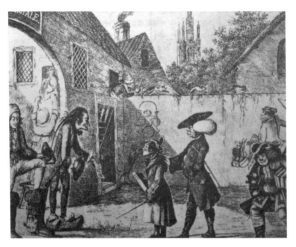

▲ 그랜드 투어 중 프랑스 한 여관에 도착한 영국의 상류층 젊은 귀족(가운데 키 작은 청년). 당시 영국은 유럽에서 문화 후진국이었다. 여행 기간은 보통 3년 이상이었고, 젊은 귀족은 대부분 두 명의 가정교사를 대동하고 다녔다.

처럼 선명하고 정교합니다.

자연에 대한 새로운 해석

이처럼 풍경화가 주목받을 만한 조건이 성숙했을 때 훗날 영국을 대표하는 풍경화가 컨스터블과 터너Turner, Joseph Mallord William, 1775-1851가 등장합니다. 컨스터블은 야외에서 풍경을 직접 관찰하면서 그렸습니다. 빛이 명멸하고 날씨가 바뀌는 모습을 끈질기게 바라보면서 붓을 재빨리 놀렸습니다. 그의 그림 중 구름의 갖가지 모양을 착실하게 묘사한 〈구름 연구〉가 특히 걸작입니다.

컨스터블은 자연을 거창하고 장엄하게 묘사하던 당시의 유행에서 벗어나서, 자기 집 주변의 풍경을 직접 관찰하면서 스케치를 하고 그걸 바탕으로 유화를 그렸습니다. 또 당시로서는 드물게 대형 캔버스에 풍경을 그렸습니다. 이런 그림을 1802년 왕립 미술 아카데미* 전시회에 내보였습니다. 성경과 신화를 주제로 삼은 그림이 유행하던 시절이니 컨스터블의 그림은 소박하다 못해 투박해 보였습니다. 이래저래 컨스터블은 영국에서는 별로 호응을 얻지 못했는데, 1824년 파리에서 열린 전람회에서는 금메달을 딴 것입니다. 프랑스 화가들은 컨스터블의 작품에서 자연을 바라보는 새로운 시선을 발견했습니다.

터너도 컨스터블처럼 풍경화에 주력했는데, 여느 풍경화와는 결이 좀 달랐습니다. 이를테면 배가 폭풍우에 휘말리거나 난파하는 모습 혹은 역사 속의 재난을 그린 것입니다. 역사 속의 재난을 그린 그림 중 대표적인 것이 〈베수비오 화산의 분화〉입니다.

터너는 이처럼 자연의 거센 위력 앞에 인간이 만든 것들이 허망하게 무너지거나 무력하게 흔들리는 양상을 즐겨 그렸습니다. 그의 그림에서는 헛되이 분투하는 인간의 모습이 잘 보이지 않습니다. 인간

📍 **영국 왕립 미술 아카데미**

18세기 중반까지 영국에는 예술인 조합이나 예술인들을 후원하는 제도가 없었다. 이에 조지 3세가 화가, 조각가 등 예술인을 양성할 목적으로 1768년에 왕립 미술 아카데미를 설립한다. 초기 회원은 34명인데 이 중 두 명이 여성이다. 예술인들이 작품을 출품하면 심사위원들이 평가해서 일정 기간 동안 전시를 할 수 있게 했고, 작품 판매도 연결해 주었다.

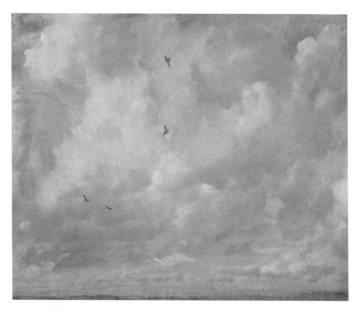

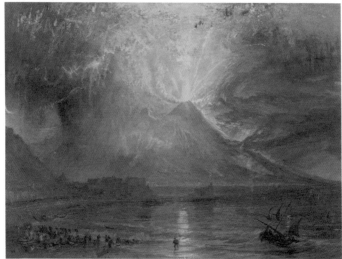

▲ 컨스터블, 〈구름 연구〉, 1821년
▼ 터너, 〈베수비오 화산의 분화〉, 1817–20년

의 의지나 감정은 아무런 가치를 갖지 않는 것처럼 보입니다. 자연 앞에서 인간은 단지 자연을 숭배하는 존재일 수밖에 없고, 영혼의 주도권을 잃은 듯한 느낌에 사로잡힐 수밖에 없습니다.

인상주의의 시작

그런데 터너가 일흔을 눈앞에 두고 그린 그림은 양상이 좀 다릅니다. 〈비, 증기, 속도-그레이트 웨스턴 철도〉는 문명과 자연에 대한 다소 복잡한 입장을 보여 줍니다. 강 건너편에서 이쪽을 향해 맹렬히 달려오는 '덩어리'가 보입니다. 네, '덩어리'라고밖에 할 수 없겠습니다. 실은 증기기관차입니다. 증기기관차는 1820년대에 영국에서 처음 운행됐습니다. 화면 왼편, 강에는 작은 배가 떠 있고 오른편에는 말과 쟁기가 보입니다. 지난 시절의 한가로운 리듬입니다. 이들 사이에서 기차가 내달립니다. 터너는 인간이 만든 괴물이 자연에서 폭주하는 모습을 그린 것입니다. 이 그림을 그리려고 열차에 타선 차창 밖으로 몸을 내밀어 기차의 속도와 내리꽂는 빗발을 직접 느꼈다지요. 터너는 어쩌면 기차의 굉음도 그리고 싶었을지 모르겠습니다.

기차가 등장하고 철도망이 마련되면서 사람들이 세상을 대하는 방식이 크게 바뀝니다. 기차를 타면 여기가 아닌 다른 곳으로 쉽게 갈 수 있습니다. 물리적인 거리를 확 줄일 수 있습니다. 세상이 인간의 손에 들어온 듯한 느낌이었을 것입니다.

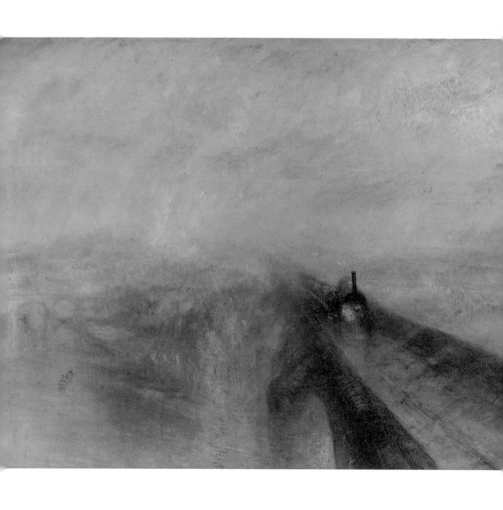

▲ 터너, 〈비, 증기, 속도-그레이트 웨스턴 철도〉, 1844년

나이를 더 먹을수록 터너는 풍경을 이루는 요소들, 그러니까 건축물이나 인물, 물에 뜬 배 같은 걸 구체적으로 그리지 않게 되었습니다. 그저 물감 덩어리와 붓질이 뒤엉킨 그림을 내놓았지요. 그는 뭔가를 눈에 보이는 형태로 붙잡느라 애쓸 필요가 없다고 생각합니다. 색채와 형태의 근본에 대한 생각에 몰두했습니다.

영국에서는 터너가 말년에 그린 그림을 보며 난감해했습니다. 뒷날 프랑스의 인상주의 예술가들이 터너를 재발견했지요. 젊은 모네는 런던에서 터너의 그림을 보고는 크게 감명받습니다. 뒷날 인상주의 이래로 풍경화가 구체적인 사물이 아니라 빛과 대기를 보여 주는 것이 되면서, 터너는 이런 흐름을 한참 앞서서 예고한 예술가로 다시 평가를 받습니다.

사실주의

왜 농민은
그리면 안 되는 걸까

바닷가의 모래를 밟으며 밀려오는 파도를 바라본 경험은 누구나 있을 것입니다. 파도는 혀를 날름거리며 모래를 핥다가 급기야 갈퀴처럼 움켜쥐고는 물러납니다. 그렇게 미지의 세계는 끊임없이 다가왔다 물러서곤 합니다. 파도를 보고 있으면 어디에 있는지 지금이 몇 시인지 아득해집니다. 세상사 복잡하더라도 자연의 변화와 운동은 변치 않습니다. 물결을 물결이 덮고, 물러나는 물결은 조금씩 모래를 끌어갑니다.

물결에는 이름도 없고 목적도 없습니다. 이런 물결을 그림으로 그린 화가도 있겠지요. 프랑스 화가 쿠르베Courbet, Jean Désiré Gustave, 1819-77가 그런 사람이고, 191쪽 그림이 그의 작품 〈파도〉입니다.

물결은 '뉴 웨이브new wave', '누벨바그nouvelle vague', '제3의 물결'처럼 밀려오는 변화, 새로이 등장한 사조를 가리킬 때 자주 쓰입니다.

▲ 쿠르베, 〈파도〉, 1870년경

실제로 19세기의 유럽 사람들은 역사의 '물결'을 의식합니다. 18세기에 프랑스 혁명으로 세상이 뒤집히는 것을 보았고, 새로운 세력, 새로운 계급이 사회의 주역으로 등장하는 모습도 보았습니다. 왕족과 귀족이 지배하는 것을 당연시하던 시대에서 부르주아와 노동자 계급이 부상하는 시대로 바뀐 것입니다.

평범한 사람들의 시대

　1830년의 7월 혁명으로 프랑스에서는 이른바 '입헌군주제'가 확립됩니다. 지난날의 군주들처럼 제 마음대로 통치를 하는 것이 아니라 어디까지나 헌법과 법률을 바탕으로 통치를 해야 한다는 것이 입헌군주제입니다. 그런데 이걸로 사회가 안정되지는 않아서 1848년에 2월 혁명이 일어났습니다. 이번에 프랑스는 공화국이 되었습니다. 그

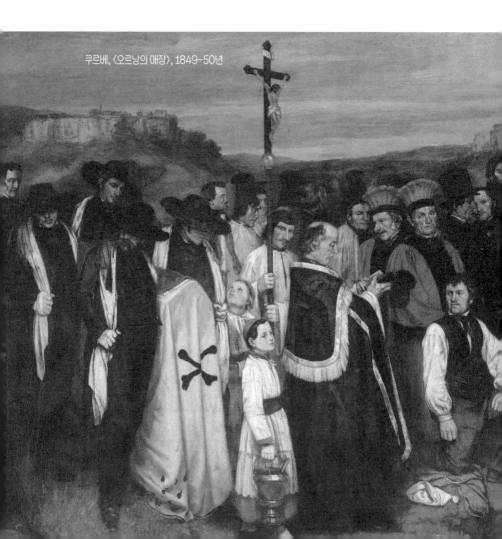

쿠르베, 〈오르낭의 매장〉, 1849-50년

런데 대통령이 '루이 나폴레옹'입니다. 앞서 온 유럽을 뒤흔들었던 독재자 나폴레옹의 조카입니다. 루이 나폴레옹은 대통령의 임기가 끝날 무렵에 쿠데타를 일으켜서는 삼촌이 그랬던 것처럼 황제가 됩니다. 나폴레옹 3세입니다(나폴레옹 아들이 '나폴레옹 2세'인데 병에 걸려 일찍 죽었습니다).

　나폴레옹 3세 때 프랑스는 산업혁명으로 인해 도시가 크게 발전해 지금 우리가 보는 모습과 비슷하게 되었습니다. 현재의 파리는 사방

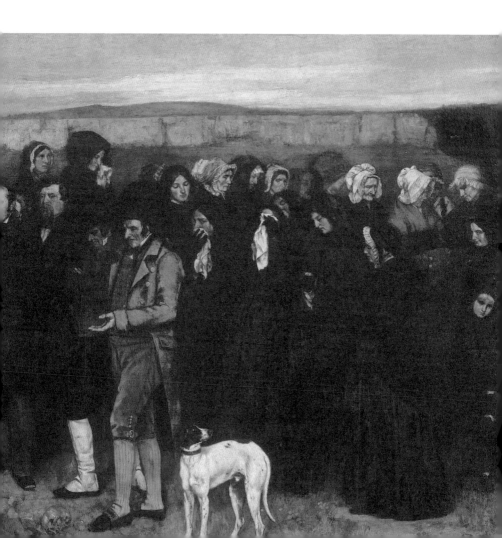

으로 넓은 길이 시원스레 뻗어 있는 위풍당당한 도시입니다. 하지만 19세기 중반까지는 무질서하게 확장된 복잡한 도시였습니다. 나폴레옹 3세 때 도로를 정비하고, 수도와 가스 시설을 갖추어 환경을 개선하는 등 대개조 사업이 진행되었지요. 하지만 개발된 시내 중심부의 부동산 가치, 즉 땅값이 올라가면서 소득이 적은 사람들은 외곽으로 밀려났습니다.

산업이 발전하고 부르주아와 노동자 계급이 부상하는 새로운 시대로 접어들자 미술에서도 새로운 조류가 등장합니다. 바로 사실주의입니다. 쿠르베는 사실주의 미술을 대표하는 화가입니다. 그는 "천사를 그리려면 우선 내 눈으로 천사를 봐야겠다"라는 말로 유명합니다. 신비롭거나 허황된 것은 이제 그리지 않겠다는 것입니다. 특히 쿠르베는 익명의 존재, 대단치 않은 존재를 전면에 내세웠습니다. 그림 〈오르낭의 매장〉은 제목 그대로, 쿠르베의 고향인 오르낭에서 있었던 매장을 묘사했습니다. 문제는 매장의 주인공이 그냥 보통 사람이었다는 것이지요. 그때까지 미술은 고귀한 신분의 사람들을 그리거나 뭔가 특별한 사건을 묘사하는 것이었습니다. 물론 농민이나 시민의 소박한 일상을 묘사한 그림도 있기는 했는데, 그런 그림은 〈오르낭의 매장〉처럼 턱없이 커다란 그림이 아니었습니다. 〈오르낭의 매장〉은 높이가 3미터가 넘고, 옆으로는 6미터가 넘는 대작입니다. 평범한 존재를 둘러싼 평범하고 세속적인 일을 기념비처럼 보여 주어서, 이제는 평범한 존재의 세상이 되었음을 역설합니다.

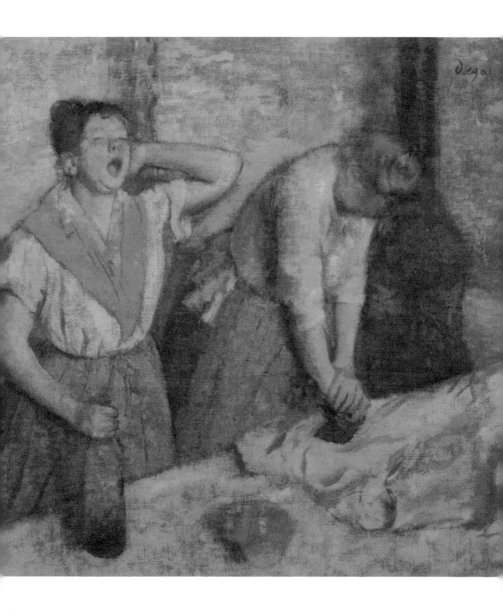

▲ 드가, 〈세탁부〉, 1884-86년

고단한 삶도 그림 주제

사람들은 그날그날 일을 하고 돈을 벌면서 살아가야 합니다. 쿠르베는 파도를 그리는 것 말고도 힘들게 일하는 사람들의 모습도 그림에 담았습니다. 아예 일하는 사람들의 모습을 주로 그린 화가들도 나왔습니다. 밀레Millet, Jean François, 1814-75입니다. 수확이 끝난 밭에서 허리도 못 펴고 이삭을 줍는 여인들을 그린 〈이삭줍기〉를 보면 절로 경건해집니다.

농촌 사람들도 힘들지만 도시에 모인 사람들도 힘들었습니다. 도시를 지탱하자면 힘들고 번잡한 일을 할 사람들이 필요했습니다. 전기다리미도 없던 시절에 무거운 다리미로 옷을 꾹꾹 눌러 가며 일하는 모습이 힘들어 보입니다. 드가Degas, Edgar, 1834-1917가 세탁부를 그린 그림입니다. 드가는 조금 뒤에 볼 인상주의 그룹에 속하는 화가지만 노동하는 사람의 모습을 적잖이 그렸습니다. 〈세탁부〉를 보면 두 명의 세탁부가 일을 하는데, 피곤한 듯 하품을 하는 사람 손에 술병이 들려 있습니다. 값싼 포도주를 마시면서 일을 하는 것입니다. 고된 노동을 하는 사람들은 동서고금을 막론하고 술을 많이 마십니다. 술이라도 마시지 않으면 버텨 낼 수 없으니까요.

라파엘 전파

왜 과거로
돌아가려 했을까

아름다운 그림입니다. 아름답지만 안타깝고 슬픈 느낌마저 줍니다. 저 아리따운 여인은 대체 왜 저렇게 물에 잠겨 있는 걸까요? 저리 잠겨 있어도 괜찮을까요? 물에 잠겨 숨이 끊어지는 건 아닐까요? 그런데도 표정은 절박하지 않습니다.

밀레이 Millais, Sir John Everett, 1829~96 라는 영국 화가가 그린 그림입니다. 이름이 낯설지요. 하지만 실력이 대단한 화가라는 걸 알 수 있습니다. 그림이 정말 기괴합니다. 사실적이지만 몹시 비현실적입니다.

꽤 유명한 이야기를 주제로 삼은 그림입니다. 셰익스피어가 쓴 유명한 희곡 《햄릿》입니다. 햄릿은 아버지가 알 수 없는 이유로 죽고 삼촌이 어머니와 결혼한 뒤로 미친 사람 행세를 하다가 연인 오필리어의 아버지를 칼로 찔러 죽입니다. 그러자 오필리어가 도리어 미쳐 버리죠. 들로 산으로 정신없이 헤매고 다니던 오필리어가 강물에 빠

▲ 밀레이, 〈오필리어〉, 1851년경

져 잠기다가 얼마 지나지 않아 숨을 거둘 때 모습을 담은 것이 이 그림 〈오필리어〉입니다.

오필리어가 겪은 일을 생각하면 이 장면을 아름답다고 해야 할지 모르겠습니다. 그런데 아름다움이란 슬픔과 부당함 속에서 오히려 두드러집니다. 아름답다고 느끼는 자신을 가책할 때 슬픔도 짙어져 견딜 수 없을 만큼 아름다워 보이지요.

중세 미술의 재발견

내용은 이렇더라도 이 그림을 그릴 때는 모델을 썼습니다. 욕조에

몸을 담고 포즈를 취하느라고 모델이 고생깨나 했다고 합니다. 화가는 강변의 온갖 풀과 꽃을 직접 가서 스케치해서는 이 모습과 합쳤습니다.

밀레이는 '라파엘 전파'에 속했습니다. 라파엘 전파는 19세기 중반부터 후반에 걸쳐 영국에서 활동한 그룹입니다. 그런데 라파엘 전파라는 이름부터가 알쏭달쏭합니다. '전파'는 '전파傳播한다'라고 할 때의 '전파'일까요? 실은 '전파前派'입니다. 여기서 말고는 좀처럼 쓸 일이 없는 한자어지요. 라파엘로 이전以前의 미술을 지향하는 집단이라는 의미입니다.

그럼 미술사에서 라파엘로 이전과 이후는 어떤 점이 다르기에 굳이 라파엘로 이전이라고 못을 박았을까요? 일단 라파엘로 본인은 들어가지 않는다는 걸 알 수 있습니다. 르네상스 이후 유럽의 예술가들은 르네상스를 사실상 미술의 시작으로 보았습니다. 르네상스는 고대 그리스와 로마의 위대한 전통을 되살려 낸 영광스러운 시기라고 생각했지요. 중세 미술은 고대 그리스, 로마와 르네상스 미술 사이에 껴 있을 뿐이라며 경시했습니다.

그런데 낭만주의 시기를 거치면서 중세 미술에 대한 인식이 바뀌었습니다. 젊은 예술가들 일부는 이렇게 생각했습니다. 중세 미술, 그리고 초기 르네상스 미술까지는 미술이 진솔하고 단순하고 자연 앞에 겸허한 미덕을 지니고 있었는데, 르네상스가 진전되면서 그러한 미덕이 사라지고 그 자리에 형식적이고 활력이 없는 미술이 들어섰

다고요.

좋게 말하면 역사의 재발견이라고 할 수 있습니다. 라파엘 전파는 19세기 초에 유럽에서 널리 유행했던 낭만주의 끝자락에 있었다고 할 수 있습니다. 신고전주의 예술가들이 고대 그리스와 로마의 예술을 모범으로 삼아 숭배하는 것에 대한 반발로, 낭만주의 예술가들은 신고전주의에서 폄하했던 중세 예술에 눈을 돌린 것입니다. 중세야말로 이상적인 시대였다고 여겼고, 중세 예술이야말로 예술의 궁극적 목표가 되어야 한다고 생각했습니다.

로세티의 베아트리체들

낭만주의 예술가들이 규범이나 지성보다는 인간 저마다의 감정을 더 중요시했던 것처럼, 라파엘 전파를 이야기할 때도 이들의 연애와 사랑 이야기가 유독 많이 언급됩니다. 사실 그들이 로맨틱한 사랑을 줄기차게 다루기도 했고요.

라파엘 전파에서 주도적인 역할을 한 사람이 로세티Rossetti, Dante Gabriel, 1828-82입니다. 이름이 범상치 않습니다. 아버지가 이탈리아에서 영국으로 건너온 터라 로세티라는 이탈리아풍 이름을 갖고 있는데, 여기에 단테라는 이름까지 더해져 있습니다. 단테는 《신곡》으로 유명한 중세 이탈리아 문인 알리기에리 단테Alighieri Dante, 1265-1321에서 가져온 것입니다.

《신곡》은 단테 자신이 저승을 여행하며 본 것을 기록한 책입니다. 지옥에서 연옥을 거쳐 마침내 천국에 이르기까지 여정을 기록했지요. 물론 실제로 단테가 저승에 다녀온 것은 아니고 어디까지나 공상을 늘어놓은 것입니다. 그럼에도 이 책은 역사, 문학적으로 중요하지요.

▲ 로세티, 〈자화상〉, 1882-83년

단테는 베아트리체라는 여성을 좋아했습니다. '단테와 베아트리체'라고 아예 두 사람을 묶어 언급할 때가 많습니다. '영혼의 반려자' 같은 느낌을 줍니다. 실은 단테와 베아트리체는 겨우 두 번, 그것도 잠깐 만났을 뿐입니다. 이름깨나 있는 집안에서는 자신이 좋아하는 사람과 결혼할 수 없었던 시절이라 단테와 베아트리체 모두 다른 사람과 결혼했지요. 그러니까 상황을 이리저리 따져 보면, 단테라는 문인이 베아트리체라는 여성을 마음속에 영원한 연인으로 제멋대로 정해 놓았을 뿐입니다. 하지만 단테는 자신의 활동과 작업을 통해 베아트리체라는 이름을 불멸로 만들어 놓았지요. 《신곡》에도 베아트리체가 등장해 단테를 천국으로 안내합니다.

세월을 뛰어넘어 영국에서도 단테 로세티라는 예술가가 자신의 베

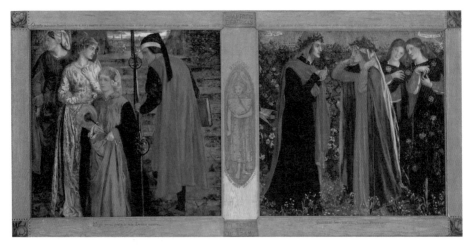

▲ 로세티, 〈단테와 베아트리체의 만남〉, 1859년

아트리체를 찾았습니다. 엘리자베스 시달이라는 여성입니다. 시달은 가난한 집안에서 태어나 화가들의 모델로 활동했습니다. 방금 본 〈오필리어〉의 모델이 바로 시달입니다. 로세티는 시달을 사랑했고, 두 사람은 행복한 한때를 보냈습니다. 하지만 로세티는 시달에게 싫증을 냈고 바람을 피우기 시작했습니다. 시달은 우울해져서 약물에 의존하다가 끝내 숨을 거두고 말았습니다. 로세티는 뒤늦게 시달에게 연민과 죄책감을 느꼈습니다.

그런데 로세티는 시달 말고도 깊이 사랑하는 여성이 있었습니다. 제인 버든입니다. 제인 또한 가난한 집안에서 태어나 화가들의 모델로 일했는데, 시달과 제인은 스타일이 대조적이었습니다. 시달은 흰 피부에 여성적이었고, 제인은 가무잡잡한 피부에 중성적인 매력을 지

녔습니다.

로세티는 자신의 사랑을 '단테와 베아트리체'와 비교했지만, 단테는 베아트리체만을 지고지순하게 사랑했다는 점이 다르지요. 로세티에게는 베아트리체가 두 명이었으니까요. 그래서 로세티가 그린 〈단테와 베아트리체의 만남〉을 보면 두 개의 장면으로 이루어져 있습니다. 왼편과 오른편 모두 단테가 베아트리체를 만나는 장면인데, 양쪽의 베아트리체 생김새가 다르지요. 짐작했겠지만 왼편의 피부가 흰 베아트리체는 시달이고, 오른편의 가무잡잡한 베아트리체가 제인입니다.

로세티가 제인을 좋아했으니까 시달이 죽은 뒤 함께 살았겠구나 하고 생각하겠지만, 문제가 좀 복잡합니다. 로세티가 시달을 선택하자 제인도 남편감을 찾아야 했습니다. 제인은 썩 매력적이지는 않지만 돈이 가장 많았던 윌리엄 모리스William Morris, 1834-96와 결혼합니다.

윌리엄 모리스도 라파엘 전파의 일원이었습니다. 그림은 그다지 잘 그리지 못했고 디자이너와 건축가로 더 유명합니다. 모리스 또한 중세를 이상적인 시대라고 생각했습니다. 모리스가 프랑스 북부를 돌아다니며 본 찬란한 대성당들은 중세의 이름 없는 건축가와 장인들이 지었습니다. 이들은 명성과 자의식만을 추구하지 않고 신앙과 공동체의 가치를 위해 비상한 재능과 의지를 발휘해 성당들을 만든 것입니다. 윌리엄은 중세 예술가들의 고결함과 겸허함을 되살리고 예술과 일상을 일치시키려 했습니다. 회사를 설립해서 중세풍 디

자인으로 가구를 비롯한 일상용품을 만들어 판매했지요.

한편, 윌리엄은 아내 제인이 로세티와 바람을 피운다는 걸 알고 있었습니다. 제인과 로세티도 딱히 숨기려 하지 않았고요. 그런데도 윌리엄은 이혼하지 않습니다. 제인과 로세티가 결혼할 것이 뻔해서 계속 버틴 거지요. 낭만적인 예술의 배경은 결코 낭만적이지 않습니다.

마네

사람들은 왜 마네의 그림을 보고 화를 냈을까

푸른 옷을 입은 여성이 앉아 있습니다. 꽃으로 장식한 모자를 쓰고 큼직한 귀걸이도 걸었고, 무릎에서는 강아지가 자고 있습니다. 조금 전까지 책을 읽다가 문득 어떤 생각에 빠진 표정입니다. 곁에 서 있는 여자아이는 아마도 딸인 듯합니다. 책을 읽는 엄마와 달리 아이는 바깥 세상에 관심을 보입니다. 철창을 붙잡고 건너편을 보고 있습니다. 철창 뒤편으로는 연기가 자욱합니다.

프랑스 화가 마네Manet, Édouard, 1832-83의 작품입니다. 제목이 〈철로〉인데, 정작 철로는 멀어 잘 보이지 않고, 철로를 달리고 있을 기차는 연기로 덮여 있는지 아예 보이지도 않습니다. 모녀는 철로가 내려다보이는 곳에 앉아 있다는 걸 알 수 있습니다. 아마도 기차를 타려는 것이겠지요. 그때까지 남은 시간을 책을 읽으며 보내고 있는 것입니다. 핸드폰도 아이패드도 없던 시절이니 책이든 신문이든 읽고 또

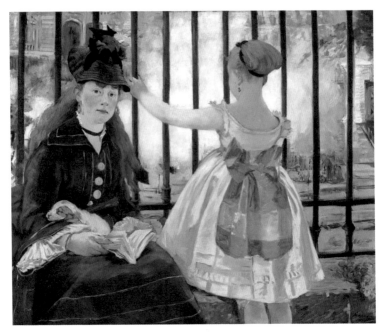

▲ 마네, 〈철로〉, 1873년

읽었겠지요.

이 그림에는 현대 사회를 살아가는 인간이 놓인 기본적인 조건과 모습이 잘 담겨 있습니다. 그림에는 중심이 없고 인물들에게도 목표가 없습니다. 브뤼헐의 〈사냥꾼들의 귀환〉을 잠깐 떠올려 볼까요. 그 그림도 중심이 없고 목표가 없어 보였습니다. 그러니까 꼭 현대 사회라고 한정할 것은 아니지요. 인간사라는 것 대부분이 구심점이 없는 듯합니다.

이 연장선에서 예술을 보면 예술도 두 부류로 나눠 볼 수 있겠습니

다. 이상을 추구하는 예술과, 이상적인 세상이란 없다는 걸 보여 주는 예술입니다. 전자는 그 '이상' 때문에 아름다워 보이고, 후자는 그 '냉정함' 때문에 매력적입니다. 그런데 후자는 왜 아름다운 걸까요? 특별히 쓸모도 내용도 없지만 이상하게 아름답다는 느낌을 주는 사물과 예술이 있습니다. 어쩌면 아름답다는 건 애초부터 쓸모나 내용과는 상관없는 것이 아닐까요? 오히려 쓸모나 내용과 거리가 멀면 멀수록 아름다운 게 아닐까요?

현대에는 마네를 위대한 예술가로 여기고 미술사에서 빼놓을 수 없는 중요한 화가로 다루기 때문에, 여러분도 마네의 그림이 눈에 익을 것입니다. 한데 마네 그림은 미감 측면에서 보면 일반적이지도 무난하지도 않습니다. 그래서 흉해 보이기도 하고, 거꾸로 참신하고 매력적이기도 합니다.

살롱이란 관문

19세기 이래 프랑스는 서구 미술의 중심지였습니다. 그런 프랑스에서 신진 예술가들이 자리를 잡으려면 거쳐야 하는 행사가 있었습니다. 바로 '살롱Salon de Paris●'입니다. 쉽게 말하면 관립 전람회입니다. 살롱의 1등 상이 '로마상'이었습니다. 이 상을 받은 예술가는 로마로 유학을 가서 미술을 공부하고는 귀국해서 정부가 주문한 작품을 제작했습니다. 일종의 엘리트 코스였죠.

아무튼 로마상까지는 아니더라도 살롱에서 입선을 해야 인정을 받았습니다. 그런데 살롱에는 고약한 점이 있었습니다. 일단 작품 주제에 서열이 있었습니다. 가장 높은 자리를 차지한 건 역사와 신화입니다. 시민의 도덕관념을 고양시킨다는 이유였지만, 관습의 결과라고 할 수 있습니다. 이렇다 보니 초상화나 정물화처럼 일상의 여러 면을 다룬 작품들은 서열이 낮았습니다. 또, 심사위원들이 보수적인 사람들로 구성되다 보니, 기법이나 태도가 파격적인 작품은 아예 입선을 할 수가 없었습니다.

당연히 살롱이라는 체제에 잘 맞는 예술가와 맞지 않는 예술가가 생겨났습니다. 살롱에서 성공한 예술가들을 흔히 '관학파官学派'라고 합니다. 혹은 '아카데미즘 예술가'라고도 하지요. 국가가 공인한 교육의 체계와 취향에 맞는 예술가들이었습니다. 부그로Bouguereau, William-Adolphe, 1825~1905, 제롬Gérôme, Jean-Léon, 1824~1904, 카바넬Cabanel, Alexandre, 1823~89, 메소니에Meissonier, Jean Louest Ernest, 1815~91 같은 이들이지요.

부그로는 국립미술학교인 에콜 데 보자르Ecole des Beaux-Arts에서 공부했고 1850년에 로마상을 받고는 이듬해 로마로 가서 공부했습니

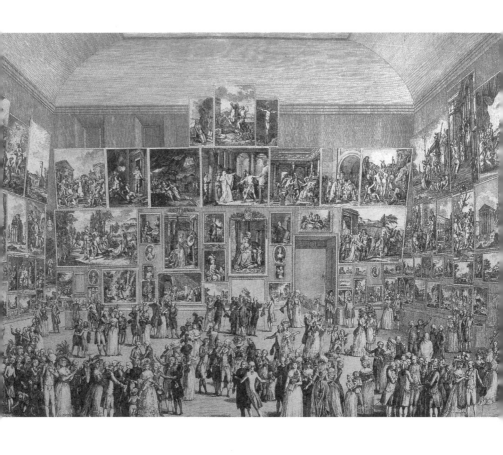

▲ 1787년의 살롱. 현대의 전시회와 달리 당시엔 전시회장 모든 공간이 그림으로 채워져 있었다. 당연히 사람 눈높이가 가장 좋은 위치여서 이 자리를 차지하기 위해 화가들이 치열하게 로비를 했다고 한다. 피에트로 안토니오 마르티니 Pietro Antonio Martini, 1738-1797, 〈1787년의 살롱〉, 1787년

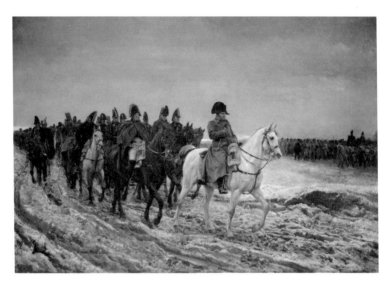

▲ 메소니에, 〈1814년 프랑스의 전장〉, 1864년

다. 프랑스로 돌아온 뒤로는 승승장구했습니다. 1876년에 아카데미 회원이 되었고, 나중에는 에콜 데 보자르의 교수가 되었지요. 그림 분위기는 차분하고, 인물과 사물 윤곽이 뚜렷합니다. 전체적으로 서정적이면서도 기법이 세련됐습니다. 하지만 인상주의자들을 비롯한 신진 예술가들은 부그로의 그림을 너무 싫어했죠. 진부하고 틀에 박혔다는 이유였습니다.

메소니에도 명성을 누렸습니다. 과거의 인물과 사건을 철저히 고증을 거쳐 묘사한 작품을 많이 남겼는데, 특히 나폴레옹 전쟁을 다룬 작품이 큰 성공을 거두었습니다. 전투 장면을 박진감 있게 묘사하기 위해 파리 근교에 마련한 거대한 스튜디오에서 연구를 거듭하

면서 그랬다지요. 그런 노력 때문인지 프랑스 정부로부터 최고 훈장인 '대십자 훈장'을 받았습니다.

왜 분노했을까

부그로나 메소니에는 살롱에서 좋은 대접을 받았지만, 마네를 비롯한 신진 예술가들은 살롱에서 낙선을 거듭했습니다. 그런데 살롱에 출품한 예술가가 많고 자연 낙선작도 많아지다 보니 이 낙선자들도 따로 전시를 해서 대중에게 보여 줘야 한다는 목소리가 높아졌습니다. 이 요구를 받아들여 프랑스 정부에서는 '낙선전'을 열었습니다.

이 전시에서 마네가 그린 〈풀밭 위의 점심〉이 공개됐습니다. 숲으로 소풍을 간 남녀를 그린 그림입니다. 사람들은 분개했습니다. 남성 둘은 옷을 입고 있는데 마주 앉은 여성은 벌거벗었기 때문입니다. 마네 입장에서는 사람들의 반응이 황당했습니다. 르네상스 회화를 참고해서 나름대로 좀 더 현대적인 분위기로 연출했을 뿐이기 때문이지요.

르네상스 이래 신화와 역사를 주제로 삼은 그림에는 알몸이 등장하는 것이 관례처럼 되었던 터라 알몸 자체가 생경한 건 아니었습니다. 마네의 그림이 풍기는 지나치게 현실적이고 발칙한 분위기가 사람들을 당혹스럽게 했고, 그런 놀람이 분노로 이어졌던 것입니다.

마네는 부그로나 메소니에처럼 인물과 사물을 꼼꼼하게 묘사하지

▲ 마네, 〈풀밭 위의 점심〉, 1863년

않았습니다. 자연스러운 입체감을 내려면 부드러운 필치로 섬세하게 작업을 해야 했는데, 그러질 않았죠. 입체감에 신경을 쓰지 않다 보니 마네의 그림은 전체적으로 평평해 보입니다. 하지만 붓질 하나는 시원시원합니다. 하늘에서 뚝 떨어진 것처럼 새로웠습니다. 마네는 네덜란드와 스페인의 회화를 연구하고 일본 판화의 영향도 받으면서 자기 나름의 스타일을 펼쳐 보였습니다. 당시 미술의 주류였던

역사와 신화 같은 주제는 과감히 버리고 당대의 일상만 그린 태도 또한 독보적이었습니다. 몇몇 젊은 예술가는 마네를 새로운 예술의 기수로 여기며 존경했는데, 이들이 나중에 인상주의 그룹을 결성합니다.

서양 미술사에서 19세기 대표 예술가로 손꼽히는 이들 대부분이 당대에는 좋은 평가를 받지 못했습니다. 인생의 후반에야, 심지어는 예술가 자신은 세상을 떠난 뒤에야 인정을 받았지요. 바꿔 말하면, 당대에 사람들이 널리 좋아했던 예술가와, 지금 좋은 평가를 받는 예술가 그룹이 크게 다릅니다. 부그로나 메소니에 같은 예술가들은 당대에는 인정과 존경을 받았고 돈도 많이 벌었지만, 세상을 떠난 뒤에는 명성이 수그러들었지요. 제대로 인정받지 못했던 마네와 인상주의 화가들은 미술계를 대표하게 되었고요.

왜 화가들은 이젤을 들고
밖으로 나갔을까

　　　　　　그네를 탄 여성이 보입니다. 인상주의 화가 르
누아르가 그린 〈그네〉입니다. 앞에서 본 프라고나르의 요란뻑적지근
한 〈그네〉와는 분위기가 사뭇 다릅니다.

　일단 르누아르 그림에서는 그네가 움직이지 않습니다. 조금 전까
지 그네를 발로 굴리고 있었을 여성은 이제 지쳤는지, 잠깐 쉬고 있
습니다. 그네에 다가선 남성들은 대단치 않은 이야기를 나누며 여성
에게 말을 걸고 있을 것입니다. 아무런 의무도 부담도 없는 한가로
운 시간, 그렇지만 서로 뭔가 중요한 이야기를 머금은 듯한 장면입
니다. 프라고나르의 〈그네〉와 다른 점은 또 있습니다. 인물들 머리
위로 그늘과 햇빛이 그림자와 함께 살랑입니다. 수풀 사이로 비쳐 든
햇빛이 사람들의 얼굴과 몸을 어루만집니다.

　르누아르는 인상주의 그룹의 화가입니다. 그룹에서 가장 가난했

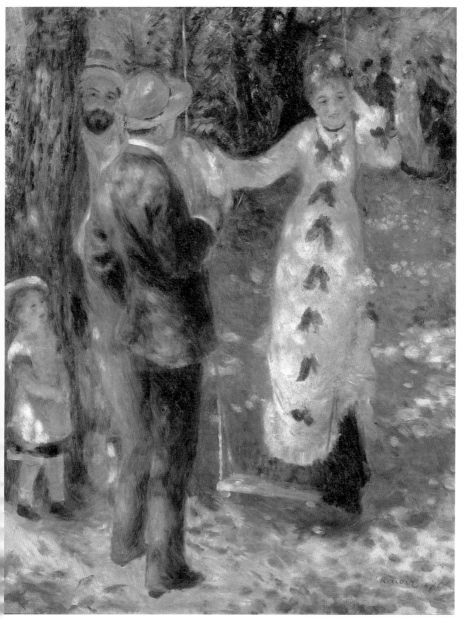

▲ 르누아르, 〈그네〉, 1876년

습니다. 아버지는 재봉사, 어머니는 재단사였지만 먹고살기 힘들어서 르누아르는 일찍부터 도자기에 그림을 그려 돈을 벌었습니다. 인상주의 그룹에서도 부유한 집안 출신의 화가들, 예를 들어 드가나 메리 카사트Mary Stevenson Cassatt, 1844-1926, 카유보트Caillebotte, Gustave, 1848-94 같은 화가들은 냉랭하고 세련된 그림을 그렸습니다. 돈 걱정을 하지 않았고, 당장 대중에게서 인정을 받지 않아도 되었기 때문이지요. 하지만 가난했던 르누아르는 되도록 많은 사람에게 인정을 받고 싶었고, 그래서 인상주의 그룹 안에서 가장 따스하고 행복한 분위기의 그림을 그렸습니다.

튜브 물감의 발명

앞서 언급했듯이 인상주의 그룹은 잘 알려진 대로 살롱 중심의 미술계에 반기를 들고 자기들끼리 모여 전시를 열었습니다. 인상주의 미술이 탄생한 바탕엔 사회적인 변화와 기술의 발전이 있었습니다. 특히 기술의 발전이 사회적인 변화를 이끌어 내곤 합니다.

그림을 그리려면 일단 물감이 있어야 합니다. 그런데 인상주의 미술이 탄생한 시대에 물감의 형태가 크게 바뀌었습니다. 요즘은 물감으로 그림을 그린다고 하면, 물감을 팔레트에 짜서 붓으로 척척 바르면 된다고 생각합니다. 수채화는 물을 찍어 가며 바르고, 유화는 린시드유에 찍어 바르면 됩니다. 붓을 들고 어떻게 그릴지가 골치 아

프지, 물감 등의 재료 때문에 그러지는 않습니다.

하지만 물감을 이처럼 편하게 쓰게 된 건 그리 오래되지 않은 일입니다. 다빈치나 페르메이르 같은 화가들은 색깔별로 안료를 사서 갖고 있다가 필요할 때마다 빻아서 기름에 개야 했습니다. 그것을 붓으로 찍어 나무판이나 캔버스에 조심스럽게 발랐습니다. 쓰고 남은 물감은 굳어서 다음 날에는 쓸 수 없었습니다. 굳지 않게 보관할 방법은 없을까? 화가들도 궁리를 합니다. 하지만 뾰족한 해결책이 없었습니다. 그래서 풍경을 그리는 화가들은 야외에서 스케치를 하거나 수채 물감으로 간단히 칠해 온 후 작업실에서 기억을 되살려 가며 그림을 그렸습니다.

그런데 1840년대에 마침내 유화 물감을 금속 튜브에 담을 수 있게 됩니다. 돌리기만 하면 밀봉되는 뚜껑을 만든 거지요. 이제는 튜브 뚜껑을 열어서 물감을 팔레트에 짜기만 하면 되었습니다. 화가들은 이젤과 튜브 물감*을 갖고 나가 야외에서 풍경을 직접 보면서 그릴 수 있게 되었습니다. 지금 우리가 흔히 화가 하면 떠올리는 이미지, 그러니까 야외에서 이젤에 캔버스를 올려놓고 붓을 놀리는 모습이 이 시절부터 생겨났습니다.

📍 **튜브 물감**

튜브 물감이 발명되기 전에는 물감을 동물 방광으로 만든 주머니에 넣고 다녔다. 물론 주머니를 한 번 열면 물감이 말라 쓸 수 없었다. 이를 해결하기 위해 미국의 화가 존 고프 랜드 John Goffe Rand, 1801~73가 금속인 아연으로 튜브를 만들고 뚜껑을 달아 물감을 담았다. 랜드는 1841년 튜브 물감으로 특허를 얻었다. 르누아르는 "튜브 물감이 없었다면 인상주의도 없었을 것"이라며 칭송했다.

화가들만 야외로 나간 것이 아닙니다. 시민들도 그랬습니다. 증기 기관차가 운행되면서 파리를 비롯한 대도시 시민들은 마음 편하게 교외로 나가서 놀 수 있었습니다. 바구니에 음식과 포도주를 담아서 소풍을 갔습니다. 마네의 〈풀밭 위의 점심〉에 담긴 장면도 바로 이런 소풍입니다.

사진이 던진 질문

튜브 물감의 발명은 화가들에게는 축복이었습니다. 그런데 기술 발전이 꼭 반가운 일만은 아니었습니다. 19세기 화가들은 자신들을 위태롭게 할 운명과 맞닥뜨립니다. 바로 사진입니다. 1839년에 프랑스 정부는 화가 다게르Daguerre, Louis Jacques Mandé, 1787-1851에게서 어떤 발명품의 특허권을 사들였다고 공포했습니다. 다게르의 이름을 따서 '다게레오타이프daguerreotype'라고 불리게 된 이 발명품이 바로 사진입니다.

사진은 미술 흐름을 결정적으로 바꾸어 놓았습니다. 그때까지 초상화는 화가들의 중요한 수입원이었는데, 이제 사진관에 가서 사진을 찍으면 되었던 터라 화가들은 초상화로 돈을 벌기 어렵게 되었습니다. 1895년에는 뤼미에르 형제가 최초의 영화를 내놓았습니다. 사진과 영화는 사람들의 시각 세계를 강력하게 지배하기 시작했습니다. 이제 화가들은 현실과 꼭 같이 그려서는 사진과 영화를 상대할

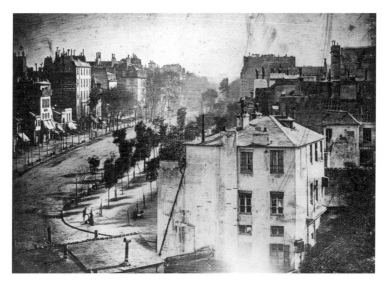

▲ 다게르가 찍은 사진

수 없게 되었지요. 사진이 보여 줄 수 없는, 회화만이 보여 줄 수 있는 것을 찾아야 했습니다.

　인상주의 화가들 모두가 야외로 나가서 빛을 가득 담은 그림을 그린 건 아닙니다. 인상주의라는 그룹은 자연과 교외를 그렸지만, 화가들은 도시 사람들이었고, 도시라는 배경에서 자랐습니다. 애초에 인상주의는 파리의 카페 게르부아에 모였던 수다스러운 예술가들의 모임에서 출발했습니다. 게르부아에서 젊은 예술가들에게 강력한 카리스마를 행사한 이가 마네입니다. 그런데 젊은 예술가들이 살롱에 대항하는 전시를 준비할 때 정작 마네는 참여를 거부했습니다. 자신을 그리도 냉대했던 살롱에 대한 미련을 버리지 못했던 것이지요.

마네를 대신해서 인상주의를 이끈 이가 드가Degas, Edgar, 1834- 1917입니다. 카페 게르부아에 모인 예술가들 사이에서 드가는 신랄하고 예리한 말솜씨로 주목을 받았습니다.

드가는 풍경 그리는 걸 좋아하지 않았습니다. 그 대신에 도시의 구경거리를 그렸습니다. 구경거리라면 여러 가지가 있겠는데, 특히 발레리나를 많이 그렸습니다. 교외의 경마장에서 경주마들이 움직이는 모습도 많이 그렸습니다.

미국에서 물 만난 인상주의

1874년 인상주의 그룹의 첫 전시는 별 주목을 받지 못했고, 출품된 풍경화들은 비웃음을 샀습니다. 비평가 루이 르루아는 삽화잡지《르 샤리바리Le Charivari》에서 모네의 〈인상-해돋이〉를 혹평했습니다.

이 그림은 대체 뭘 그린 걸까? 벽지라도 이보다는 나을 것이다. 이 그림은 하나의 인상일 뿐이다.

여기서 '인상주의'라는 호칭이 나왔습니다. 인상주의 그룹의 전시는 2년 뒤인 1876년에 제2회, 1877년에 제3회가 열렸습니다.

인상주의가 대중의 냉대를 받을 때도 뒤랑 뤼엘Durand-Ruel, Paul, 1831-1922이라는 화상은 이들의 작품을 구입했습니다. 그런데 작품들

▶ 인상주의 시대를 연 화상 뒤랑 뤼엘.
르누아르, 〈뤼엘의 초상〉, 1910년

이 도통 팔리지를 않았습니다. 파산 위기에 처하자 뒤랑 뤼엘은 작품 3백 점을 싣고 신흥 강국인 미국의 뉴욕으로 갔습니다. 미국인들은 프랑스인들처럼 비웃기는커녕 찬탄을 거듭하며 작품들을 앞다투어 구매했습니다. 외국에서 인정을 받자 프랑스인들도 뒤늦게 인상주의를 인정했습니다.

신인상주의

왜 쇠라는 그림 가득
점을 찍었을까

　　　인상주의 그룹은 1880년대로 들어서면서 반목
과 갈등을 빚으면서 와해되기 시작합니다. 사실 이 뒤로 쏟아져 나
온, 반짝 두드러지다가 사라진 여러 유파에 비한다면 그래도 오래간
편입니다.

　비록 인상주의 그룹은 살롱에 매달려 봤자 가망이 없다고 생각
한 예술가들이었지만, 살롱에서 인정받고 싶은 욕구가 영 없었던 건
아닙니다. 그래서 인상주의 전시회를 몇 차례 거치면서 인정받은 몇
몇 화가는 살롱에 다시 고개를 돌립니다. 일례로 모네Monet, Claude,
1840~1926는 1880년에 출품했지요. 인상주의 그룹의 실질적인 리더였
던 드가는 이 행위를 배신이라며 비난했습니다.

왜 점을 찍었을까

1886년 5월, 인상주의 그룹의 여덟 번째이자 마지막 전시가 열렸습니다. 젊은 예술가 쇠라Seurat, Georges Pierre, 1859-91의 〈그랑드 자트 섬의 일요일 오후〉가 전시됐습니다. 화면 전체를 점으로 찍어 그린 그림입니다.

기이한 그림입니다. 여기에는 선線이 없습니다. 인물과 풍경의 모든 부분에 윤곽선이 보이지 않습니다. 밝고 덜 밝은 점들이 번갈아 촘촘히 자리를 잡으면서 형태를 만들어 보여 줍니다. 유원지로 나들이하러 온 한가로운 사람들을 그렸는데, 사람들의 개성이 드러나지

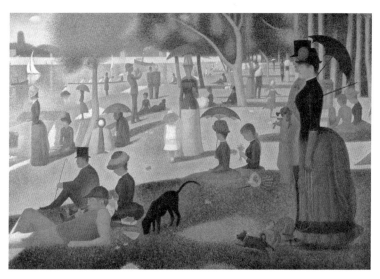

▲ 쇠라, 〈그랑드 자트 섬의 일요일 오후〉, 1884-86년

않아서 마치 인물을 직업과 성별, 연령별로 모아 놓은 느낌입니다. 소리와 호흡으로 가득할 세계를 고요하게 정지된 화면으로 바꾸어 놓았습니다. 현대적인 일상과 레저를 묘사했지만 마치 조각품이 가득 모여 있는 고대 세계 같습니다.

쇠라는 당시에 알려지기 시작한 색채 이론을 열심히 연구했습니다. 사람이 눈으로 어떤 색을 바라볼 때, 그 색은 하나의 덩어리가 아니라 실은 여러 가지 색의 점이 서로 대비되면서 눈에 들어온다는 이론이었습니다. 그래서 쇠라는 눈이 색을 인식하는 원리 그대로, 붓으로 서로 다른 색의 점을 무수히 찍은 '점묘법'으로 화면을 채웠습니다. 팔레트에서 물감을 섞을수록 탁해지니까 섞지 않은 원색을 화면에 직접 찍어서 관객의 눈에서 색이 혼합되도록 한 것입니다. 〈그랑드 자트 섬의 일요일 오후〉는 이런 점묘법을 잘 보여 줍니다.

젊은 비평가 펠릭스 페네옹 Félix Fénéon, 1861-1944은 쇠라의 작품에 '신인상주의'라는 딱지를 붙였습니다. 페네옹은, 인상주의는 사물과 풍경을 순간적으로 포착하는, 즉 이론적 체계 없이 그저 직관적인 것에만 집착하는 반면 신인상주의는 '사색적인 사조'라고 옹호했습니다.

그런데 점묘법을 곰곰 생각하면 갸웃하게 됩니다. 어차피 사람이 눈으로 세상을 볼 때 색의 점을 통해 본다면, 캔버스에 뭘 어떻게 그리든 아무 상관이 없는 것 아닌가 하는 의문이 든다는 것이지요. 즉 그림을 그릴 필요가 없어진다는 것입니다. 그러므로 애써 좋게 해석

하자면 신인상주의 회화는 사람이 눈으로 세상을 바라볼 때 작동하는 메커니즘을 보여 준다고할 수 있습니다. 세상이 순간순간 확확 변하는 양상이 아니라 우리가 세상을 파악하는 '원리'를 보여 주는 것입니다.

▲ 신인상주의 개념을 처음 쓴 펠릭스 페네옹

물론 쇠라가 자기 나름대로 인상주의 수법을 더욱 밀어붙인 결과 인상주의 맞은편에, 그러니까 '순간'이 아니라 '영속'에 이르렀다는 점은 흥미롭습니다. 쇠라의 영향을 받아서 여러 화가가 딱히 신인상주의의 이론을 따르지도 않으면서 점을 찍어서 그림을 그렸습니다만, 문제는 그림 분위기가 생기 없고 나른해졌다는 것이고, 또한 누가 그렸는지 알 수 없는 개성 없는 그림이 되어 버렸다는 것이지요.

모네의 연작이 남긴 것

마네나 드가, 르누아르, 메리 카사트 같은 예술가들을 언급했지만, 그래도 인상주의 하면 맨 먼저 떠오르는 사람이 모네죠. 인상주의 그룹이 와해된 후 신진 예술가들은 인상주의가 한물갔다고 치부

▲ 모네, 〈수련〉, 1920-26년

했습니다.

　하지만 모네는 인상주의 방식을 고수했습니다. 그리고 '연작Series'을 본격적으로 그렸습니다. 연작이란 같은 대상을 같은 구도로 여러 점 거듭해서 그리는 것입니다. 모네는 추수가 끝난 뒤 농부들이 들판에 쌓아 둔 건초더미를 연작 소재로 삼았습니다. 풍경화에서도 건축물이나 숲, 다리 같은 건 사연이 있거나 각별한 감정을 불러일으키지만, 건초더미는 그야말로 아무런 사연도 의미도 없고, 아름답게 꾸밀 만한 것이 전혀 없어 보이는 주제였습니다. 하지만 시간이 흐르고 날씨가 변하면서 건초더미 색도 바뀌지요. 모네는 바로 그 변화 과정을 담고 싶었습니다. 건초더미 외에도 모네는 강변에 줄지어 선 플라타너스, 루앙 대성당을 연작으로 그렸습니다.

　중년 이후로 형편이 풀렸던 모네는 파리 북쪽 지베르니에 집을 마련하고 정원도 공들여 가꾸었습니다. 이곳 정원을 조금씩 그림에 담았고 연못의 수련도 본격적으로 그리기 시작합니다. 모네는 물에 비친 풍경을 일찍부터 즐겨 그렸습니다. 햇빛을 반사하며 일렁이는 수면의 물결, 그런 수면에 비친 그림자, 실체가 아닌 허상이 만들어 낸

리드미컬한 이미지에 매혹되었습니다.

수련을 하나둘 그리던 모네는 마침내 하나의 건물, 공간 전체를 수련으로 채울 생각에 이릅니다. 삶의 마지막 시기에 온힘을 쏟아 그린 수련 연작은 지금 파리 오랑주리 미술관에서 관객들을 기다리고 있습니다. 이 연작에는 수평선이 없습니다. 화면 전체가 수면입니다. 하늘이 화면 밖으로 밀려나자 수련이 하늘에 떠 있는 것처럼 보입니다. 캔버스는 실제 수련 정원과 딱히 관련은 없는 신비로운 공간이 되었습니다.

수련 연작을 그릴 때 모네는 무척 괴로웠습니다. 백내장을 앓아 수술해야 했지만, 눈으로 보는 모습이 확 바뀔까 두려워 미루고 미루었습니다. 그러는 동안 시력은 더욱 나빠졌습니다. 결국 1922년에 백내장 수술을 받았고, 뒤이어 황시증, 청시증이 찾아왔습니다. 이제 모네는 눈에 보이는 색이 아니라 예전 기억에 의지해서 색을 칠했습니다. 아이러니컬한 현실이 아닐 수 없습니다. 모네는 자신이 손댈수록 그림을 망치는 것은 아닐까 싶어 두려웠습니다. 그래서 몇 번이나 손대는 걸 망설이고 철회했습니다. 결국 그림을 완성하지 못하고 죽

고 맙니다.

1880년에 모네는 한 잡지 기자와 인터뷰할 일이 있었습니다. 그때 화실을 보여 달라는 기자 요청에 이렇게 대답했다고 하지요.

"자연이 바로 내 화실입니다."

예술가는 자연과 직접 접촉하고, 자연과 예술가 사이에는 아무런 매개체가 없다는 얘기지요. 하지만 드가, 르누아르 같은 동료 예술가들은 모네가 헛소리를 한다고 생각했습니다. 야외에서 그린다고 해서 자연이 고스란히 담기는 건 아니니까요. 빛과 날씨는 순식간에 바뀝니다. 물론 인상주의는 그렇게 변하는 양상을 좇아가며 보여 주려 애썼지만, 그럴수록 화가의 붓은 자연을 따라잡기 어렵다는 사실만 더욱 분명해졌습니다.

끝없이 변하는 모습만을 그리는 것이 예술일까, 변하지 않는 근본적인 것을 그려야 하지 않을까. 이제 예술가들은 이런 질문을 하게 되었습니다. 순간을 집요하게 따라다닌 인상주의에 대한 반발로 순간이 아니라 영원한 것, 개별적인 것이 아니라 보편적인 것을 추구하는 예술이 뒤이어 등장한 것입니다.

점잖은 남성들이 모여 있는 그림입니다. 장소는 그림을 그리는 작업실입니다. 다들 18세기에 유행했던 가발을 쓰고 옷을 차려입었는데, 두 남성만 옷을 제대로 안 입었습니다. 이들은 모델입니다. 그렇다면 나머지 남성들은 누구일까요? 영국 왕립 미술 아카데미의 회원들입니다. 바다 건너 프랑스에서는 17세기에 왕립 아카데미가 설립되었고, 영국도 프랑스를 따라 1768년에 왕립 아카데미를 세웠습니다. 왕립 아카데미는 국가에서 예술의 기준을 제시하고 예술가들을 교육하는 기관입니다. 간단히 말해 이 그림의 남성들은 (모델을 빼고는) 당대 영국에서 모범적인 예술가로 인정받은 이들인 것이지요.

그런데 죄다 남성입니다. 과거에 예술 활동은 남성의 전유물이었습니다. 여성 예술가는 극히 드물었습니다. 설령 예술가로 활동해도

여러 제약을 받았습니다.

초상화로 걸린 회원

다시 그림으로 돌아가면, 당시 아카데미에 여성 회원이 없었던 건 아닙니다. 겨우 두 명이었지만, 있었습니다. 그런데 왜 그림에서는 보이지 않을까요? 보이지 않는 건 아닙니다. 그림 속 벽에 걸린 그림, 그러니까 '그림 속 그림'에 초상화로 참여(?)했습니다. 앙겔리카 카우프만Angelika Kauffmann, 1741-1807과 메리 모저Mary Moser, 1744-1819입니다. 여성 회원들은 왜 이런 대접을 받았을까요?

당시에는 여성이 예술가라는 직업을 가질 수 있다는 생각을 가당치 않아 했습니다. 어디까지나 취미로만 그림을 그리다가 좋은 집안과 결혼하는 것이 여성의 길이라고 당연시하던 시절이었지요. 예술가의 길을 걸었던 여성들은 온갖 압력을 견뎌야 했습니다. 또 남성 예술가들은 신경 쓸 필요도 없는 커다란 제약을 받았는데, 인체 모델을 직접 보고 그릴 수 없었다는 것입니다. 특히 남성을 보고 그린다는 건 상상도 할 수 없었지요. 지금 시대에는 그저 우스운 노릇이지만, 당시에는 품위 있는 집안 여성이 벌거벗은 남성을 쳐다보며 그림을 그린다는 건 용납할 수 없었습니다.

18세기와 19세기 유럽에서는 역사와 신화 장면을 그린 그림을 가장 가치 있게 평가했습니다. 그런데 역사와 신화 장면을 그리자면 인

▲ 요한 조파니Johan Zoffany, 〈왕립 아카데미 회원들〉, 1771-72년

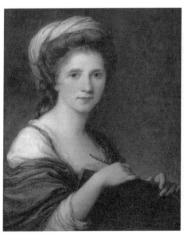

▲ 앙겔리카 카우프만

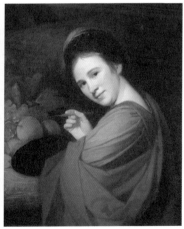

▲ 메리 모저

체를 직접 보면서 화면을 구성해야 했습니다. 그런데 여성들은 그럴수 없었으니 손을 묶고 싸우는 것이나 다름없었지요.

19세기 말에서 20세기 초가 되어서야 여성도 남성 모델을 직접 보고 그릴 수 있었는데 그때도 커다란 저항에 부딪혀야 했습니다. 미국의 화가이자 교육자인 에이킨스Eakins, Thomas, 1844-1916*는 여성 제자들도 남성 제자들과 마찬가지로 남성 모델을 그리도록 했는데, 이일로 교수 자리에서 쫓겨났습니다.

이런 이중삼중의 제약 때문에 여성 예술가들은 일단 다룰 수 있는 주제가 한정되었습니다. 역사나 신화를 다룬 그림보다 낮게 평가했던 초상화와 정물화 쪽에 집중할 수밖에 없었지요.

모리조와 카사트

여성들은 사회 활동도 심하게 제약을 받았습니다. 앞서 인상주의 화가들이 카페 게르부아에서 자주 모였다는 얘기를 했습니다만, 19세기 파리의 카페에서 여성은 그렇게 떠들어 댈 수 없었습니다. 카페에 가는 여성은 단정하지 못하고, 성매매할 고객을 물색하러 간다고

📍 에이킨스

19세기 미국의 대표적인 사실주의 화가다. 해부학에 기초를 둔 사실주의적인 제작 태도로 초상화, 스포츠, 풍경 등을 그렸다. 모교인 펜실베이니아 미술 아카데미 교수로 재직할 때 학생들에게 해부학적 지식, 인체 누드 소묘법, 동적인 자세 그리는 법 등을 가르쳤는데, 당시로서는 매우 혁신적인 내용이었다. 남녀 혼합 수업에서 남성 누드모델을 그리게 했다는 이유로 1886년에 교수직을 박탈당했다.

▶ 모리조, 〈요람〉, 1872년

보았기 때문이지요.

물론 인상주의 그룹에 여성도 있긴 했습니다. 모리조Morisot, Berthe, 1841-95는 마네에게 그림을 배웠고, 나중에는 마네의 동생 외젠과 결혼했습니다. 모리조는 언니인 에드마와 함께 그림을 공부했는데, 에드마는 결혼을 하면서 그림을 그만두었습니다. 사랑하는 아이를 보는 어머니의 표정이라면 기쁨으로 가득 차 있어야 마땅하다고 쉬이 생각하지만, 〈요람〉의 어머니는 착잡합니다. 결혼을 하고 아이를 낳으면서 고착된 운명, 어쩌면 결혼과 출산 때문에 버려야 했던 화가로서의 길을 떠올리고 있는 건지도 모르지요.

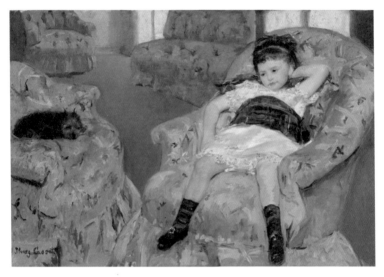

▲ 메리 카사트, 〈푸른 팔걸이의자에 앉은 소녀〉, 1878년

　모리조는 1874년 인상주의의 첫 번째 전시회부터 출품했습니다. 쉽지는 않았습니다. 일단 집안에서 반대했고 마네도 반대했습니다. 그런데 드가가 모리조를 격려했고, 모리조의 부모에게도 편지를 써서 설득했습니다. 드가가 애쓰지 않았더라면 모리조는 참여하지 못했을 것입니다. 흔히 드가가 여성을 싫어했다고 평을 하는데, 실제로는 주변의 남성 동료들과는 달리 여성 화가들을 편견 없이 대했고 그녀들의 역량을 높이 샀습니다.

　인상주의 그룹에서 활동했던 메리 카사트는 미국인이자 여성이라는 이중의 핸디캡을 갖고 있었습니다. 인상주의 화가들은 애초에 외국인을 끼워 줄 생각이 없었습니다. 카사트는 피츠버그의 부유한 집

안에서 태어났는데 집안의 반대를 무릅쓰고 파리에서 그림을 공부했고, 1877년에 드가와 만나자마자 곧바로 친해졌습니다. 드가는 카사트에게 인상주의 그룹에 합류해 줄 것을 요청했고 이에 카사트는 1879년부터 인상주의 전시회에 출품했습니다. 카사트는 드가의 영향을 받았기 때문에 작품 구도와 분위기에서 드가와 비슷한 점이 있습니다. 긴장감을 불러일으키는 구도, 차분하고 세련된 분위기, 미묘한 위트 같은 것입니다. 드가와 카사트 모두 야외에서 그림 그리는 걸 좋아하지 않았고 도시 속의 인물을 주로 다루었습니다. 그런데 카사트는 엄마와 아이가 함께 있는 그림을 그릴 때는 태도가 달라졌습니다. 결혼을 하지도, 아이도 없었지만 아이를 그릴 때는 차분한 분위기 속에 따스한 감정을 담곤 했지요.

여전히 숨겨진 존재들

역사를 거슬러 올라갈수록 여성 예술가들에 대한 제약이 더 심해졌을 것 같습니다. 그러니까 엄청나게 컸던 제약이 시대가 흘러가면서 차츰 약해졌으리라고 상상하기 쉽습니다. 하지만 실제는 좀 다릅니다. 애초에는 그리 심하지 않았던 제약이 나중에 더 심해지기도 했습니다. 예를 들어 르네상스와 바로크 시대에는 여성 예술가가 적지 않았습니다. 소포니스바 안귀솔라 Sofonisba Anguissola, 1532-1625, 아르테미시아 젠틸레스키 Artemisia Gentileschi, 1593-1656 같은 이들이지요. 이들

▲ 아르테미시아 젠틸레스키, 〈자화상〉, 1638-39년

은 아버지가 화가인 경우가 많았고, 당대에 실력을 인정받기도 했습니다.

하지만 18세기와 19세기에 여성들은 정규 교육 기관에서 미술을 공부할 수 없었고, 그 전 시대 여성 예술가들도 저런 처지였어서 여성 예술가들은 역사 속에 파묻힌 것입니다. 젠틸레스키의 〈자화상〉을 보면 화가로서의 자부심이 느껴집니다. 그런데 오랫동안 이 그림은 그녀의 아버지 작품으로 알려졌습니다. 심지어 화면 구석에 젠틸레스키의 서명이 있었는데도요. 젠틸레스키의 작품 상당수가 아버지 작품으로 묶였지요. 여성 예술가들의 역사를 복원해야 한다는 문제의식은 여성운동이 활발해진 1970년대에야 분명해졌습니다. 여성 예술가들을 계속 발굴하다 보면 예술사는 거듭 새로이 쓰여야 한다는 사실을 새삼 확인합니다.

후기 인상주의

빛은 야외에만 있을까

여성 무용수가 치맛자락을 들어 올린 채 춤을 추고 있습니다. 속옷이 훤히 보입니다. '물랭 루주Moulin Rouge, '빨간 풍차'라는 뜻'라는 붉은 글자가 박혀 있습니다. '댄스 홀concert bal', '매일 저녁Tous les soirs', '라 굴뤼La Goulue'라는 말도 보입니다. 라 굴뤼는 여성 무용수의 별명입니다. 즉 '물랭 루주'라는 댄스홀을 알리는 포스터입니다.

인상주의 미술에 대해 말할 때는 도시 바깥으로 나가서 그린 그림을 주로 이야기하게 됩니다. 하지만 아이러니하게도 인상주의야말로 도시에서 태어난 사조라고 할 수 있습니다. 이는 풍경화를 그리고 감상하는 메커니즘에서도 그렇습니다. 농촌을 그린 밀레의 그림만 해도 도시의 고객이 구입하고 감상하기 위한 것이었으니까요. 주제만 자연일 뿐, 화가는 도시 사람인 경우가 많았습니다.

◀ 로트레크, 〈물랭 루주 : 라 굴뤼〉
(포스터), 1891년
▶ 현대의 물랭 루주

사실 인상주의 자체는 도시라는 환경에서 생겨났습니다. 여기서의 도시는 군주나 귀족, 교회가 지배하는 공간이 아니라 시민 계급이 주도하는 사회 속의 도시를 가리킵니다.

빛 말고 카페의 인공조명

인상주의 화가들은 카페에 모인 젊은이들이었습니다. 요즘 카페에도 젊은이가 많지요. 노트북으로 뭔가를 검색해 가면서 공부를 하거나 이것저것을 찍어 인스타그램에 올리거나 아니면 이런저런 이야기를 나누면서 쉬기도 합니다.

카페는 기본적으로 커피를 마시는 곳이지요. 17세기부터 유럽에

커피가 수입되면서 런던과 파리를 비롯한 대도시에는 카페가 여기저기 들어섰습니다. 19세기 파리의 카페에는 당시의 주류 미술계와 입장이 다른 젊은 예술가들이 모여들어 이야기를 나누면서 생각을 정리하고 신념도 단단히 다졌습니다. 그 결과로 이루어진 것이 인상주의 그룹입니다.

한편 카페에서는 술도 팔았습니다. 특히 압생트라는 어마어마하게 독한 술을 빼놓을 수 없습니다. 싼값에 확 취할 수 있어 주머니가 가벼운 예술가들과 서민들이 많이 마셨습니다. 하지만 환각을 비롯한 여러 부작용과 중독 증상이 있었지요.

카페는 몇 종류가 있었습니다. 그중 '카페 콩세르'는 음악을 연주하고 공연을 하는 곳이었습니다. 콩세르concert가 영어로 '콘서트'입니다. 카페 콩세르에 가면, 무대 앞쪽에서는 악사들이 연주를 하고 뒤쪽에는 관객석이 있었습니다. 사람들은 술을 마시며 가수의 노래도 듣고 곡예사의 묘기도 보았습니다. 드가는 카페 콩세르에 즐겨 갔는데 특히 '앙바사되르'라는 카페를 좋아했습니다. 정원에 천막과 가스등까지 설치되어 환상적인 분위기를 연출한 공연장이었지요. 드가는 당시 인기 가수 엠마 발라동을 그렸습니다. 마치 개가 앞발을 내미는 듯한 포즈로 노래한대서 '개'라는 별명이 붙었던 가수이고, 그래서 그림 제목도 〈개의 노래〉입니다. 드가는 발라동의 목소리가 관능적이고 더할 나위 없이 아름답다며 감탄했습니다. 어떻습니까? 가수의 목소리가 들리시나요?

▲ 드가, 〈개의 노래〉, 1875-77년

▶︎ 로트레크, 〈물랭 루주에서〉, 1892년
▶ 물랭 루주의 유명 무용수였던 라 굴뤼

　인상주의 화가들은 햇빛과 날씨에 따라 시시각각으로 달라지는
풍경을 붙잡으려 했습니다. 마치 옛 농민들처럼 해가 뜨면 일을 했고
해가 지면 쉬거나 놀았습니다. 하지만 드가는 햇빛에 관심이 없었습
니다. 오히려 도시의 인공조명을 좋아했습니다. 드가는 〈개의 노래〉
에서처럼 아래쪽에서 올라온 인공조명을 받는 인물을 탁월하게 묘
사했습니다.

물랭 루주를 사랑한 로트레크

사람들은 떠들썩한 춤과 노래를 찾아 몽마르트르 초입에 있는 물랭 루주로 갔습니다.

파리에 가면 꼭 들러야 할 것만 같은 곳이 몽마르트르입니다. 파리 북쪽의 고지대입니다. 지난날에는 파리 교외의 시골이었지만 이제는 파리 중심부에서 멀지 않은 곳이 되었습니다. 몽마르트르에는 관광객의 초상화를 그려 주는 화가들이 진을 치고 있습니다. 파리의 낭만, 예술 도시의 낭만을 대변하는 공간이 몽마르트르입니다.

몽마르트르 묘지에는 19세기 소설가 스탕달을 비롯한 유명인들이 잠들어 있고, 드가의 묘도 있습니다. 전체적으로 몽마르트르는 역동적이라기보다는 추억과 회고에 잠기게 하는 곳이지요. 물랭 루주의 대표적인 무용수였던 라 굴뤼도 몽마르트르 묘지에 묻혀 있습니다.

예술가들은 샌님이 아니었습니다. 예술가들뿐 아니라 많은 이가 환락의 세계를 동경했습니다. 물랭 루주는 저속한 쇼와 신기한 구경거리로 사람들을 즐겁게 만드는 곳이었습니다. 로트레크Lautrec, Henri de Toulouse, 1864-1901는 물랭 루주의 단골손님이었습니다. 물랭 루주에 차분히 앉아 시끌벅적한 주변 풍경을 관찰하고 스케치했습니다.

로트레크는 귀족 집안에서 태어났는데, 어렸을 적에 사고를 겪은 뒤로 하반신이 자라지 않아 키가 작았습니다. 근친결혼을 거듭하던 집안에서 태어나서 유전적으로 문제가 있었던 것이죠. 로트레크는

점잖은 귀족의 삶을 팽개치고 예술가의 길을 걸었습니다. 향락가를 누비면서 도시의 후미진 곳에서 지내던 가수와 무용수, 창녀 같은 이들을 그렸습니다.

로트레크의 그림은 매력적이면서도 정신 사납습니다. 색은 괴발개발 칠한 것 같고 선은 사방으로 내달립니다. 사람들의 얼굴도 기괴해 보입니다. 그의 그림에는 아래쪽에서 비추는 조명을 받은 얼굴이 자주 등장하는데, 앞서 드가의 그림에서 본 것처럼 극장과 유흥 공간의 조명입니다. 로트레크의 강렬한 색채와 단순한 선묘는 당시에 유행했던 일본 판화의 영향입니다. 대도시의 산뜻하지 않은 이면을 꾸밈없이 그린 것이나 실내의 인공조명을 주로 그린 점은 드가의 영향입니다. 로트레크가 석판화로 만든 포스터는 대담하고 활달하기 이를 데 없습니다.

고흐가 파리를 떠난 이유

물랭 루주를 한창 드나들 무렵 로트레크는 네덜란드에서 파리로 나온 한 화가와 친하게 지냈습니다. 서로가 변두리 인생이라는 공감대가 있었습니다. 투박하지만 예술에 대한 야심이 가득했던 그 화가가 고흐 Gogh, Vincent Willem van, 1853~90 입니다. 이전에 고흐는 화랑에서 근무하며 미술품을 판매하기도 했고, 탄광 지역에서 목회자로 활동하기도 했습니다. 화가가 되겠다고 마음을 잡은 이후엔 네덜란드와

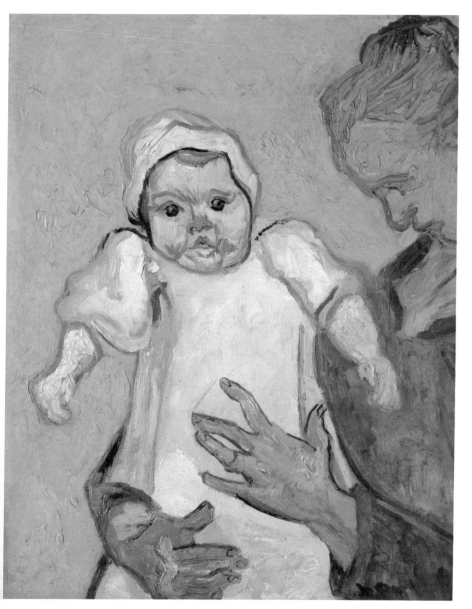

▲ 고흐, 〈룰랭 부인과 아기〉, 1888년

벨기에를 오가며 그림을 공부했고, 1886년에 파리로 왔습니다. 동생 테오가 파리에서 화상으로 일하고 있었던 터라, 테오와 함께 지내면서 파리에서 자신의 세계를 개척할 생각이었지요.

고흐에게 파리는 별세계였습니다. 그때까지는 둔중하고 칙칙한 그림을 그렸는데 파리에서 인상주의 미술을 접하고는 강렬한 색채를 구사하기 시작했습니다. 쇠라의 영향을 받아 점묘법을 흉내 내기도 했습니다. 일본 목판화의 영향도 받아서 윤곽선을 선명하게 그으며 색도 강렬하게 썼습니다.

고흐는 파리에서 예술가로 성공하기 위해 분투했습니다. 그러다 살벌한 경쟁과 삭막한 무관심에 지쳐 갔습니다. 결국 파리를 떠나 그림을 그리기에 더 좋은 곳으로 가야겠다고 생각합니다.

1888년 2월, 고흐는 프랑스 남부의 아를로 내려갑니다. 고흐 하면 바로 떠올리는 '해바라기' 시리즈를 비롯한 걸작들을 이때부터 그리기 시작합니다. 고흐는 아를에 예술가 공동체를 꾸리려고 했습니다. 파리보다 생활비가 적게 드는 아를에서 마음 맞는 예술가들이 모여 함께 그림을 그리고 수익은 똑같이 나누면서 살면 얼마나 좋을까? 빈센트는 이런 장밋빛 꿈을 꾸었습니다. 그리고 로트레크에게 함께 하자고 권했지만 로트레크는 유흥이 없이는 살 수 없었습니다.

고흐는 고갱Gauguin, Paul, 1848-1903을 끌어들이기 위해 공을 들였습니다. 고갱은 전혀 내키지 않았지만 결국 그해 10월에 아를로 가서 빈센트와 함께 그림을 그리기 시작합니다. 그런데 두 사람은 성격

이 맞지 않고 예술에 대한 태도도 달랐습니다. 계속 갈등하다 급기야 12월 23일 밤 고흐가 자신의 왼쪽 귓불을 칼로 자르면서 파국을 맞습니다. 고갱은 진저리를 치며 파리로 떠나 버리지요. 대체 무엇 때문에 고흐가 그런 짓을 저질렀는지는 지금도 알 수 없습니다. 다만 한 가지는 분명해졌습니다. 고흐가 이 뒤로 미친 사람 취급을 받았다는 것입니다. 고흐는 이듬해 정신병원에 들어갔다가 그 다음 해에 나옵니다. 1890년 5월, 파리의 근교 오베르-쉬르-우아즈에 자리를 잡고 그림을 그리다 그해 7월에 세상을 떠납니다.

5 새로운
세기의 미술

예술이 긍정적이고 아름다운 것이라면, 추하고 끔찍스러운 이미지를 보여 주는 작품은 예술이 아니라고 할 수 있습니다. 실제로 어떤 작품은 처음 공개됐을 때 '예술도 아니다'라는 공박을 받았습니다. 한때 프랑스에서 가장 파격적인 화가였던 마티스가 아내를 그려 내놓자 사람들은 끔찍해했습니다. 콧날에 녹색을 떡하니 발라 놓았으니까요. 아내 얼굴을 이런 식으로 그릴 수 있

▲ 마티스, 〈마티스 부인의 초상〉, 1905년

다니! 배짱이 대단했던 것 같습니다. 지금 우리가 보기에는 보드랍고 섬세하지는 않지만 그렇다고 해서 길길이 날뛰면서 존재 의의 자체를 부정할 만한 그림은 또 아닌 듯합니다. 도리어 이 그림의 단순하고 강렬한 색이 아름답습니다. 이렇게 느낄 수 있는 건 마티스 이래 아름다움의 범위, 예술의 범위가 확장되었기 때문이지요.

선지자 고갱

물론 새로운 스타일은 하늘에서 뚝 떨어지는 것이 아닙니다. 고흐와 고갱은 좌충우돌하다가 별달리 인정을 못 받고 쓸쓸히 세상을 떠났습니다만, 이들이 보여 준 스타일은 뒤이은 예술가들에게 깊은 인상을 남겼지요. 화면에 색을 큼지막하게 칠하고 굵은 선을 그으면, 물론 사실적인 느낌은 주지 못합니다. 오히려 반대 방향으로 내달립니다.

사진이 등장한 뒤로 화가들은 세상을 보이는 대로 그리기만 해서는 안 되겠다고 고민했습니다. 회화만이 보여 줄 수 있는 세계를 추구해야 한다는 것이었지요. 화가들이 저마다 이걸 이론적으로 단단히 다듬어서 이야기하지는 않았지만 화가 집단에서는 이런 흐름을 감지했습니다. 물론 전통적인 방식으로 계속 그림을 그렸던 화가도 많았지만, 새로운 장을 펼쳐 보이려는 야심을 품은 화가들은 파격적인 작품을 내놓았습니다.

PONT-AVEN.

▲ 19세기 퐁타방에서 예술가들 모습. 헨리 블랙번 Henry Blackburn이 1881년에 출간한 《Breton Folk: an Artistic Tour in Brittany》에 실린 삽화. 삽화가는 랜돌프 칼데콧 Randolph Caldecott

 화가가 되기 전 고갱은 파리에서 주식 중개인으로 일했습니다. 당시엔 취미 삼아 그림을 그렸는데 주식 시장이 붕괴하면서 일자리를 잃자 본격적으로 그리게 됩니다. 인상주의 전시회에 출품도 하고, 피사로Pissarro, Camille, 1830-1903나 드가 같은 선배 화가들에게 가르침을 청하며 자신의 스타일도 개척해 갔습니다.

 고갱은 프랑스 북부 브르타뉴의 퐁타방이라는 마을에서 그림을 그렸습니다. 고갱을 중심으로 모인 몇몇 젊은 예술가를 '퐁타방파'라고도 합니다. 이들은 대개의 젊은 예술가가 그렇듯이 자신들의 스타일을 암중모색했습니다. 인상주의 시대는 이제 끝났다는 생각도 하

▲ 고갱, 〈겟세마니 동산의 그리스도〉, 1889년

면서요. 그렇다면 인상주의와 반대로 가는 것이 답이지 않을까요?

〈겟세마니 동산의 그리스도〉라는 그림은 고갱의 성향을 집약해서 보여 줍니다. 일단 종교적인 주제를 그렸다는 점이 특이합니다. 사실주의 이래 회화는, 특히 새로운 예술을 추구하던 예술가들은 종교에서 멀어지고 있었는데 말입니다. 예수는 체포되기 전날 밤에 겟세마니 동산에서 기도를 드렸습니다. 자신이 붙잡혀 십자가에 달려 죽임을 당할 운명이라는 걸 이미 알고 있었습니다. 그렇지만 막상 예정된 순간이 다가오자 아버지 하느님을 향해 그 운명을 거두어 달라고 기

도했지요.

　이 그림에는 예수가 인간으로서 겪은 두려움과 번민이 담겨 있습니다. 화면 오른편에서는 병사와 배신자 유다가 예수를 잡으러 다가오는 것이 보입니다. 예수는 고갱 자신을 투영한 존재입니다. 예수가 핍박과 수난을 겪은 것처럼 고갱도 자신을 인정하지 않는 세상에서 고통을 겪는다는 것입니다. 고갱은 이처럼 자신을 선지자, 예언자로 생각했습니다. 선지자와 예언자는 세상 사람들이 듣기 좋은 말을 하지 않고 마땅히 들어야 할 말을 하기 때문에 외면당하거나 핍박받습니다. 새로운 예술을 펼쳐 보이는 예술가는 옛이야기 속의 선지자, 예언자와 같은 처지입니다.

　앞서 말했듯이 고갱과 고흐는 세상과 예술을 바라보는 시각이 판이했습니다. 고흐는 예술이 세상을 도덕적으로 더 낫게 하는 데 보탬이 되어야 한다고 했는데, 고갱은 이런 고흐를 순진하고 미련하다며 비웃었습니다. 고갱의 말인즉, 예술은 예술 자체의 원리를 추구할 뿐이지 세상의 도덕과는 상관없다는 것입니다. 한술 더 떠서 예술가가 자신의 예술을 완성하려면 윤리나 규범에 얽매이지 말아야 하고, 필요하다면 주변 사람도 저버리고 가족도 내버릴 수 있어야 한다고 했습니다.

　이 그림 속에서 예수는 머리칼이 새빨갛습니다. 이는 앞으로 예수가 피를 흘리며 겪을 수난을 상징하기도 하고, 고갱이 앞으로 살면서 겪어야 할 수난을 가리킨다고도 할 수 있습니다. 고흐가 귀를 자

르며 흘린 피를 암시한다는 의견도 있습니다. 고흐가 귀를 자른 데 엔 고갱에게도 책임이 있다고 생각하는 사람들이 있고, 이들은 고갱 이 고흐에게 품었던 죄책감이 이 그림에 스며들었다고 해석합니다.

이처럼 붉은 머리칼은 여러 방향으로 해석될 수 있는데, 어떤 의미 를 담고 있는지와는 상관없이 이 그림 자체를 강렬하게 만드는 역 할을 합니다. 고갱은 화면에 색을 칠할 때 그 색은 자연 속의 대상을 묘사하기 위한 것이 아니라 회화 자체의 조화와 구성을 위한 것이라 고 했습니다. 색은 그 자체로 자유롭다고 보았습니다. 화면의 구성 을 위해서라면 자연 그대로의 색이 아니라 전혀 엉뚱한 색도 얼마든 지 칠할 수 있다는 것입니다. 이 그림에서 예수의 머리칼을 붉게 그 린 것이 바로 그런 예이지요. 고갱은 회화가 자연과 상관없는 독립된 세계라는 걸 일찍이 깨달아, 여느 그림들과 달리 윤곽선을 굵고 선명 하게 긋고 물감도 평평한 느낌이 들도록 칠했습니다.

고갱은 멀리 태평양의 섬 타히티로 가서 그림을 그리다가 죽었습 니다. 타히티까지 갔던 건 이국의 풍물을 그려서 프랑스 본국에서 주 목을 받으려는 심산 때문이기도 했지만, 빈곤과 고독에서 벗어나 자 유를 누리며 새로운 예술의 가능성을 찾기 위해서기도 했습니다.

야수처럼 날뛰는 예술가

인상주의가 득세하기 전까지 미술의 주제는 주로 역사와 신화였

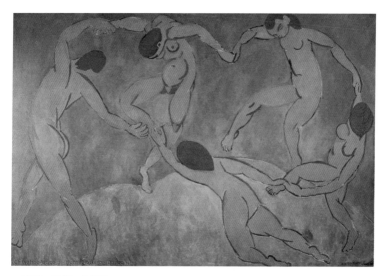

▲ 마티스, 〈춤 II〉, 1910년

습니다. 그런데 인상주의를 거치면서 이런 주제는 전체적으로 밀려
났습니다. 인상주의가 그런 주제를 밀어냈다고도 할 수 있지만, 사
람들의 관심이 역사나 신화에서 멀어졌기 때문이기도 합니다. 현대의
프랑스 사람들에게 설문 조사를 하면 가장 좋아하는 사조가 인상주
의입니다. 인상주의는 친숙한 풍경을 담았기에 보기도 좋고 편안합
니다.

한편, 인상주의 주변을 서성이던 몇몇 예술가는 미술이 일상적인
주제에서 벗어나 정신적이고 근본적인 문제를 다뤄야 한다고 주장
했습니다. 19세기 말부터 20세기 초에 걸쳐 미술의 문법은 크게 바
뀌었습니다. 몇몇 신진 예술가는 과격한 대안을 내놓았습니다. 세상

의 반응은 좋지 않았습니다. 마티스와 그의 동료들에게는 '야수주의fauvisme'라는 이름이 붙었습니다. 색채와 붓질이 '야수'처럼 날뛴다는 의미지요. 어느 시대나 예술가들은 자기 작품에 대한 비평에 민감합니다. 하지만 이제 예술가들은 악평에 아랑곳하지 않게 되었습니다. 오히려 악평 듣는 걸 자랑스러워했습니다. 완전히 새로운 스타일을 보여 주면 격렬한 반발이 돌아오는 것이 당연했으니까요.

피카소와 브라크

왜 괴상하게 그렸을까

뭘 그린 그림인지 알아보시겠습니까? 한 남성 얼굴이 어렴풋이 보입니다. 코가 뭉툭하고 이마가 벗겨진 이 남성은 눈을 감고 입도 굳게 다물고 있습니다. 화가 피카소Picasso, Pablo, 1881~1973가 친하게 지냈던 화상 앙브루아즈 볼라르Ambroise Vollard, 1868~1939*를 그린 것입니다. 제목도 〈앙브루아즈 볼라르의 초상〉입니다. 초상이라니? 초상화라면 당연히 그림의 인물이 누군지 알아볼 수 있어야 하지 않을까요?

📍 **앙브루아즈 볼라르**

19세기 후반부터 20세기 초반까지 파리 미술계를 움직인 화상이다. 기성 예술계에서 배척당하던 인상주의 화가들의 작품에 주목했고, 세잔·르누아르·마티스·피카소 등을 무명 시절부터 후원했다. 볼라르의 화랑은 아방가르드 예술의 중심이 되었고, 그의 집에는 화가·조각가뿐 아니라 시인과 소설가를 비롯한 많은 예술가가 드나들었다. 볼라르는 출판계에도 신선한 기획을 선보였는데, 당시로서는 드물게 화가의 판화집을 출간해 판화가 독립된 예술 장르로 자리 잡는 데 기여했다. 르누아르·드가·세잔과 직접 접촉하며 보고 들은 내용을 자신의 회고록에 흥미롭게 정리했다.

◀피카소, 〈앙브루아즈 볼라르의 초상〉,
1910년

앞에서 본 마티스의 그림도 그렇고, 이제 예술가들은 누군가의 모습을 흔히 말하는 기준으로 편안하고 아름답게 그리기를 거부한 것 같습니다. 화가들은 점점 더 괴상한 그림을 그리기 시작했습니다. 여기에는 나름의 이유가 있는데, 그걸 알려면 먼저 세잔Cézanne, Paul, 1839-1906부터 살펴봐야 합니다.

꼭 원근법이어야 할까

세잔은 프랑스 남부의 엑상프로방스 출신입니다. 그림을 그리려

▲ 세잔, 〈생트 빅투아르〉, 1902-04년

고 파리로 나왔지만 좀처럼 자리를 잡지 못했습니다. 인상주의 화가들과 또래였고, 교류도 했습니다. 하지만 뭔가 성격이 맞지 않았습니다. 일단 세잔은 자신이 뭘 그리고 싶은지 잘 몰랐습니다. 초기 그림들을 보면 낭만주의에 기운 듯 보이고, 이후에는 마네와 인상주의도 기웃거리며 갈팡질팡합니다. 세잔이 보기에 인상주의 예술가들은 변덕스러운 감각만을 추구하는 것 같았습니다. 파리와 엑상프로방스를 오가던 세잔은 아버지 유산을 물려받은 후엔 엑상프로방스에 정착해 버립니다. 그리고 마음 내키는 대로 그림을 그립니다.

세잔은 산 '생트 빅투아르'를 여러 점 그렸습니다. 별것도 없어 보이

는 산을 그리고 또 그렸습니다. 단조로워 보이는 작업을 거듭하면서 뭔가를 깨달았던 듯합니다. 지인에게 보낸 편지에 이렇게 썼거든요.

"내가 이제 뭔가를 좀 알게 된 것 같네."

하지만 그것이 무엇인지는 명료하게 설명하지 못했습니다.

세잔은 자신이 세상을 바라볼 때 시선이 끊임없이 흔들린다는 것을 의식했습니다. 어쩌면 당연한 것인데도 그때까지 회화에는 이런 흔들림이 담기지 않았습니다. 르네상스 시대에 확립된 원근법이 화면을 구성하는 기본 원리였습니다. 회화에서 원근법은 화면 속에 가상의 한 지점, 즉 소실점을 설정하고 그걸 기준으로 공간을 구축하는 방식입니다. 그런데 이는 시점이 고정되어 있다고 전제한 것입니다. 그런데 시점이 흔들린다는 사실을 회화에 담는다면 어떻게 될까요? '생트 빅투아르'를 거듭 그린 건 그런 흔들림을 보여 주기 위해서였습니다.

새로운 것이 뛰어난 예술

세잔은 거의 매일 밖으로 나가서 그림을 그렸는데, 어느 날 비바람을 심하게 맞고는 상태가 나빠져서 세상을 떠나고 말았습니다.

그런데 젊고 명민한 화가 브라크Braque, Georges, 1882~1963는 세잔의 그림에 주목했고, 거기서 회화가 나아가야 할 방향을 찾았습니다. 브라크 그림 중에는 화면이 원기둥과 원뿔 따위로 채워진 기이한 풍경

▲ 브라크, 〈에스타크 풍경〉,
　1908년
▼ 피카소, 〈테이블과 빵〉,
　1909년

화가 있습니다. 이는 세잔이 "자연을 원기둥, 원뿔, 구형으로 파악해야 한다"라고 한 말을 곧이곧대로 따른 것입니다. 브라크의 그림을 본 비평가들은 '입방체큐브, cube'만 그린 괴상한 회화라고 혹평했는데, 여기서 '입체주의큐비슴, cubisme'라는 명칭이 나왔습니다. '원기둥, 원뿔, 구형' 운운했던 세잔의 말은 화면을 재구성하기 위한 방법이었습니다. 아주 간단히 말하면, 입체주의는 화면을 '재구성'하려던 사조입니다.

이보다 몇 년 앞서 스페인에서 파리로 나와 있던 피카소는 그때까지 고수했던 청승맞은 그림을 버리고, 브라크의 수법을 따라잡기 시작했습니다. 〈테이블과 빵〉이 입체주의의 수법을 잘 보여 준 그림입니다. 테이블을 위에서 내려다보는 시점인데도 테이블의 측면이 평평하게 보입니다. 그러니까 위에서 본 시점과 옆에서 본 시점, 두 개의 시점을 한 화면에 뒤섞어 재구성한 것입니다.

피카소는 더욱더 새로운 걸 만들려고 했습니다. 누가 더 새로운 예술을 보여 줄 수 있을까? 더 새로운 예술이 더 뛰어난 예술이라는 생각에 사로잡힌 시기였습니다. 피카소보다 먼저 파격적인 그림을 내보인 마티스는 조롱과 비난을 받기도 했지만 새로운 예술의 선구자라는 지위를 누리게 되었습니다. 피카소는 이런 마티스를 뛰어넘으려 했습니다. 유럽의 변방, 유럽의 바깥에서 온 조각품들도 참고하면서 이제껏 볼 수 없었던 파격한 예술을 시도했습니다.

어느 날 브라크는 화면에 장식용 벽지를 붙였습니다. 새로운 걸

만들다 보니까 '꼭 캔버스에 물감으로 칠해야만 그림인가?'라는 의문이 들었던 것입니다. 이걸 본 피카소도 얼른 벽지와 잡지를 화면에 붙이기 시작했습니다. 얼마 후 두 사람은 아예 캔버스를 내팽개치고 나무 조각 따위를 붙여서는 입체물을 만들었습니다. 앞선 예술가들과 전혀 다른 걸, 완전히 새로운 예술을 보여 주겠다는 일념으로 몇 년 동안 브라크와 피카소는 내달렸습니다.

〈앙브루아즈 볼라르의 초상〉을 다시 볼까요? 모델은 화면 속에서 선과 면으로 해체되어 재구성되었습니다. 하지만 이처럼 무지막지하게 해체되는 와중에도 모델이 누구인지는 알아볼 수 있습니다. 알아본다는 말도 적절한 표현은 아닐 듯합니다. 볼라르를 아는 사람들만 알아볼 테니까요. 여기서 더 나아가, 관객이 작품에서 구체적인 인물과 사물을 아예 알아보지 못한다면 그것이 바로 '추상 미술'이겠지요.

피카소와 브라크는 구체적인 인물과 사물을 알아볼 수 있는 마지막 단계까지 나아갔습니다. 바꿔 말해 그 마지막 단계가 무엇인지를 집요하게 탐색했다고 할 수 있습니다. 어디까지 보일 수 있고 어디까지 그릴 수 있는지 그 한계를 시험했습니다. 한계에 이르러야만 누구보다 새로울 수 있기 때문이지요.

클림트와 실레

파격적인 그림은
어떻게 나오는 걸까

여성은 꿈속에 잠겨 있는 것 같고, 남성은 거칠고 투박해 보입니다. 입체감과 볼륨감이 거의 없어서 마치 어떤 패턴 같습니다. 감각을 자극하는 화려함과 장식성, 에로틱한 느낌은 가득합니다.

색다른 시도

오스트리아 화가 클림트Klimt, Gustav, 1862-1918의 그림입니다. 클림트는 수도 빈에서 공부도 하고 주로 활동했습니다. 1883년에 화실을 열었는데, 처음에는 벽화를 전문으로 그렸습니다. 초기 작품은 19세기의 소위 관학파 작품과 비슷합니다. 1890년대 끝 무렵부터 독자적인 스타일을 보여 줍니다. 클림트는 중세 비잔틴 미술, 그리고 당

▲ 클림트, 〈키스〉, 1907년

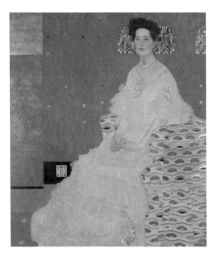

▲ 클림트, 〈프리차 리들러의 초상〉, 1906년

시 발견되던 고대 그리스 미케네 문명, 일본 미술 등을 고루 섭취했습니다. 그 결과, 입체감과 현실감을 중시하던 당시의 전통에서 크게 벗어난 이색적인 미술로 발전시킬 수 있었습니다. 윤곽선은 뚜렷하고 화면은 평평하고 장식적인 느낌을 줍니다. 금박을 한껏 사용한 클림트의 기법은 당대 유럽에서 일반적인 것은 아니었습니다. 중세의 미술품, 특히 동로마 제국(비잔틴 제국)의 눈부신 모자이크화를 연상시킵니다. 실제로 클림트는 1903년에 이탈리아 산 비탈레 성당을 방문해 비잔틴 시대에 제작된 모자이크화를 직접 보았습니다.

한편, 클림트는 빈의 상류층 여성들을 모델로 삼아 훌륭한 초상화들을 그렸습니다. 프리차 리들러라는 여성이 레이스가 화려한 흰옷을 입고 멋들어지게 장식된 의자에 앉아 있습니다. 클림트의 그림은 아슬아슬합니다. 흰옷과 의자는 그저 겉치레 장식처럼 보일 수도 있었을 텐데 절묘하게 구성해 모델의 귀족적인 분위기를 한껏 살렸습니다. 화면 전체가 기하학적인 형태로 이루어져 있고, 금빛과 은빛으

로 번쩍입니다. 이 여성의 머리 부분이 눈길을 끕니다. 스테인드글라스가 하필 머리를 감싸는 것처럼 빛나고 있습니다. 이는 중세와 르네상스 회화에서 거룩한 인물을 그릴 때 후광을 넣었던 관례를 영리하게 응용한 것입니다.

클림트는 화려한 장식을 넣어서 화면이 전체적으로 평평한 느낌이 들게 그리면서도 인물의 얼굴을 비롯한 살결은 입체적으로 묘사했습니다. 그렇다 보니 인물이 더욱 두드러지면서 독특한 생기를 띱니다. 클림트는 이 그림 외에 여성들을 그린 다른 초상화에서도 이런 수법들을 적절히 구사했습니다.

프랑스에서 젊은 예술가들이 인상주의 그룹을 조직해 기존 미술계에 반기를 들었던 것처럼, 오스트리아에서는 1897년 4월에 '빈 분리파 Wiener Secession●'가 결성되었습니다. 클림트가 이 그룹의 회장으로 뽑혔지요.

죽음과 여인

클림트의 직속 제자는 아니지만 예술적으로는 제자라고 할 수 있

📍 빈 분리파
1897년 클림트를 주축으로 실레·코코슈카Kokoschka, Oskar, 1886-1980·몰Moll, Carl, 1861-1945·게르스틀Gerstl, Richard, 1883-1908 등이 모여 결성한 그룹이다. '분리'는 아카데미즘이나 관립 전람회로부터의 분리를 뜻한다. 과거의 전통에서 벗어나 자유로운 표현을 통해 인간의 내면을 드러내려 했던 이들은 미술에서 새로운 가능성을 실험했고 전위 미술에도 우호적이었다.

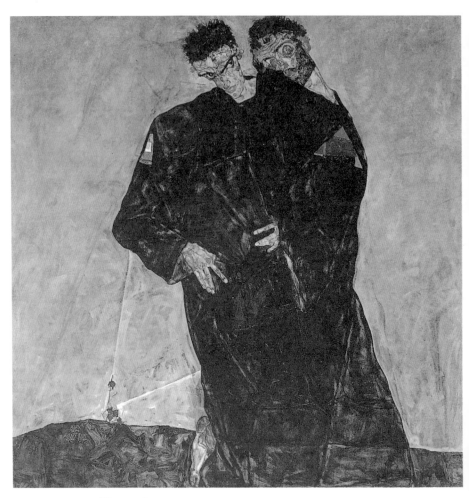

▲ 실레, 〈은둔자들〉, 1912년

는 이가 실레Schiele, Egon, 1890~1918입니다. 보수적인 미술 학교에서 길을 찾지 못했던 실레는 클림트를 스승으로 삼았습니다. 실레는 초기에는 클림트의 영향을 받아서 화면이 우아하고 화려했지만 곧 그에게서 벗어납니다. 이후 강렬한 표현에 기울었고 거칠고 원초적인 힘을 드러내지요. 실레의 그림을 이루는 선은 긴장감과 파토스pathos로 가득합니다. 클림트는 그런 실레의 힘을 높이 사며 격찬했습니다.

실레는 자신과 클림트를 함께 그림에 담았습니다. 〈은둔자들〉입니다. 황량하고 가망 없는 세상에 초연한 두 은둔자입니다. 실레는 클림트가 이제는 저편으로 물러날 세대이고 자신은 앞으로 세상을 주도할 사람이라고 생각한 듯합니다. 클림트는 미남은 아니었지만 매력적인 인물이었는데 실레의 그림에서는 푸대접을 받고 있습니다.

클림트와 실레, 두 사람 모두 그림 내용이 외설적이라는 비난을 받았고, 실레는 어린 소녀를 유혹했다는 죄명으로 잠깐 감옥에 갇히기도 했습니다. 표현의 영역을 확장하려는 예술가들과, 그 시도를 받아들일 수 없었던 보수적인 사회가 빚어낸 갈등이었다고 봐야 할까요.

실레가 남녀의 모습을 그린 〈죽음과 여인〉은 클림트의 그림과 여러모로 대조됩니다. 클림트 그림은 화려하고 마치 꿈을 꾸는 듯하지만, 실레의 이 그림은 환상이 싹 가신 황량한 진실을 보여 줍니다. 그림의 남녀는 절박하게 껴안고 있지만 서로를 따뜻하게 어루만져 주지는 못하는 것 같습니다.

실레에게는 발리 노이칠이라는 애인이 있었습니다. 발리는 실레

▲ 실레와 발리

의 모델이 되어 주었고 실레를 헌신적으로 보살폈습니다. 실레가 외설적인 그림을 그리고 소녀들을 화실에 끌어들였다는 이유로 체포되었을 때, 발리는 실레가 유일하게 의지할 사람이었습니다. 실레는 자신이 진부하고 위선적인 오스트리아 사회에서 핍박받는 예술가라고 생각했는데, 시간이 흘러 어느 정도 명성을 얻은 후로는 남들 보기에 번듯한 삶을 살고 싶어 했습니다. 발리는 고아인 데다 교육도 제대로 받지 못했던 터라 아내로 삼고 싶지 않았습니다. 실레는 철도공무원의 딸 에디트 하름스에게 구혼합니다. 에디트는 발리와 완전히 결별하라는 조건을 내세웠습니다. 1915년 6월, 실레는 발리에게 이별을 통보합니다. 미리 짐작하고 있던 발리는 담담히 받아들이지요.

〈죽음과 여인〉은 실레가 발리를 그렇게 보내고 나서 그린 것입니다. '죽음과 여인'은 유럽에서 한동안 유행하던 주제입니다. 젊고 아름다운 여성이 갑작스레 찾아온 죽음의 사자使者에게 붙들리는 모습입니다. 이런 주제의 그림은 현세의 즐거움과 육체적인 아름다움도 죽음 앞에서는 부질없음을 강조하기 위해 여성을 한껏 아름답게 그

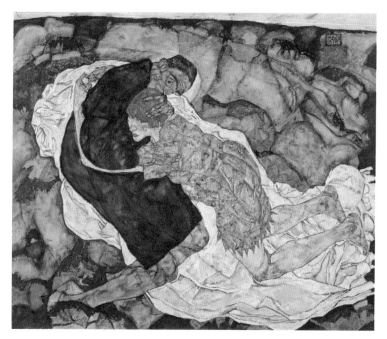

▲ 실레, 〈죽음과 여인〉, 1915년

리곤 합니다. 실레 또한 이 문법에 의지해서 그렸는데, 여기서는 실레 자신이 죽음의 사자 노릇을 하고 있습니다.

실레는 일찍부터 죽음에 집착했습니다. 철도원이었던 아버지가 매독을 앓았는데 자신도 그 병을 물려받았을 거라는 두려움에 시달렸지요. 게다가 어머니는 실레를 사랑하지 않았습니다. 실레는 애초부터 자신은 축복받지 못한 존재이자 병든 존재라는 생각에 사로잡혀 지냈습니다.

실레와 발리에게는 이별을 슬퍼할 시간이 별로 없었습니다. 제1차

세계대전이 한창 벌어지던 때니까요. 발리는 간호병으로 자원해 전선으로 떠났는데, 1917년 말에 성홍열에 걸려 숨졌습니다. 한편 실레가 아버지보다 더 의지하고 따랐던 클림트는 1918년 2월에 뇌졸중으로 갑자기 죽습니다. 에디트와 실레는 1918년 10월 말, 당시 유럽을 덮친 스페인 독감에 걸려 차례로 세상을 떠납니다. 성격이 달랐던 클림트와 실레의 예술은 이렇게 갑자기 끊어졌습니다. 이들이 떠난 유럽은 또 한 차례의 세계대전을 겪으며 혼란에 빠져들었습니다.

표현주의

왜 차분하게 그릴 수 없었을까

　　프랑스에서 인상주의 화가들은 산뜻한 풍경화를 그려서 많은 인기를 끌었습니다. 그런데 인상주의에 뒤이어 등장한 화가들의 그림에서는 차분한 아름다움이 아니라 초조함과 조바심이 느껴집니다. 안온한 세상은 저물고 낯선 시대가 열린 것입니다. 낯선 시대는 사람을 불안하게 하지요.

　〈별이 빛나는 밤〉은 너무도 유명한 그림입니다. 불행한 화가 고흐가 생 레미의 정신병원에서 그린 것입니다. 빈센트는 인상주의의 끝자락을 붙잡으면서 자신의 예술을 개척했지만, 나중에는 설명하기 어려운 자신의 세계를 펼쳐 보여 주었습니다. 그가 말년에 그린 그림을 보면 소용돌이가 많습니다. 이런 소용돌이를 뭐라고 봐야 할까요? '내면의 분출'이라고 합니다.

　현재 노르웨이를 대표하는 화가 뭉크의 그림을 볼까요? 심란합니

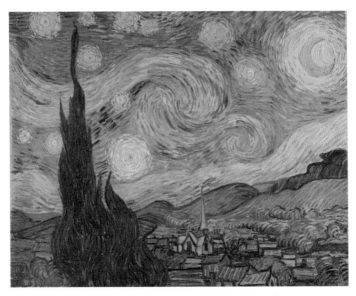

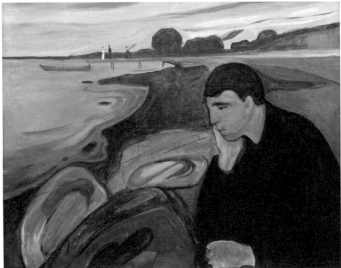

▲ 고흐, 〈별이 빛나는 밤〉, 1889년
▼ 뭉크, 〈해변의 멜랑콜리〉, 1894-96년

다. 또 불안합니다. 그림은 정서적인 힘을 갖고 있습니다. 기왕이면 밝고 즐거운 힘을 발휘하면 좋겠지요. 실제로 그런 그림을 우리는 여태껏 많이 보긴 했습니다. 그런데 말년의 고흐도 그렇고, 로트레크도 그렇고, 뭉크도 그렇고, 불안하고 심란한 감정을 불러일으킵니다.

무엇이 우리의 마음을 흔드는 걸까요? 주제가 어둡고 우울해서일 수 있습니다. 〈해변의 멜랑콜리〉는 해변에 앉은 남자를 보여 줍니다. 턱을 괴고 앉아 있습니다. 기질이 멜랑콜리한 사람이 곧잘 취하는 동작이라고도 하는데, 거꾸로 이런 동작을 취하면 누구라도 멜랑콜리한 느낌에 잠깁니다.

그나저나 이 남자는 왜 멜랑콜리할까요? 뭉크는 그림에 단서를 숨겨 두었습니다. 멀리 선착장 쪽에 두 개의 실루엣이 보입니다. 실루엣이라기보다는 조그마한 사람들인데 하나는 흰색, 다른 하나는 검은색입니다.

흰색은 여성, 검은색은 남성입니다. 그렇다면 앞쪽의 남자가 우울한 건 삼각관계 때문인 듯합니다. 사실 이렇게 해석하면 내용은 간단하지만, 그럼에도 이 그림이 불러일으키는 우울한 감정은 설명하기 어렵습니다. 해변으로 밀려드는 물결과 하늘의 구름이 만들어 내는 구불구불한 선이 보는 이를 심란하게 합니다.

'절규'의 사연

뭉크 하면 〈절규〉를 빼놓을 수 없습니다. 해골처럼 보이는 인물이 귀를 틀어막고 있습니다. 사실 귀를 틀어막은 건지, 자기 볼을 감싸고 있는 건지 분명치 않습니다. 눈은 한껏 크게 뜨고 있지만 생기가 있어 보이지는 않습니다. 생명을 지탱할 에너지가 죄다 빠져나가 버린 몸에 남은 거라고는 불안과 경악과 공포뿐입니다.

이 그림에 얽힌 일화는 꽤 알려져 있습니다. 1895년 어느 날, 뭉크는 요양을 위해 머물던 프랑스 남부의 니스에서 해가 저물 무렵 걷고 있었습니다. 하늘은 핏빛으로 물들었는데(저물 무렵이니까 당연합니다) 갑작스레 탈진한 것처럼 느껴져 난간에 몸을 기댔습니다. 하늘을 메운 '불길'이 피처럼 근처의 바다와 도시 위에 넘실거렸습니다. 함께 걷던 친구들은 앞서가고 있었지만 뭉크는 그 자리에 서서 움직이지 못했습니다. 그러면서 이렇게 중얼거렸지요.

"나는 끊임없는 절규가 자연을 관통하는 걸 느꼈다."

불안은 설명할 길 없는 감정입니다. 근거도 뚜렷치 않습니다. 염려나 근심과는 다릅니다. 어쩌면 불안은 인간이 영원히 떨쳐 버릴 수 없는 근본적인 감정인지도 모르겠습니다. 연원을 알 수 없는 불안을 의식하면서 더욱 불안해하고 마침내는 무기력해집니다. 이처럼 설

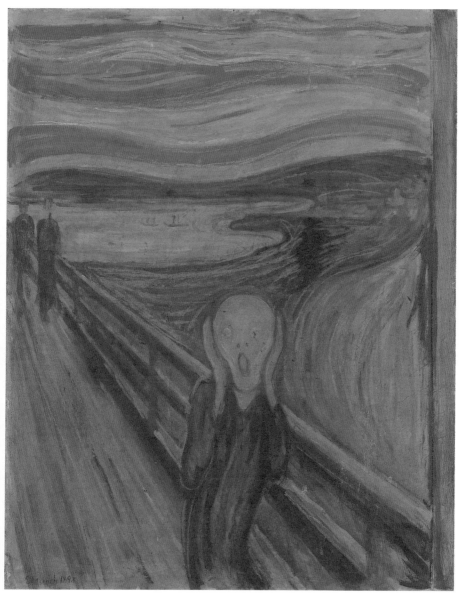

▲ 뭉크, 〈절규〉, 1893년

명할 길 없는 불안을 뭉크는 처음으로 그림에 담았습니다. 〈절규〉를 보면서 사람들은 자신의 마음 구석에 도사리면서 수시로 자신을 엄습하던 감정의 정체를 알게 되었지요.

〈절규〉에서 불안에 휩싸인 인물은 뭉크 자신이기도 하고, 보편적인 현대인이기도 합니다. 이 인물의 괴상한 모습뿐 아니라 황혼의 핏빛이 출렁이는 곡선, 그리고 사선을 그으며 내리꽂히는 난간이 보는 사람의 가슴을 파고듭니다. 주제도 주제지만 이러한 조형적인 요소가 어떤 감정을 불러일으키고 증폭시킨다는 걸 실감할 수 있습니다.

뭉크는 다섯 남매 중 둘째로 태어났습니다. 어머니는 다섯 살 때 결핵으로 죽었습니다. 10년 뒤에 누나도 같은 병으로 죽었고, 여동생은 정신병원에 입원했습니다. 의사인 아버지와 남동생도 뭉크가 어릴 때 죽었습니다. 뭉크에게 죽음과 정신병은 친숙한 것이었습니다. 친숙했대서 공포가 사라지지는 않습니다.

불안, 절망, 고통

온통 푸르른 어둠 속에 남녀가 누워 있습니다. 오스트리아 화가 코코슈카가 그린 〈바람의 신부〉라는 작품입니다. 화면을 지배하는 푸른색이 너무도 차갑습니다. 하지만 연인들은 서로에게서 온기와 열정을 기대할 것입니다. 이들은 이름 모를 산골짜기에 누워 있는 것 같기도 하고, 물에 떠 있는 것 같기도 하고, 혹은 바람에 실려 날아

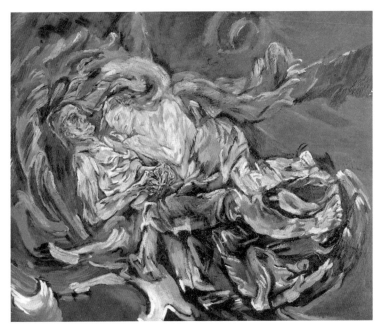

▲ 코코슈카, 〈바람의 신부(폭풍우)〉, 1914년

가는 것 같기도 합니다. 함께한다는 행복, 몰락에 대한 예감이 교차합니다.

코코슈카가 자신과 알마 쉰들러라는 여성을 함께 그린 것입니다. 아름답고 지성적이었던 알마는 여러 남성을 거느렸습니다. 유명한 작곡가 말러와 결혼했다가 말러가 죽은 후엔 잠깐 코코슈카와 연인처럼 지내지요. 하지만 코코슈카를 떠나서 건축가 발터 그로피우스와 결혼합니다. 알마에게 코코슈카는 여러 남성 중 하나였지만 코코슈카는 알마에게 필사적으로 매달렸고 평생 집착했습니다. 그러므로

그림 속 연인에게는 미래가 없습니다. 사랑은 흔히 긍정적인 감정이라고 이야기하지만, 사랑의 이면에는 불안과 절망과 고통이 가득합니다.

뭉크와 코코슈카 같은 예술가들의 경향을 묶는 말이 '표현주의'입니다. 뭉크의 그림에서 분명히 알 수 있는 것처럼 표현주의 예술가들은 인간의 존재 조건인 불안과 절망, 고통을 표현하려 했습니다. 부정적인 감정을 드러내는 작품이 말끔하고 아름다울 리 없습니다. 표현주의 예술가들은 야수주의 화가들처럼 색채를 생생하게 빛내거나 입체주의 예술가들처럼 형태를 재구성하는 것과는 다른 방향으로 나아갔습니다. 감정을 직접적으로 드러내려 했지요. 이들에게는 감정을 표현하는 수단인 선과 색채가 중요했기 때문에 전통적인 미술의 균형과 아름다움은 아무래도 좋은 것이었습니다.

사실 이런 경향은 뭉크나 코코슈카뿐 아니라 다른 시대의 예술가들에게서도 찾아볼 수는 있습니다. 바로크 미술이나 낭만주의 미술도 극단적인 상황에 놓인 인간의 감정을 격렬하게 연출했다는 점에서 넓은 의미에서 보면 표현주의로 묶을 수 있습니다. 하지만 미술사에서는 대체로 고갱과 고흐에서 출발해 뭉크와 코코슈카, 그리고 20세기 초에 활동했던 독일 예술가들까지를 좁은 의미의 표현주의로 분류합니다.

추상 미술

칸딘스키는 석양이 비친
그림에서 무엇을 보았을까

　　　　　추상 미술은 현대 미술을 어렵다고 도리질하
게 만든 원인에서 많은 비중을 차지합니다. 낭만주의 미술이 처음 등
장했을 때나 인상주의 예술가들이 전시회를 열었을 때도 사람들은
새로운 사조를 받아들이기 어려워했습니다. 화를 내거나 조롱했지
요. 하지만 추상 미술은 이전 사조들보다 관객들에게 훨씬 더 어려
운 숙제를 냈습니다. 그림을 볼 때는 알아볼 수 있는 형상에 기대어
어떤 이야기인지 살펴보게 되는데, 추상 미술에는 형상이랄 게 없습
니다. 보는 사람의 입장에서는 뭘 어떻게 봐야 할지 짐작이 되지 않
습니다.

　　그런 점에서 추상 미술을 맨 처음 시작한 사람은 미술을 어려운
예술로 만든 원흉이라고 할 수 있겠습니다. 하지만 당사자는 그런
위치를 영광스러워했습니다. 심지어 누가 먼저 시작했는지를 놓고

예술가들끼리 신경전을 벌이기도 했지요.

추상 미술 하면 칸딘스키

여러 논란이 있지만 대체로 칸딘스키Kandinsky, Wassily, 1866-1944를 추상 미술의 선구자로 봅니다. 칸딘스키는 러시아에서 태어났지만 주로 독일에서 활동했고 말년에는 프랑스 국적을 취득했습니다. 모스크바의 부유한 집안에서 태어나 처음에는 법학을 전공했지만 몇 년 동안 망설이다가 결국 예술가의 길을 택하지요. 1896년에 독일 뮌헨으로 가서 본격적으로 예술을 시작합니다. 당시 뮌헨에서는 그때까지의 미술을 뛰어넘는, 새로운 미술을 만들어 내려는 젊은 예술가들이 이리저리 길을 모색하고 있었습니다. 칸딘스키는 이들과 함께 '청기사'라는 단체를 결성하고 리더 노릇을 했습니다.

칸딘스키는 기본적으로 예술의 성격과 방향에 대한 확고한 생각을 갖고 있었습니다. 예술을 통해 신비롭고 정신적인 가치를 드러낼 수 있다고 생각했습니다. 웬 뜬구름 잡는 얘긴가 싶겠지만 정신적인 내용이 담긴 새로운 예술을 보여 주려고 했던 것이지요. 칸딘스키도 처음에는 당시에 새로이 등장한 표현주의와 야수주의 같은 사조에 끌렸습니다. 그러면서도 그때까지 없었던 새로운 형식을 찾고 있었던 것이지요.

1908년 어느 날 해 질 무렵, 칸딘스키는 외출했다가 작업실로 돌

아왔습니다. 그런데 낯선 그림이 벽에 기대어 그를 반겼습니다. 자신은 그린 기억이 없는 그림이었습니다. 또, 대체 뭘 그린 건지 알아볼 수 없었습니다. 마침 석양이 그림에 비쳤습니다. 무척 아름다웠습니다. 알 수 없지만 아름답다니! 그는 기분 좋은 당혹스러움을 맛보았습니다.

그런데 찬찬히 다시 보니 그 그림은 자신의 것이었습니다. 그가 외출한 동안, 이 무렵 함께 지내던 여성 예술가 가브리엘레 뮌터가 작업실을 정리하다 그림을 옮겨 놓았던 것이지요. 우연히 옆으로 90도 기울여 세워 두었던 것이고요.

아름다움의 비밀

칸딘스키는 자신이 받은 느낌을 곰곰이 곱씹었습니다. 구체적으로 뭘 그린 건지 알아볼 수 없었지만 아름다웠습니다. 아니, 어쩌면 알아볼 수 없었기에 더욱 아름다웠던 건 아닐까? 이런 결론을 내립니다. 그림을 아름답게 만드는 건 그림의 내용이나 구체적인 형상 같은 것이 아니고, 형태와 색채라고요.

이 일화 자체는 아름답고 또 명료합니다. 하지만 칸딘스키가 이야기를 좋아하는 사람이었다는 걸 짚어 두어야 합니다. 물론 석양 속에서 떠오른 아름다운 그림을 보기는 했겠지요. 하지만 그 그림을 본 순간 마치 계시를 받은 것처럼 곧바로 생각이 떠오르고 정리된

▲ 칸딘스키, 〈무제(첫 번째 추상화)〉, 1910년 혹은 1913년

▼ 모네, 〈건초더미〉 연작 중 '여름의 끝', 1891년

건 아닙니다. 사실 칸딘스키는 훨씬 전에 비슷한 경험을 했습니다.

1895년에 칸딘스키는 모스크바에서 모네의 그림을 봤습니다. 〈건초더미〉 연작입니다. 처음에 칸딘스키는 당황했습니다. 뭘 그린 건지 알 수 없었기 때문이지요. 칸딘스키는 지금 우리가 곧잘 하는 것처럼 그림 곁에 붙은 제목을 들여다봤습니다. 〈건초더미〉라는 제목을 보고도 그림에서 건초더미를 알아보기는 어려웠습니다.

애초에 모네는 건초더미를 자상하게 묘사할 생각이 없었기 때문입니다. 밭 한복판에 놓인 건초더미에서 특별한 사건이나 교훈을 읽을 수는 없습니다. 오로지 해 질 무렵 밭과 하늘의 색이 연달아 바뀌고 있을 때 건초더미라는 이름도 이목구비도 없는 커다란 덩어리가 주변의 색을 되비치는 아름다운 모습을 보여 줄 뿐이었지요.

칸딘스키는 얼른 납득할 수는 없었지만 이런 방식으로도 그림을 그릴 수 있다는 걸 어렴풋이 알았습니다. 해 질 무렵 자신의 그림을 새롭게 보았던 날, 칸딘스키는 이때의 일을 떠올렸을 것입니다. 1895년에서 1908년 사이에 예술에 대한 인식이 발전한 것이지요.

정신적인 것도 그릴 수 있을까

유감스럽게도 칸딘스키가 느낀 경이로움을 우리는 느껴 볼 수 없습니다. 칸딘스키를 놀라게 한 그 그림이 남아 있지 않기 때문이지요. 그래도 그 시기 다른 그림들을 보면 어느 정도 분위기는 짐작할

수 있을 듯합니다.

칸딘스키가 1908년 전후로 그린 그림들을 놓고 변화하는 양상을 살펴보면 명료해지겠지만, 그 변화 과정이 선명하게 보이지는 않습니다. 그의 그림에는 여전히 구체적인 형상이 언뜻언뜻 비치기 때문이지요. 말하자면 구상과 추상이 뒤섞인 그림, 구상에서 추상으로 옮겨 가는 과정을 보여 주는 그림들입니다.

기독교의 성인 이야기나 성경과 관련된 것들이 보입니다. 말을 타고 달리거나 용과 싸우는 기사도 곧잘 보이는데, 용은 제어되지 않은 자연의 에너지·혼란·악마 등을 가리키고, 기사는 그런 것들을 제어하는 기독교적인 질서·정신적인 가치를 가리킵니다. 성경에 나오는 예루살렘을 연상시키는 도시도 보이고, 역시 성경에 나오는 대홍수를 떠올리게 하는 그림도 있습니다. 즉, 추상이라는 것이 정신적인 배경과 완전히 무관하게 하늘에서 뚝 떨어진 것이 아니라는 걸 칸딘스키 스스로 보여 줍니다.

칸딘스키는 혼란스럽고 복잡한 창작의 과정, 이론의 형성 과정을 아름답고 매끄럽게 다듬어 이야기했습니다. 자신의 예술을 이론적으로 체계화하기 위해 공을 들였고, 그런 노력의 결과가 1911년에 출간된 《예술에서 정신적인 것에 대하여》입니다. 그는 추상적인 형태와 색채가 작품을 보는 관객의 내면에서 작용해 정신적인 가치를 전달한다고 했습니다. 그런데 그 정신적인 가치가 어떤 메커니즘으로 화가의 손끝에서 관객의 내면에 도달하는지를 설명하지는 못합니다.

칸딘스키는 음악이 인간에게 영향을 미치는 것과 같은 원리라고 설명했습니다. 음악과 같은 미술을 만들 수 있다면 음악처럼 인간을 사로잡을 수 있겠지요. 그런데 칸딘스키가 만든 작품이 음악과도 같은 것인지 어떤지는 가타부타 말을 할 수 없습니다. 음률이라는 것을 연상시키기는 하지만 청각을 통해 접하는 음악과는 엄연히 다르니까요.

사실 낭만주의 이래로 화가들은 음악과도 같은 그림을 그리고 싶어 했습니다. 하지만 그럴수록 미술과 음악이 결코 같지 않으며, 만나지 않는다는 점만 오히려 부각되었지요. 그래서 칸딘스키 이후로는 정신적인 배경에서 벗어나 순수한 조형적인 요소만을 내세운 추상화도 등장합니다.

칸딘스키를 넘어설 수 있을까

칸딘스키에 뒤이어 추상 미술을 발전시킨 이들은 칸딘스키를 넘어서려 했고, 자기들 나름대로 칸딘스키와 뚜렷한 차이를 보여 주려 했습니다. 이들이 보기에 칸딘스키의 그림은 추상 미술이라고는 해도 과거의 유산인 낭만주의와 표현주의의 잔재를 여전히 지니고 있었습니다. 그런 걸 깡그리 없애야 진정으로 새로운 예술이라고 생각했던 것이지요. 이를테면 칸딘스키가 분방하게 펼쳐 보인 여러 각도와 모양의 선과, 갖가지 형상이 문제였습니다. 그래서 몬드리안Mondriaan,

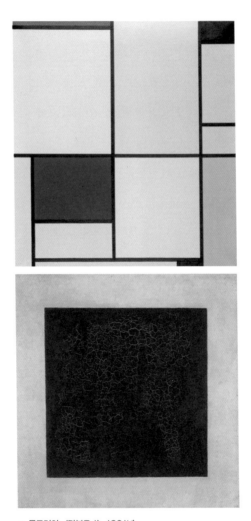

▲ 몬드리안, 〈타블로 1〉, 1921년
▼ 말레비치, 〈검은 사각형〉, 1915년

Pieter Cornelis, 1872-1944은 화면에서 사선을 모두 추방하고 수평선과 수직선으로만 구성을 하고 색도 삼원색과 흑백으로 제한했습니다. 말레비치 Malevich, Kazimir Severinovich, 1879-1935는 아예 모든 형상과 색을 몰아내려 들었습니다. 그렇게 해서 나온 것이 '검은 사각형'입니다. 어떤 다른 것도 연상시키지 않고, 어떤 시각적인 즐거움도 차단해 버리겠다는 것이지요.

이처럼 젊은 예술가들은 예술의 방향에 결정적인 해답을 내놓겠다는 환상에 사로잡히곤 합니다. 하지만 그런 시도는 막다른 골목에 이르게 할 뿐이었습니다. 몬드리안은 말년에 비록 추상화지만 색이 밝고 경쾌하게 약동하는 그림을 그렸습니다. 말레비치는 형상을 구체적으로 그리는 쪽으로 되돌아가 버립니다. 예술은 감각적이고 구체적인 것을 벗어나서는 존재할 수 없고, 이론과 추상으로 예술을 파악하려는 시도는 늘 좌절하게 됩니다.

초현실주의

왜 마음의 밑바닥을
그리려 했을까

앞서 구체적인 형상이 아닌 추상화를 보았습니다. 여기서는 구체적인 형상이 담긴 그림들을 보려 합니다. 그런데 구체적인 형상이라고는 하지만 대체 어떻게 된 영문인지 알아보기 어려운 그림입니다. 달리Dali, Salvador Felipe Jacinto, 1904~89의 〈기억의 고집〉입니다. 그림을 보면 시계가 흐물흐물 흘러내리고 달팽이인지 뭔지 모를 이상한 생물체도 보입니다. 기분 나쁜 풍경도 배경으로 펼쳐집니다. 이 그림은 여러모로 유명하기는 합니다. 유명하지만 난해하기로 악명 높지요. 달리는 왜 이런 그림을 그렸을까요?

달리는 초현실주의 예술가입니다. 초현실주의는 간단히 말해 인간의 마음 밑바닥에 있다는 무의식을 탐구했던 문인과 예술가 그룹입니다. 흔히 의식과 무의식을 빙산에 비유합니다. 빙산은, 물에 떠 있는 건 작은 일부이고, 그 아래쪽으로 커다란 덩어리가 있습니다. 물

▲ 달리, 〈기억의 고집〉, 1931년

에 뜬 부분은 의식, 아래에 잠긴 부분을 흔히 무의식이라고 하지요.
이 무의식은 꿈에서 알쏭달쏭한 모습으로 펼쳐지고, 일상에서는 말
실수나 농담 같은 데서 불쑥 튀어나옵니다.

예술의 주제가 된 무의식

무의식을 드러내려면 어떻게 해야 할까요? 그래서 나온 게 이른바
'자동 기술automatism●'입니다. 그야말로 내키는 대로 휘갈기는 것입

니다. 아무런 법칙이나 관념에 구애받지 않고 자신의 밑바닥에 있는 걸 발산하다 보면 스스로도 아, 내 마음속에 이런 게 있었구나, 하고 인식하게 되지요. 막 휘갈기다 보면 거듭해서 등장하는 이미지도 있습니다. 그래서 처음에는 자동 기술로 글을 쓰고 소설을 쓰는 문학적인 실험이 초현실주의의 중심 활동이었습니다.

그런데 이렇게 휘갈겨 놓으면, 당사자는 자기가 해 놓은 거니까 뭔가를 찾아낼 수 있겠지만, 다른 사람에게는 도통 와닿지 않을 것입니다. 그래서 무의식의 세계를 보여 주려면 신들린 무당처럼 자신을 내던질 것이 아니라 냉정한 태도와 객관적인 방법을 취해야 한다고 생각하는 예술가들도 있었습니다. 달리와 마그리트René François Ghislain, 1898-1967 같은 이들이지요. 이들 작품에는 사람과 풍경 같은 익숙한 형상이 등장합니다. 다만 그 모습이 퍽 낯선 것이 특징입니다.

한껏 자유로워지자

달리가 아내 갈라를 그린 그림을 보지요. 갈라는 뒷모습을 보인 채 앉아 있습니다. 그런데 갈라가 바라보는 쪽 멀리, 갈라와 비슷한

📍 **자동 기술**

특정한 의식이나 의도 없이 무의식의 세계에서 발현되는 이미지를 그대로 기록하는 방법이다. 초현실주의에서 비롯되었다. 하지만 자동 기술은 의식과 무의식의 경계가 뚜렷하지 않다는 점에서 비판받기도 한다. 무의식의 세계를 떠오르는 대로 쓰는 것이 자동 기술인데, 무의식의 범위와 깊이가 증명되지 않았기 때문이다. 또한 자동 기술을 활용해 무의식의 세계에서 자동적으로 발현되는 이미지를 있는 그대로 기록할 경우, 이성의 합리적인 통제를 완전히 배제할 수 없다는 한계도 갖고 있다.

▶ 달리, 〈벌거벗은 내 아내는 자신의 몸이 계단, 세 개의 기둥, 하늘과 건물이 되는 모습을 본다〉, 1945년

형상이 있습니다. 그 형상이 괴이합니다. 마치 곤충의 껍데기 같습니다. 갈라가 이쪽에서 멀어지면서 껍데기가 되어 가는 것 같습니다.

이 그림에는 어린 시절 달리가 크게 충격받아 평생 옭매인 이미지가 있습니다. 그것은 개미 떼가 다른 곤충의 사체를 갉아먹고는 껍데기만 남겨 놓은 모습이었습니다. 달리는 그 곤충의 껍데기처럼, 자신이 사랑하는 존재도 껍데기가 되어 마침내 사라지리라는 두려움에 사로잡힌 채 살았던 것입니다.

이런 배경을 알고 나서 〈기억의 고집〉을 다시 보면 어느 정도는 갈

피를 잡을 수 있습니다. 화면 왼편 구석에 모인 개미들이 어린 시절에 보았다는 그 개미들입니다. 시계가 흐물흐물한 건 치즈가 녹아내리는 모습에서 힌트를 얻은 것이라고 합니다. 한복판의 달팽이인지 뭔지 모를 괴상한 물체는 잠이 든 달리 자신의 옆얼굴입니다. 긴 눈썹으로 알아볼 수 있지요. 감긴 눈은 이 그림이 달리의 꿈속 풍경이라는 힌트입니다. 그림에서 멀리 보이는 해변 풍경은 달리의 가족이 여름 별장을 갖고 있었던 스페인 카다케스의 모습 그대로입니다. 시간의 위력 앞에서는 한때 소중히 품었던 추억과 사랑도 사라집니다. 달리의 그림은 그런 점들에 대한 불안과 강박을 표현한 것입니다.

아내 갈라를 그린 그림은 남성이 여성을 원하고 갈망할수록 여성은 잡히지 않는 수수께끼 같다는 것입니다. 그래서 달리와 함께 초현실주의 예술가로 활동했던 마그리트는 이런 생각을 여러 가지 방식으로 표현했습니다. 그의 그림에서 여성은 나무인지 사람인지 구별이 안 가기도 하고, 안개나 구름처럼 자연에 스며들어서 당장이라도 사라질 허깨비처럼 보입니다.

원하고 사랑하는 것에 진정으로 다가갈 수 없고 욕망하는 건 손에 넣을 수 없습니다. 무의식을 상식과 이성으로 파악할 수 없는 것처럼 초현실주의 미술도 상식이나 이성으로 이해할 수 없습니다. 초현실주의의 목적은 현실이라는 틀에서 벗어나 상상을 한껏 펼치면서 인간이 저마다 자유로워지도록 하는 것이었습니다.

예전에는 마룻바닥이나 필통 위에 종이를 올리고 연필로 색을 칠

하며 놀았던 적이 있습니다. 그러면 마룻바닥의 나뭇결이, 필통의 올록볼록한 면이 종이에 드러났습니다. 이런 기법을 '프로타주frottage'라고 합니다. 초현실주의 그룹의 예술가였던 에른스트Ernst, Max, 1891-1976가 처음 발견했지요. 유화 물감으로도 비슷하게 해 볼 수 있습니다. 캔버스에 물감을 칠해 놓고는 그 캔버스 아래에 올록볼록한 물건을 놓습니다. 그다음 캔버스를 나이프로 긁으면 아래 놓인 물건의 무늬가 캔버스에 그대로 드러납니다. 이를 '그라타주grattage'라고 합니다. 프로타주나 그라타주는 예술가가 자신의 상상력 바깥에서 우연한 계기로 형상을 끌어들인 방식입니다.

늦은 오후, 길쭉한 그림자가 드리운 광장입니다. 그림자는 길어지다가 마침내 사라지고 거리는 어둠에 잠길 것입니다. 여자아이가 굴렁쇠를 굴리며 달립니다. 수상한 그림자가 여자아이를 향해 있습니다. 아이는 마치 굴렁쇠에 이끌려 가는 것처럼 보입니다. 가다가 이 세상 바깥 어딘가로 빨려들 것만 같습니다. 이탈리아 예술가 키리코Chirico, Giorgio de, 1888-1978의 그림입니다. 해가 기울 무렵 광장을 그린 이 그림은 불길하고 황량한 분위기를 띱니다. 그림의 인물들은 냉엄한 광장에서 그저 소외된 존재로 시간의 흐름을 보여 주는 부속물일 뿐이지요.

◀ 키리코, 〈거리의 신비
와 우울〉, 1914년

초현실주의자가 아니라니까!

초현실주의라는 이름으로 묶기는 했지만 이 그룹은 갈등과 반목
이 심했습니다. 리더였던 브르통 Breton, André, 1896-1966*은 자신과 생
각이 조금이라도 어긋나면 동료 예술가들을 내보냈습니다. 마치 중
세 유럽에서 교황이 성직자나 군주를 '파문'한 것처럼 그렇게 쫓아내
버렸지요. 달리도 파문당했습니다. 브르통은 정치적으로 사회주의에
기울어 있었는데 달리는 보수적인 입장이었기 때문입니다. 그런데 지

금 우리가 초현실주의 대표 예술가로 꼽는 이는 브르통이 아닌 달리
이지요.

키리코는 자신이 초현실주의 예술가로 묶이는 걸 거부했고, 마그
리트 또한 초현실주의 그룹에서 떨어져 나갔습니다. 그렇게 보면 우
리가 흔히 초현실주의로 묶는 예술가 대부분이 초현실주의를 거부
한 셈입니다.

진정한 초현실주의 예술가는 누구일까요? 작품은 또 무엇일까요?
정답이 들어가야 할 자리는 비어 있습니다. 사조를 이야기할 때 종종
이런 경우가 생깁니다. 예술가들의 활동은 제각각인데, 사조라는 건
그 활동들을 조금 뒤에 편의상 묶는 것이기 때문이지요. 초현실주의
는 유럽 바깥의 예술가들, 특히 미국의 예술가들에게 커다란 영향을
끼쳤습니다.

📍 브르통

초현실주의를 주창한 프랑스 시인·작가·평론가·편집자·화상이다. 꿈·잠·무의식을 인간 정신의
자유로운 발로로 보았다. 프로이트·상징주의·다다이즘에 영향을 받았다. 1923년에 초현실주의 그
룹을 결성하고, 24년에 〈초현실주의 선언〉을 발표한다. 글을 쓸 때 "주제를 미리 생각하지 말고 빨
리 쓰도록 하라. 기억에 남지 않도록 또는 다시 읽고 싶은 충동이 나지 않도록 빨리 써라. 마음 내키
는 대로 쓰도록 하라"라고 했다. 마르크스주의에 매료되어 1938년 멕시코에서 트로츠키와 함께 〈독
자적 혁명 예술을 위하여〉를 작성하고 "예술의 완벽한 독립"을 선언했다. 제2차 세계대전 기간에
프랑스가 독일에 점령당해 비시 정권이 들어서자 미국으로 망명했다가 1946년 프랑스로 돌아왔다.

뒤샹

예술의 근본은
어떻게 무너졌을까

뒤샹Duchamp, Marcel, 1887-1968은 프랑스인으로
태어났지만 미국과 프랑스를 수없이 오가며 살았습니다. 1919년 어
느 날 뒤샹은 파리의 한 약국에서 플라스크를 하나 삽니다. 그리고
주둥이를 밀봉하고는 겉면에 '파리의 공기'라고 썼습니다. 미국으로
건너갔을 때 친구이자 후원자인 월터 아렌스버그Walter Arensberg에게
이걸 선물로 줍니다.

한마디의 말, 한 줄의 글, 한 차례의 몸짓 혹은 손짓이 사물과 세계
에 특별한 의미를 부여하는 순간을 경험하게 하는 작품이 있습니다.
〈파리의 공기〉도 그렇습니다. 이는 뒤샹이 언어를 예술에 어떻게 이
용했는지를 간명하게 보여 주는 예입니다. '콜럼버스의 달걀'을 연상
시킵니다. 파리에서 플라스크를 샀으니 당연히 파리의 공기가 들어
있습니다. 파리에서는 대단찮은 물건인데 미국에 가져다 놓으니 외

국의 기념품이 된 것이지요.

비록 뒤샹은 프랑스라는 나라
와 파리라는 도시가 진취적이지
못하다며 미국과 뉴욕을 더 좋
아했지만, 정작 미국과 뉴욕에서
뒤샹 자신은 프랑스에서 온 사
람이었기에 '아우라'를 거저 얻
었습니다. 뒤샹은 이 점을 간파
하고 있었습니다. 〈파리의 공기〉
는 이런 역사, 문화적인 위계를
경쾌하면서도 얄궂게 꼬집은 것이지요.

▲ 뒤샹, 〈파리의 공기〉, 1919년

김춘수 시인의 시 〈꽃〉은 너무도 유명해서 다들 외우실 겁니다. '내
가 그의 이름을 불러 주었을 때, 그는 나에게로 와서 꽃이 되었다.'
뭔가 아련합니다. 그런데 이 구절은 현대 미술의 특징을 이야기할 때
잘 어울립니다. 내가 그를 꽃이라고 부르면 꽃이 되고, 내가 그걸 예
술이라고 부르면 예술이 됩니다.

성급하게 말하자면 어느 시점부터는 예술이라는 것이 '이름 붙이
기', '딱지 붙이기'가 되어 버렸습니다. 이런 행위를 처음 시작한 사람
이 바로 뒤샹입니다.

말장난을 좋아한 사람

뒤샹은 일단 자꾸 딴 길로 새고, 딴짓을 하고, 딴소리를 하는 인물입니다. 느긋하고 태평하지만 '비범한' 인물이기도 합니다. 예술가의 길을 걷기는 했는데, 전통적인 방식으로 작업하는 건 별로 좋아하지 않았습니다. 예술이라는 명목으로 자꾸 뭔가 게임을 하려고 했습니다.

1919년 뒤샹은 파리에서 그림엽서를 하나 샀습니다. 루브르 미술관에 소장된 〈모나리자〉가 인쇄된 엽서였지요. 다빈치가 세상을 떠난 지 400년이 되는 해여서 이를 기념하기 위한 관련 연구와 행사도 많았습니다. 뒤샹은 엽서의 모나리자 얼굴에 수염을 그려 넣고는 그 아래에 "L.H.O.O.Q."라고 썼습니다. "L.H.O.O.Q."를 프랑스어로 읽으면 "Elle a chaud au cul(그녀의 엉덩이는 뜨겁다)"가 됩니다. 'cul'는 '엉덩이, 항문'이란 뜻이고, 속된 표현으로 '그녀의 엉덩이가 뜨겁다'는 것은 곧 '정사情事'를 의미합니다.

뒤샹이 이런 장난을 친 이유는 친구, 동료 예술가들에게 보이기 위해서였지요. 뒤샹은 자신의 무리와 함께 다빈치의 권위를 조롱했습니다. 점잖고 고상한 사람들이 이 '장난'을 알았다면 버럭 화를 냈을 것입니다. 하지만 이 무렵 뒤샹 무리는 세상에 거의 알려지지 않았던 터라 아예 반응이랄 것이 없었지요. 뒤샹이 나중에 유명해지면서 이런 장난들이 새삼스레 대단한 것인 양 다시 조명을 받습니다.

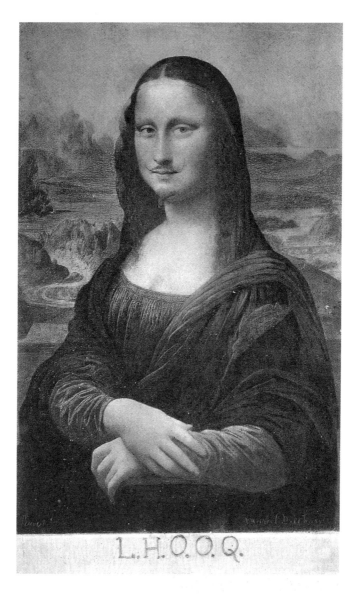

▲ 뒤샹, 〈L.H.O.O.Q.〉, 1919년

예술사의 분기점

이보다 2년 전인 1917년, 뒤샹은 변기를 전시회에 출품합니다. '독립미술가 전시회'에 'R. 머트'라는 사람이 남성용 소변기를 작품이랍시고 냅니다. 전시의 운영위원들은 작품으로 볼 수 없다며 거부했습니다. 뒤샹도 운영위원이었습니다. 그런데 'R. 머트'는 뒤샹의 가명이었습니다. 자기가 괴상한 작품을 출품해 놓고는 그 작품이 거부당하는 걸 지켜보고 있었던 것이죠. 뒤샹은 처음부터 거부당할 걸 뻔히 알고 있었습니다. 만약 뒤샹이 자기 작품이라는 사실을 처음부터 밝혔더라면 운영위원들(그래 봐야 모두 뒤샹의 지인들이었으니까요)은 곤혹스러워하면서도 받아들였겠죠.

이 사건을 비롯해서 몇몇 활동만 나열하면 뒤샹이 기존 틀을 깨부수는 대단히 '과격한' 사람처럼 보입니다. 오로지 예술에 대한 생각을 뒤집고 무너뜨리겠다는 일념으로 살아온 사람 같습니다. 하지만 실제로는 그렇지 않습니다. 사람들과 어울리는 걸 좋아했고, 자기들끼리만 이해하며 웃을 수 있는 말장난도 무척 즐겼습니다.

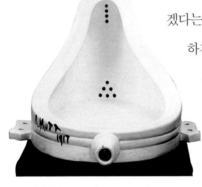

▲ 뒤샹, 〈샘〉, 1917년

뒤샹의 시대엔 산업이 급속

도로 발전하고 전 세계적으로 공업화가 진행되고 있었습니다. 이런 현실을 보며 뒤샹은 손으로 직접 작품을 만드는 미술이 더는 의미가 없다고 생각했습니다. 1912년 항공 공학 박람회를 관람하면서 동료 예술가에게 이런 말을 했을 정도지요.

"이제 회화는 끝났네. 저 프로펠러보다 멋진 걸 누가 만들어 낼 수 있겠나?"

그래서 뒤샹은 뭔가를 자신의 손으로 만들기보다는 이미 만들어져 있는 물건을 미술의 세계로 갖고 들어왔습니다. 소변기를 갖고 온 것이 그 예입니다. 이외에도 자전거 바퀴, 병걸이, 옷걸이, 삽 등등 공장에서 대량으로 생산해 상점에서 파는 물건들을 전시장에 들여왔습니다. 그러고는 이것들에 '레디메이드Ready-made •'라고 이름 붙였습니다. 작품은 어디까지나 예술가가 손수 만들어야 한다는 생각을 뒤샹은 아무렇지도 않게 내버렸습니다. 또한 별것 아닌 물건이라도 예술가가 예술이라고 주장하면 예술이 될 수 있는 시대를 열어 놓았습니다. 이렇게 뒤샹은 자신의 뜻과는 무관하게 예술사에서 분기점이 되었습니다.

📍 레디메이드
예술가가 선택해 예술 작품이 된 기성품을 말한다. 뒤샹이 기성품에 제목을 붙여 전시한 뒤로 '레디메이드'는 실용적인 목적으로 대량 생산한 상품에서도 전통적인 작품에서와 같은 아름다움을 찾을 수 있다는 발상, 예술가의 예술 활동은 창작이 아니라 '발견'이라는 생각을 가리키는 말이 되었다.

가장 위험한 반역자

뒤샹은 제1차 세계대전이 한창이던 1915년부터 주로 뉴욕에 머물렀고, 마침내 1955년에 미국 국적을 얻습니다.

뒤샹은 서른이 넘어서는 유화를 더는 그리지 않았습니다. 뒷날 그를 유명 인사로 만든 작품 대부분이 20대 후반에서 30대 초반에 그린 것입니다. 주변에서는 그림을 더 그리라고, 돈을 줄 테니 아무거나 계속 그리라고 제안했지만 뒤샹은 사양했습니다. 프랑스어를 가르치면서 기회가 되면 훌쩍 여행을 갔다 왔고 나머지 시간은 체스를 두면서 보냈지요. 이따금씩 심심풀이처럼 작은 작품들을 만들면서 말이지요. 미술이 수명을 다했다는 말이 무색하게 미술계에 머물렀고, 미술품을 매매하는 딜러 노릇도 했습니다.

사람들은 뒤샹의 삶 자체가 예술이었다고 합니다. 뒤샹 자신은 "나는 살며 숨 쉬는 일을 작업하는 것보다 좋아한다"라고 했고, 뒤샹의 친구인 작가 로셰 Roché, Henri-Pierre, 1879~1959 는 "뒤샹이 사용한 시간이야말로 그의 작품이다"라는 말까지 했습니다. 예술가가 예술이라고 지정하는 무엇이든 예술이 된다면, 예술가의 삶 자체도 예술이라고 할 수 있겠지요. 뒤샹의 삶을 살펴보면 뭔가를 꾸준히 진지하게 열심히 하는 것이 없었습니다. 그저 마음 가는 대로 살다 간 인생입니다. 어쩌면 그런 점에서 뒤샹은 '가장 위험한 반역자'일지 모르겠습니다.

미국 추상 미술

왜 미술의 중심지가 바뀌었을까

앞서 보았듯이 뒤샹은 예술사에서 프랑스와 미국을 연결해 주는 다리 역할을 했다고 할 수 있습니다. 뒤샹은 페기 구겐하임Peggy Guggenheim, 1898-1979●과도 친했습니다. 1920년 파리에 온 페기가 현대 미술에 눈을 뜨는 데에 도움을 준 이가 뒤샹입니다. 뒤샹은 페기에게 여러 유파를 알려 주고, 예술가들의 작업실이나 전시장에 데려가서 작품도 보여 주었지요. 뒤샹은 미술이라는 것은 볼장다봤다고 말했지만, 정작 자신은 미국에서 새로운 미술이 형성되는 데 영향을 끼쳤습니다.

📍 페기 구겐하임

미국 태생의 전설적인 미술 컬렉터이다. 탁월한 안목과 재력을 바탕으로 갤러리 '금세기 미술'을 경영하며 미국에 유럽의 모더니즘을 이식했을 뿐만 아니라 미술의 중심 무대를 유럽에서 미국으로 옮겨 놓는 데 결정적인 역할을 했다. 미국의 신진 작가들에게 작품을 전시할 기회를 주었고, 무명작가였던 폴록의 재능을 일찌감치 알아본 것으로도 유명하다. 1949년에 이탈리아 베네치아에 현대미술관을 짓고 정착했다.

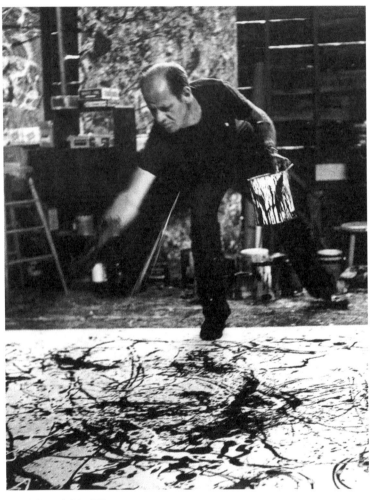

▲ 드리핑으로 작업하는 폴록

미국은 유럽에 비해 역사가 짧아 유럽처럼 오래 이어 온 예술의 전통이 없었기 때문에 프랑스를 비롯한 유럽 미술을 열심히 배우려 들었습니다. 특히 19세기 중반에 남북전쟁을 거친 뒤 산업 강국으로 성장하는 과정에서 프랑스 미술에 매달렸습니다. 인상주의 화가들이 파리에서는 좀처럼 인정받지 못하고 작품도 많이 팔지 못할 때, 미국인들은 인상주의 작품을 사들였습니다. 미국인들 덕분에 인상주의 화가들의 입장에서는 숨통이 트였고, 그 결과 현재 미국에는 중요한 인상주의 그림이 아주 많습니다. 신인상주의 그룹을 대표하는 작품인 〈그랑드 자트 섬의 일요일 오후〉도 시카고에 있지요.

1930년대에 나치가 독일에서 정권을 잡으면서 결국 제2차 세계대전이 터집니다. 프랑스도 나치의 손아귀에 들어가는 바람에 프랑스를 중심으로 활동하던 예술가들은 미국으로 몸을 피해야 했습니다. 이 시기에 페기는 프랑스를 비롯한 유럽 예술가들이 미국으로 건너오는 걸 돕고 그들이 먹고살 수 있게 지원했습니다.

드리핑

1941년 페기는 뉴욕에 '금세기 미술The Art of This Century' 갤러리를 엽니다. 이곳에 유럽 현대 미술 작품을 전시하는 한편으로 미국의 신진 예술가들의 작품도 내걸었습니다. 페기가 일찍부터 눈여겨본 예술가 중 한 사람이 폴록Pollock, Jackson, 1912-56입니다. 정확히 말하면

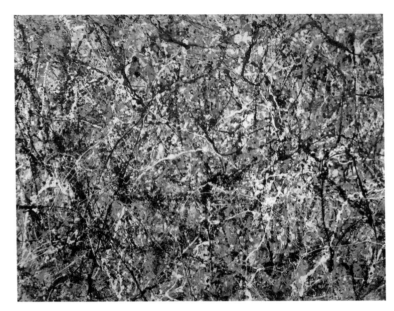

▲ 폴록, 〈하나: 넘버 31, 1950〉, 1950년

페기의 주변 사람들이 폴록을 좋게 봐서 추천해 준 것이지요. 폴록
은 금세기 미술 갤러리에서 개인전을 열었고, 페기의 지원을 받으면
서 적극적으로 작업할 수 있었습니다.

프랑스의 인상주의를 열렬히 받아들인 이후로 미국의 예술가들은
유럽의 미술을 새로운 것, 마땅히 따라가야 할 것으로 추종했습니다.
제2차 세계대전 동안 프랑스를 비롯한 유럽의 예술가들을 직접 접촉
하면서 더 자극을 받았고요. 폴록은 여느 미국 예술가처럼 당시 유
행했던 초현실주의에서 영향을 받았습니다. 꼬물거리는 필치로 아메
리카 원주민의 신화를 주제로 삼은 그림을 그렸습니다. 요컨대 보편

적이면서도 고유한 뭔가를 열심히 찾았던 것이지요. 앞서 본 것처럼 유럽 예술가들은 칸딘스키가 1910년대에 추상화를 내놓은 뒤로 추상화를 그리고 있었습니다. 폴록 또한 나름대로 추상적인 작품을 만들려 했습니다.

마침내 폴록은 독특한 방법을 찾아냅니다. 캔버스를 바닥에 펼쳐 놓고 그 위에 물감을 붓으로 흘리고 뿌리기 시작했습니다. '드리핑Dripping'입니다. 여태까지는 캔버스를 벽에 세워 놓고 물감을 칠했는데 바닥에 놓으니까 그 위로 물감이 기어 다니는 것처럼 되어 새로운 그림이 나온 것입니다.

색면 추상

폴록과 비슷한 시기에 활동한 로스코Rothko, Mark, 1903-70도 추상적인 그림을 그렸습니다. 로스코의 그림에는 가로로 넓적한 사각형이 두세 개씩 들어 있습니다. 폴록의 그림에는 화가가 몸을 격렬하게 움직인 흔적이 가득한데, 로스코의 그림은 고요하고 미묘한 느낌을 줍니다.

처음에 로스코는 삭막한 대도시에서 방향을 찾지 못한 인물들을 그렸습니다. 그러다가 유럽에서 건너온 예술가들의 영향을 받아 초현실주의적인 그림을 그렸지요. 그리스 신화나 성경에서 주제를 가져와서 인간이 겪을 수밖에 없는 비극을 상기시키려 했습니다. 당시

보통의 미국 예술가들처럼 꼬물거리는 형상과 뒤틀리고 분절된 신체로 화면을 채웠습니다. 이런저런 시도를 해 보았지만 만족스럽지는 않았습니다. 그러던 중 마치 계시라도 받듯이 마티스의 작품을 만납니다. 특히 마티스의 〈붉은 화실〉에서 깊은 영감을 받지요. 이 그림은 제목 그대로 마티스가 자신의 화실을 그린 것인데, 온통 붉은색으로 채워져 있습니다. 벽과 천장, 가구가 잘 구분이 되지 않습니다. 윤곽선이 있어서 어렴풋이 존재는 알 수 있지만 전체적으로는 붉은색 자체가 뿜어내는 강렬한 힘으로 가득합니다.

로스코는 그림에서 색이 지닌 힘을 깨닫고는 추상적인 그림을 그리기 시작합니다. 1940년대 말부터 색의 덩어리가 안개처럼 화면에 둥둥 떠 있는 그림을 2, 3년 그리고 나서는 마치 벽돌을 쌓듯이 직사각형 색면을 화면에 넣었습니다. 색면들은 경계가 불분명합니다. 그 때문에 각각의 색면이 서로 겹치면서 공간에 둥실 떠 있는 느낌을 줍니다.

언제부터인가 로스코의 그림 앞에서 눈물을 흘리는 사람들이 생겨났습니다. 커다란 화면 앞에서 몽롱하게 떠 있는 색면들을 보노라면 형용하기 어려운 감정에 사로잡혔습니다. 보는 사람의 감정을 휘젓는 신비로운 그림입니다. 누군가는 흥분하고 누군가는 옛 기억에 사로잡히고 누군가는 깊은 우울감에 빠져들었습니다. 그림이 불러일으키는 감정이 꼭 긍정적인 건 아니었습니다. 인생이 공허하고 비극적이라는 생각을 떠올리고 괴로워하는 이들도 있었습니다. 로스코도

▲ 로스코, 〈무제〉, 1962년

자기 예술에 회의를 느끼며 우울해하다가 1970년에 스스로 목숨을 끊었습니다.

폴록은 로스코보다 훨씬 먼저 세상을 떠납니다. 3, 4년 동안 물감을 흘리고 뿌리며 열심히 작품을 만들었지만, 점점 자신의 작업이 의미 없다는 생각에 괴로워했고, 술에 만취해 자동차를 몰다가 사망했습니다. 폴록과 로스코는 그림 성향이 대조적이지만, 관객들을 오묘한 생각에 빠져들게 한다는 점에서는 비슷합니다. 정작 예술가들 자신은 방향이 보이지 않는 그림을 계속 그리기 어려웠던 같습니다.

팝 아트

대중문화는 어떻게 미술이 되었을까

앞서 말했듯이 로스코는 폴록보다 오래 살았습니다. 그렇다 보니 나름대로 어려움이 있었습니다. 미술에서 새로운 유행이 시작되면서 자신이 구태의연한 존재가 된 듯해 우울해졌습니다. 로스코를 비롯한 추상화가들의 등을 떠밀었던 새로운 사조가 '팝 아트pop art'입니다.

엄숙한 미술은 가라!

팝 아트는 대중문화의 이미지를 거침없이 활용했습니다. '팝'이라는 말이 애초에 어디서 왔는지에 대해서는 의견이 분분합니다. '포퓰러popular'라는 단어에서 나왔을 거라는 분석이 가장 설득력이 있습니다. 1950년대부터 팝 아트라고 부를 만한 작업을 하는 소그룹이 있

▲ 로이 리히텐슈타인, 〈쾅!〉, 1962년

긴 했는데, 팝 아트가 부각된 건 1960년대 초부터입니다.

　대량 생산과 대량 소비의 시대를 맞아 사람들은 광고를 비롯한 대중매체를 자연 환경보다 더 친숙해했습니다. 젊은 예술가들은 TV나 잡지, 광고에 등장하는 이미지를 작품에 끌어들였습니다. 추상 미술로 대변되는 엄숙한 미술이 식상했기 때문이지요. 대량 생산된 상품을 미술에 끌어들였다는 점에서 이들은 뒤샹의 후계자라고 할 수 있습니다. 실제로 팝 아트가 등장하면서 그때껏 조용히 살고 있던 뒤샹이 갑자기 여기저기로 불려나오게 됩니다.

유명한 팝 아트 예술가를 꼽으면, 로이 리히텐슈타인Roy Lichtenstein, 1923-97과 클래스 올덴버그Claes Oldenburg, 1929- 입니다. 리히텐슈타인은 만화를 고스란히 작품으로 옮겨 온 걸로 유명하고, 올덴버그는 아이스크림이나 햄버거, 욕실의 변기 같은 걸 실제보다 훨씬 크게 만들어 작품으로 내놓았습니다. 하지만 팝 아트를 대표하는 예술가 하면 아무래도 워홀Warhol, Andy, 1928-87이지요.

대량 생산되는 예술

펜실베이니아주의 피츠버그에서 태어난 앤드류 워홀라Andrew Warhola는 뉴욕으로 옮겨 가서 일러스트레이터로 일합니다. 1949년부터는 자신의 이름을 '워홀Warhol'이라고 줄여 쓰지요. 워홀은 광고를 위한 일러스트, 소설과 에세이의 삽화를 그렸고 유명 백화점의 쇼윈도도 꾸몄습니다. 명민하고 성실해서 금세 인정을 받았고, 돈도 곧잘 벌게 되었습니다.

얼마 지나지 않아 워홀은 고상한 미술의 영역, 소위 순수 미술의 세계를 기웃거리기 시작합니다. 일러스트를 그릴 때 워홀은 윤곽선을 번져 흐리게 하는 기법을 자주 썼습니다. 이 기법이 독특한 분위기를 자아냈고 사람들을 매료시켰습니다. 그래서 순수 미술의 영역에 진입하고서도 워홀은 붓질을 거칠게 해서 그림을 그렸습니다. 너무 깔끔하면 광고 같은 느낌을 주니까 나름대로 순수 미술 흉내를

◀ 워홀, 〈매릴린 먼로〉, 1968년

낸 것이지요.

그런데 어쩐지 그럴싸해 보이지를 않는 겁니다. 워홀은 방향을 바꿔 상업 미술의 기교를 끌어들였습니다. 포스터를 제작하는 기법인 실크스크린으로 통조림 수프와 영화배우의 얼굴을 캔버스에 찍어 댔습니다.

애초에 워홀은 고상한 세계에 관심이 없었습니다. 대중문화를 좋아했고 세속적인 가치밖에 몰랐죠. 그런데도 순수 미술의 세계에서 인정을 받으려 했습니다. 자본주의 사회에서 자리를 잡으려면 고상한 영역에서 인정을 받아야 한다는 걸 직관적으로 알았습니다. 그런데 순수 미술의 세계에서 주목을 받으려면, 다른 무언가를 보여 줘야

했습니다. 어떻게 다른가는 상관없었고, 아무튼 달라야 했습니다.

예술을 창작하는 방식이 아무리 크게 바뀌어도 변하지 않는 하나가 있습니다. 그것은 바로 작품을 만들기 위한 기본적인 아이디어는 예술가 자신이 떠올린다는 것이죠. 하지만 워홀은 그런 생각조차 없었습니다. 이것저것 습작을 만들고는 세상 흐름에 밝은 지인들에게 어떤 걸 밀어붙이는 게 좋겠냐고 물었습니다. 나중에는 자기가 어떤 작품을 만들면 좋겠는지 주변 사람들에게 묻고 다니기도 했지요. 이것은 고객의 요구에 맞춰 작업하던 방식에서 나온 태도일 수 있습니다.

1960년대부터 워홀은 뉴욕에 작업장을 마련했는데, '팩토리The Factory'라고 이름을 붙였습니다. 이름 그대로 작품이 나오는 '공장'이었지요. 워홀은 상품을 찍어 내는 기계처럼 할 수 있는 한 효율적으로 작품을 만들어 냈습니다.

TV를 비롯한 대중매체의 세상이 되면서 예술가들도 대중 앞에 모습을 드러내고 말을 할 기회가 많아졌습니다. 워홀은 말을 거의 하지 않았고 어쩌다 말을 하면 어눌했습니다. 말로 자신을 포장하는 재주가 없었습니다. 하지만 워홀의 말은 핵심을 찌르곤 했습니다. 그 중 하나가 다음 말입니다.

"코카콜라는 언제나 코카콜라다. 대통령이 마시는 코카콜라가 내가 마시는 그 콜라다."

워홀은 물질문명에 아주 긍정적이었습니다. 몇몇 사람은 워홀의 행동거지에서 심오한 의미를 읽어 내려 했고, 워홀의 작품에 담긴 의미를 궁금해했습니다. 하지만 워홀은 대놓고 말합니다. 보이는 게 전부라고요.

명성의 비법

워홀은 돈을 많이 벌려면 유명해져야 한다고 생각했습니다. 유명세라는 게 뭔지를 본능적으로 알았습니다. 어떤 사람이 유명한 건 다른 무엇보다 그가 '유명'하기 때문입니다. 대중매체에 자주 노출되어 대중 사이에서 회자되면 유명해지고, 그러면 대중은 그 사람을 보고 싶어 하고 반가워합니다.

워홀은 비행기나 자동차 사고를 찍거나 다룬 사진과 신문, 사형을 집행하는 전기의자 따위를 실크스크린으로 찍었습니다. 현대인들에게 갑자기 덮치는 불운과 숙명적인 죽음을 다루었습니다. 딱히 심각한 문제의식이 있어서라기보다는 그저 사람들이 충격을 받을 주제를 찾았던 것이지요. 요즘 인터넷 뉴스가 자극적인 것처럼요.

한편, 워홀은 영상을 비롯한 새로운 매체에 무척 관심이 많았습니다. 인터뷰 잡지도 발행했고, 죽기 얼마 전에는 TV 방송 프로그램도 만들었습니다. 만약 워홀이 더 살아서 인터넷 세상을 만났더라면 어떤 식으로 작업을 했을지 궁금해집니다. 워홀은 1987년 초에 담낭

수술을 받았는데 다음 날 상태가 악화되어 급작스레 세상을 떠납니다.

▲ 대중의 심리를 잘 간파한 워홀

팝 아트는 대중문화 시대에 대중의 요구에 부응한 미술이라고들 합니다. 일단 알아보기 쉬워서 지식이 많지 않은 관객도 이해할 수 있는 친절한 미술입니다. 하지만 대중문화를 미술에 끌어들이면 거꾸로 미술이 대중문화에 흡수될 수도 있는 것이지요. 현대 미술에서는 전통적인 관념을 깨부수려는 시도가 계속 이어졌는데, 그렇게 미술이라는 영역에서 뛰쳐나가면 대중문화라는 역동적이고 광대한 영역이 기다리고 있습니다. 대중문화의 영역으로 뻗어나가는 예술가들의 작업이 미술계에서는 발칙하고 반항적인 것처럼 보이지만, 대중문화 입장에서는 대단치 않습니다. 색다른 의미와 긴장은 순수 미술의 영역과 대중문화의 경계에서 생겨납니다. 워홀은 이 점을 잘 알고 있었습니다.

개념 미술

생각으로 예술을 할 수 있을까

'봉이 김선달' 다들 아시죠? 현대 미술에 대해 이야기하다가 어느 대목에 이르면 저는 종종 '봉이 김선달'을 언급합니다. 평양 대동강을 자기 기라며 팔아먹었다는 그 김선달과 비슷한 짓을 한 예술가들이 있거든요. 프랑스 예술가 이브 클랭Ives Klein, 1928-1962이 대표적입니다.

20대의 어느 날, 클랭은 지중해 해변에 누워 푸른 하늘을 올려다보고 있었습니다. 불쑥 하늘로 손을 뻗어서는 서명을 하는 손짓을 합니다. 그러더니 이제 푸른 하늘은 자기 작품이랍니다! 서명을 했다고요. 봉이 김선달도 어이가 없어 웃고 말 일이지요. 예술가가 뭔가를 가리켜 작품이라고 하면 뭐든 예술이 된다는 생각이 바탕에 깔려 있었던 것입니다.

유럽에서 파란색은 하늘, 정신적인 가치, 신비주의 등을 가리킵니

다. 추상화가 칸딘스키도 파란색을 무척 좋아했지요. 클랭은 파란색에 담긴 그런 의미를 활용했습니다. 스프레이와 스펀지로 화면을 온통 파랗게 뿌리고 바른 작품을 내놓았습니다. 파란색이 '시그니처 컬러'가 되었고요.

이처럼 클랭은 스스로에게 신비로운 아우라를 부여하기를 좋아했습니다. 그는 전통적인 미술 교육을 받지는 않

▲ 이브 클랭은 파란색을 즐겨 쓴 것으로 유명하다. 이브 클랭, 〈이브 클랭의 푸른색Blue Monochrome〉, 1961년

았습니다. 20대 중반쯤 미술계에 발을 들여놓았지요. 1950년대 말부터 60년대 초까지, 그리 길지 않은 기간에 독특한 작업을 연달아 보여 줬습니다. 클랭은 예술과 예술가를 둘러싼 기본적인 개념들에 얽매이지 않았고, 오히려 그런 개념들을 가지고 게임을 했습니다. 이런 점에서 클랭 역시 뒤샹의 후계자라고 할 수 있습니다.

모두 속다

사진 속의 남성은 클랭 자신입니다. 허공에 몸을 내던지고 있습니

▲ 이브 클랭의 〈허공에 몸을 던지는 남성〉과
◀ 이 사진이 실린 신문 《디망슈》

다. 다음 순간 이 남성은 어떻게 되었을까요? 이대로 땅바닥에 떨어진다면 꽤 아플 텐데요. 어딘가 부러질 수도 있습니다. 그런데 왜 이렇게 위험한 짓을 하는 걸까요?

이 사진은 일요일에만 발간되는 신문 《디망슈Dimanche》 1960년 11월 27일 자 1면에 실렸습니다. 그런데 애초에 이 신문 자체가 가짜였습니다. 오로지 이 사진을 1면에 싣기 위해 이날 딱 하루 클랭이 발행한 신문이니까요. 클랭은 이 신문을 몇몇 가판대에서 다른 신문들 사이에 놓고 팔았습니다. 순진한 사람들은 신문과 사진 모두 진짜라고 믿었겠지요. 그런데 실은 사진도 가짜였습니다. 두 사진을 합성한 것입니다. 한 사진의 위쪽 절반과 다른 사진의 아래쪽 절반을 합쳐 놓은 것이지요.

클랭은 뒤샹처럼 사람들과 밀고 당기는 식으로 게임하기를 좋아했습니다. 그런데 그 게임이라는 것이 정작 얼른 알아보기 어렵습니다. 즐겁자고 하는 게임인데 예술가 자신의 의도에 대해 이런저런 해설이 따라붙어야 합니다.

과거의 소위 걸작들을 볼 때는 이런 준비가 필요하지 않았습니다. 다빈치와 미켈란젤로의 작품들을 보면 알쏭달쏭하기는 해도 그림의 전체적인 내용과 작가가 뭘 말하려는지를 어느 정도 알 수 있었고, 작품에 대한 이론적인 설명은 어디까지나 부수적인 것이었습니다. 그런데 현대 미술은, 작품은 하찮은 장난처럼 보일 때가 많은데, 그에 대한 설명은 장황합니다. 설명 없이는 뭔지 알 수 없는 작품이 많

아지니까 관객은 전시장에 가면 작품 옆에 붙은 제목을 읽거나 가이드북에 의지하게 됩니다.

개념 미술의 등장

그렇다고 해서 현대 미술이 죄다 클랭의 작업처럼 관객을 약 올리려고 만들어지는 건 아닙니다. 클랭 같은 예술가들의 작업을 흔히 '개념 미술conceptual art'이라고 합니다. 작품의 모양과 형식이 중요한 것이 아니라 말 그대로 개념 또는 아이디어idea 자체가 미술이 된다는 것입니다.

개념 미술을 이야기하려면 뒤샹을 또 불러내야 합니다. 뒤샹은 예술은 지성적인 장치가 있어야 한다며 그저 눈을 즐겁게 하는 예술은 "망막적" 예술이라고 깎아내렸습니다. 그가 예로 든 대표적인 망막적 예술이 인상주의 미술입니다. 뒤샹은 예술은 어디까지나 사람들이 뭔가를 생각할 계기를 주어야 한다고 했고, 예술가는 작품을 '만드는' 것이 아니라 기성품을 '선택'하는 사람이라고 했습니다. 바꿔 말하면 예술가는 뭔가를 손수 만드는 대신에 아이디어를 내놓고 상황을 조성하는 연출가가 되어야 합니다.

1970년대에 개념 미술을 전개했던 예술가들도 뒤샹과 성향이 비슷했습니다. 개념 미술 예술가들은 작품이라는 걸 부정하려 들었습니다. 미술은 물질적인 대상이 아니라 그 대상을 만든 예술가의 개념

▲ 숫자를 쓰는 로만 오팔카의 손

이라고 했지요. 예술가는 뭔가를 만들 필요가 없다고 했습니다. 심지어 미술의 세계를 이루는 갤러리나 미술관, 미술 비평, 미술시장 같은 것도 필요 없다고 했습니다. 하지만 그런 것들이 뒷받침해 주지 않았다면 개념 미술도 남아나지 않았겠지요.

　개념 미술은 지적인 작업이라서 그냥 보면 무슨 쓸데없는 짓인가 싶을 때가 적지 않습니다. 폴란드 예술가 로만 오팔카Roman Opalka, 1931-2011는 1960년대부터 캔버스에 물감으로 숫자를 쓰기 시작했습니다. 맨 처음 쓴 숫자는 '1'이었습니다. 1 다음에 2를 쓰고, 2 다음에 3을 쓰고… 334356, 334357, 334358…. 숫자는 무한히 이어졌습니다. 캔버스가 숫자로 꽉 차면 다른 캔버스를 가져와서 계속 이어 썼습니다. 한편, 일본 출생 예술가 온 가와라On Kawara, 1932-2014는 세계 곳곳으로 여행을 다니면서 지인들에게 엽서를 보냈습니다. 그 엽서에는 지역의 우체국 도장이 찍혀 있었으니까 그 날짜에 자신이 그곳에 있었다는 증거가 됩니다. 엽서에는 그때그때 기분대로 농담을 적거나 그저 '나는 (어딘가에서) 일어났다'라거나 '나는 (누구누구를) 만났다'라고 적었습니다. 로만 오팔카나 온 가와라 작품을 보면, 대체 이런 짓이 무슨 의미가 있느냐고 속으로 묻게 되는데, 비평가들이 적절하게 설명을 해 줍니다. 이 두 사람 모두, 예술가의 몸을 통해 관객들이 유장한 시간을 새삼 의식하도록 한다는 것입니다.

퍼포먼스와
미디어 아트

예술가는
무엇을 이어 주는 걸까

파란 하늘에 서명을 하고 사진을 조작한 클랭은 이외에도 괴상한 행사를 열었습니다. 알몸의 여성들을 동원해서는 여성들이 자기 몸에 파란 물감을 칠한 후 바닥에 깔아 놓은 천과 벽에 걸어 놓은 천에 물감을 찍어 내게 했습니다. 이 작업에 〈인체 측정법〉이라는 제목을 붙였습니다. 행사가 진행되는 동안 옆에서는 미리 대기하고 있던 연주자들이 음악을 연주했습니다. 클랭은 이런 시도가 회화의 전통적인 창작 방법을 뛰어넘는 새로운 방법이라고 주장했습니다. 예술가가 붓으로 물감을 찍어 화면에 바르는 건 미술의 가장 기본적인 방법이었습니다. 하지만 클랭은 붓질을 한다는 것 자체가 구태의연하다고 생각했습니다. 자신은 여성의 몸을 붓처럼 도구로 삼아 새로운 형식의 작품을 만들었다는 것이지요.

클랭은 자신의 작품에서 '붓 자국'을 없애려 했습니다. 예술은 예

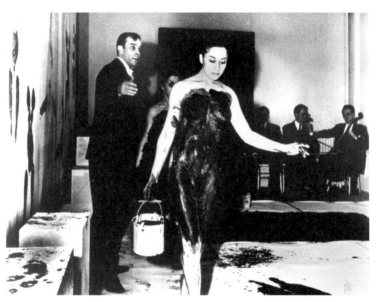

▲ 이브 클랭의 〈인체 측정법〉 작업(위)과 그 결과 나온 작품 〈크고 푸른 인체 측정〉(아래), 1960년

술가의 정신적 역량을 보여 주는 것이어야 하는데, 붓 자국은 예술가라는 존재의 몸이 지나간 흔적이라는 것이죠. 그래서 클랭은 알몸의 여성을 화면에 바짝 붙여 놓고는 스프레이를 뿌려서 몸의 윤곽을 남기기도 했습니다. 스프레이나 붓이나 그게 무슨 차이가 있나, 뭔가 말장난 같은 느낌이 드는 건 어쩔 수 없습니다. 이런 말장난을 '진지'하게 하는 것이 현대의 예술가에게 필요한 태도인 것 같습니다.

왜 퍼포먼스를 벌일까

퍼포먼스performance라는 것도 개념 미술과 밀접합니다. 퍼포먼스는 흔히 '행위 예술'이라고도 번역하는데, 회화나 조각 같은 전통적인 방식으로 보여 줄 수 없는 것을 보여 주기 위해 공연이라는 형식을 취한 것입니다. 클랭의 〈인체 측정법〉도 퍼포먼스입니다. 뒤샹은 자신을 여성처럼 꾸며 사진을 찍기도 했는데, 이 또한 퍼포먼스라 할 수 있습니다.

1960년대 초부터 1970년대에 걸쳐 유럽과 미국에서는 '플럭서스Fluxus'라는 그룹이 활동했습니다. '플럭서스'는 라틴어로 '변화', '움직임', '흐름'을 뜻합니다. 이 그룹은 여러 예술 분야를 넘나들었고, 음악과 미술, 공연과 낭독이 함께 어우러진 복합적인 예술을 보여 주었습니다. 예술이 미술관이나 갤러리라는 형식에 갇히면 아무 가치가 없으며, 삶을 온전히 드러낼 수 없다고 지적했습니다. 피아노와

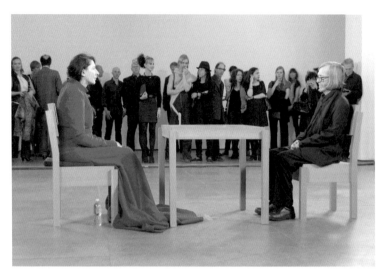

▲ 마리나 아브라모비치의 퍼포먼스, 〈예술가는 출석 중〉, 2010년

바이올린 등을 부수는 퍼포먼스를 보여 줌으로써 관객들에게 충격을 주었습니다.

미술 작품들이 걸린 전시장은 분위기가 숙연해서 거리감이 느껴질 때가 있습니다. 반면 연극, 뮤지컬이나 무용극은 마음을 확 붙잡습니다. 설령 규모가 그리 크지 않더라도 공연자가 몸을 움직이며 표현할 때 강렬한 느낌을 받습니다. 예술가들이 전시장을 벗어나 퍼포먼스를 하는 것도 이런 이유 때문이지요.

대표적인 퍼포먼스 전문 예술가가 마리나 아브라모비치Marina Abramovic, 1946- 입니다. 아브라모비치는 일찍부터 자신의 몸에 상처를 내고 고통스럽게 하는 여러 퍼포먼스를 했습니다. 2010년에는 뉴욕

현대미술관MoMA에서 〈예술가는 출석 중The Artist is Present〉'이라는 퍼포먼스를 시작했지요. 테이블을 가운데에 놓고 아브라모비치는 관객과 마주앉습니다. 1분 동안 서로 말없이 눈을 바라봅니다. 1분이 지나면 다른 관객이 앉습니다. 이 퍼포먼스는 무려 736시간 30분 동안 진행됐습니다. 유명 연예인들도 참여했지요. 적잖은 관객이 그 짧은 시간에 마음이 흔들렸고, 눈물을 흘리기도 했습니다. 지극히 단순한 퍼포먼스였는데 그랬기에 더욱 강렬했습니다. 예술가는 마치 거울이 되어 관객들이 자기 내면을 바라보도록 했던 것이지요.

오래전 인류는 자연 현상을 이해하고 절대자의 뜻을 살피기 위해 애썼습니다. 이때 샤먼이 인류와 자연을 연결했지요. 샤먼처럼 예술은 신비로운 의미를 알려 주기 위한 수단이었습니다. 예술가라는 존재는 사람들에게 뭔가를 알려 주는 존재입니다. 그 내용은 시대와 환경에 따라 달랐습니다. 종교적인 교리일 때도 있었고 정치적인 신념일 때도 있었으며 삶과 자연의 신비이기도 했습니다. 퍼포먼스 예술가들은 이처럼 예술가라는 존재는 뭔가를 알려 주는 존재이기도 하다는 점을 되살리려 합니다.

예술가는 무엇일까

클랭은 붓을 버렸지만, 이제 붓뿐 아니라 캔버스나 액자도 필요 없다는 사람들이 있습니다. 미디어 아트media art 예술가들입니다. 미디

어 아트는 1960년대 이후 등장한, TV와 컴퓨터·인터넷 등 새로운 미디어를 활용한 예술을 가리킵니다.

미디어 아트는 기술이 발전하면서 출연한 예술인데, 정작 관객은 미디어 아트라는 말만 들어도 난감해합니다. 작품이라고 해서 보면 대개 화면에 영상이 펼쳐지는데, 도대체 뭐가 뭔지 알 수 없는 어지러운 이미지가 지나가기 때문이지요. 대표적인 미디어 아트 예술가가 백남준입니다. 과천 현대미술관에는 그가 수많은 TV 모니터를 쌓아 올려 만든 〈다다익선〉이 자리 잡고 있죠. TV와 비디오카메라를 처음 미술의 영역으로 끌고 들어왔다는 점에서 백남준은 선구자입니다. 1963년에 독일 부퍼탈에서 열린 전시에 백남준은 13대의 TV를 동원했는데, 거기에는 기이하게 뒤틀린 이미지가 담겼습니다. 백남준이 합성해 만든 것입니다.

TV를 보는 사람은 방송국에서 보낸 화면만 볼 수밖에 없습니다. 그런데 백남준은 거기에 전혀 다른 이미지를 끼워 넣어 시청자들에게 보여 준 것입니다. 현대 사회에서 미디어의 힘은 갈수록 커지지만 그러한 힘에 맞설 수 있음을 강조한 것이지요. 백남준은 TV를 비롯한 미디어가 전통적인 방식의 예술을 대체하리라고 내다보았습니다.

미디어 아트는 하늘에서 뚝 떨어진 것이 아닙니다. 미디어media라는 말을 살펴봐도 그렇습니다. 오랫동안 미술의 주된 형식은 나무판이나 캔버스에 물감을 바르는 것이었습니다. 그런데 물감을 칠하기 전에 나무판이나 캔버스에 먼저 흰 칠을 해야 합니다. 이때 칠하

▼백남준, 〈다다익선〉, 1988년

는 것을 '전색제'라고 하는데, 요즘 화가들은 흔히 '미디엄'이라고 부릅니다. 미디어는 미디엄의 복수형입니다. 이미지를 만들고 전달하는 매개체를 애초부터 미디엄, 미디어라고 했던 것이지요.

퍼포먼스는 몸을 사용하는 작업이고, 미디어 아트는 여러 가지 기계 장치를 활용하니까 얼핏 생각하면 방향이 다릅니다. 하지만 양쪽 모두 인간과 세상을 매개하는 존재로서 예술가의 역할을 되새긴다는 점에선 같습니다.

yBa

영국은 어떻게 새로운
예술을 만들어 냈을까

앞서 본 퍼포먼스 예술과 미디어 아트는 기발해 신선하지요. 어디로 튈지 몰라 더 매력적입니다. 그런데 이번에 볼 작품은 당혹스럽습니다. 상어가 커다란 유리 상자에 들어 있습니다. 데미언 허스트Hirst, Damien, 1965– 의 작품 〈살아 있는 누군가의 마음에서 불가능한 물리적인 죽음〉입니다. 죽은 상어를 포름알데히드 용액에 넣어 박제 처리한 것입니다. 상어는 바다에서 가장 사나운 포식자인데, 그런 상어가 죽어 떠 있는 모습이 소름 끼칩니다.

현대 미술이 사람들에게 충격과 난감함을 주려는 경향이 있다는 걸 잘 보여 주는 예술가가 허스트입니다. 그는 상어 외에도 여러 죽은 동물을 포름알데히드 용액에 담아 전시했습니다. 평소에는 별로 생각하고 싶어 하지 않는 죽음을 요란하게 보여 주는 이런 것들을 도대체 작품이라고 할 수 있을까, 너무 추하고 끔찍스럽지 않은가,

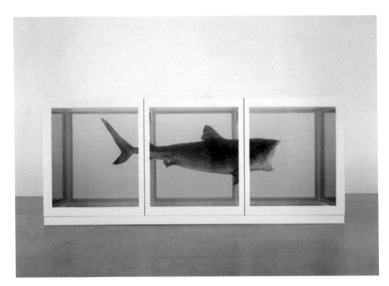

▲ 허스트, 〈살아 있는 누군가의 마음에서 불가능한 물리적인 죽음〉, 1991년

하면서 관객들 사이에서는 호불호가 심하게 갈렸습니다.

허스트는 일찍부터 죽음이라는 주제에 집착했습니다. 1990년에 전시한 〈1천 년 A Thousand Years〉은 죽은 소의 머리를 바닥에 놓고 그 위쪽에 전기 충격 장치를 달아 놓은 작품입니다. 소의 머리에 파리가 날아들고, 이 파리들은 전기 충격 장치에 감전되어 죽어 떨어집니다. 소의 머리에서는 다시 구더기가 생겨납니다. 이런 과정이 반복됩니다.

최근에 허스트는 백금으로 만든 실물 크기의 두개골에 다이아몬드 8천 개를 박은 작품을 내놓았습니다. 이 작품은 1억 5백만 달러(약 1400억 원)에 팔렸습니다. 생존 예술가의 작품 중 최고가지요. 허스트는 죽음이 불러일으키는 부패에 탐닉했고, 끔찍스러운 것을 관객들

의 턱밑에 들이밀었습니다. 어떤 이들은 허스트가 일부러 더욱 자극적이고 논란을 일으킬 법한 주제와 소재를 다룬다고 혹평했습니다.

yBa와 찰스 사치

영 브리티시 아티스츠Young British Artists, YBAs는 1980년대 말부터 부각된 젊은 예술가들을 가리킵니다. 이들은 명칭 그대로 영국을 중심으로 활동합니다. 줄여서 yBa라고 부릅니다. 허스트가 yBa를 대표하는 예술가입니다. yBa는 현대 미술의 지형을 흔들어 놓았고 영국을 문화 선진국으로 끌어올렸습니다.

yBa 예술가 대부분은 런던 동쪽 지역의 골드스미스 대학교 출신입니다. 허스트 또한 이 대학 출신인데, 졸업을 앞둔 1988년 7월에 동료들과 함께 런던 도클랜드 지역의 창고를 빌려 〈프리즈Freeze〉라는 전시를 열었습니다. 흔히 이 전시를 yBa의 기원으로 봅니다. 풋내기 예술가들이 자신들을 알리려고 직접 발로 뛰면서 사회를 향해 목소리를 높였다는 점에서는 신선했지만, 전시 자체가 썩 새롭거나 파격적이지는 않았습니다. 하지만 이 전시를 계기로 영국의 광고 재벌 찰스 사치Charles Saatchi, 1943-가 허스트를 비롯한 이들 젊은 예술가들의 작품을 사들이기 시작했습니다.

사치는 미국과 이탈리아의 현대 미술 작품을 수집했다가 방향을 틀었습니다. 1992년에 자신의 갤러리에서 〈영 브리티시 아티스

▲ 〈센세이션〉전 포스터

츠Young British Artists〉라는 제목으로 전시를 열었습니다. 그 뒤 1997년 왕립 미술 아카데미에서 열린 〈센세이션Sensation〉전 또한 사치 자신이 소장한 yBa 예술가들의 작품을 중심으로 꾸린 전시였습니다. 30만 명의 관람객이 다녀가면서 화제가 되었고, 세계적으로 이목을 끌었습니다.

현대 미술에서 컬렉터의 역할은 결정적입니다. yBa도 사치가 작품을 사들이면서 명성이 생겼습니다. 사실 오래전부터 미술은 후원자들이 이끌어 왔습니다. 교황 율리우스 2세가 미켈란젤로와 라파엘로에게 그림을 맡기지 않았다면 지금 우리는 시스티나 예배당의 천장화와 바티칸의 벽화를 볼 수 없었겠죠. 교회와 군주가 작품을 주문하던 시기를 지나 자본주의 사회에 들어서면서는 작품의 가격이 중요해졌습니다. 어떤 의미에서는 작품 자체의 아름다움과 가치보다는 어느 정도의 가격에 사고팔지만 생각하는 지경에 이르렀습니다. 그래선지 요즘은 미술품이 마치 주식이나 채권 같기도 합니다.

누가 누가 더 기묘한가

yBa 예술가들은 저마다 개성이 뚜렷했는데, 이들의 공통점이라면 전통적인 회화나 조각에서 벗어나 새로운 매체를 이용했다는 점입니다. 갖가지 재료를 자유분방하게 사용하여 거창한 작품들을 만들었지요. 사회, 미학적으로 논란이 될 만한 작품을 내놓았습니다. 앞서 본 허스트의 작품만 봐도 알 수 있지요.

yBa의 일원이었던 트레이시 에민Tracey Emin, 1963- 은 자신의 내밀한 사생활을 온통 까발리는 듯한 작품을 전시했습니다. 애인과 한때를 보냈던 목조 건물을 통째로 전시장에 옮겨 오기도 했고, 〈1963-96년 사이에 나와 함께 잤던 사람들〉이라는 작품도 내놓았습니다. 캠핑용 텐트 안쪽에 제목 그대로, 함께 '잤던' 사람들의 이름을 꿰매 붙인 것입니다. 오래 사귀었던 애인, 어렸을 적에 함께 살았던 할머니, 낙태를 했던 아기도 언급되어 있습니다. 에민은 자기가 쓰던 침대를 그대로 전시장으로 옮겨 오기도 했습니다. 제목도 〈나의 침대〉입니다. 구겨진 이불에 속옷과 술병까지 보여 주는 등 예술가의 사생활이 고스란히 드러난 이런 작품이 영국에서는 커다란 상까지 받았습니다. 터너 상Turner Prize입니다.

영국에서는 매년 주목할 만한 예술가에게 터너 상을 줍니다. 앞서 보았던 화가 터너의 이름을 딴 것입니다. 허스트는 1995년에 터너 상을 받았고, yBa의 다른 예술가들도 1990년대 말과 2000년대 초에

▲ 트레이시 에민, 〈1963-96년 사이에 나와 함께 잤던 사람들〉

걸쳐 차례차례 받았습니다. 터너 상의 후보자 선정과 수상은 TV를 비롯한 대중매체에서 대대적으로 밝히기 때문에 대중의 이목을 끕니다. 대체 어떻게 저런 예술가가 상을 받을 수 있느냐며 말이 많아도 막상 상을 받으면 은연중에 수긍하고, 아무튼 유명한 사람이라며 계속 주목하게 됩니다. 사람들은 예술가들의 작품이나 행동거지를 이해하지 못하면서도 예술가가 한 것이라는 이유로 받아들이기 시작했습니다. 팝 아트의 대표자였던 워홀이 간파했던 것이 이제 본격적으로 실현되고 있는 것입니다. 이제 예술가들은 누가 누가 더 괴상한 행동을 하고 기묘한 작품을 만들지를 놓고 경쟁합니다.

yBa의 예술가인 마크 퀸Marc Quinn, 1964- 은 자신의 머리를 본을 떠

서는 투명한 용기로 만들었습니다. 그러고는 자신의 피를 뽑아 이 용기를 채웠습니다. 5리터의 피를 며칠에 걸쳐 뽑아야 했습니다. 이렇게 만든 작품에 〈나Self〉라는 제목을 달았습니다. 이 작품은 비싼 값에 팔렸고, 재미를 붙인 퀸은 이 작품을 5년에 한 번씩 새로이 만들었습니다.

그런데 이 작품은 혈액이 부패하지 않게 늘 냉장 장치 안에 보관해야 합니다. 만약 장치가 고장이 나거나 전기가 끊어진다면 혈액이 부패하면서 작품 자체가 돌이킬 수 없이 손상을 입게 됩니다. 실제로 이 시리즈 중 한 점은 실수로 전기가 끊기면서 폐기됐습니다. 루브르 미술관에 걸려 있는 옛 유화 작품들은 미술관이 몇 시간 동안 정전돼도 손상을 입지 않습니다. 하지만 이제 미술 작품이 유지될 수 있는 조건이 달라졌습니다. 작품은 현대적인 기술과 공간에 의존하게 되었습니다.

공간을 다룬
예술가들

왜 미술관 밖으로
나갔을까

하늘이 자기 거라고 주장한 '봉이 김선달' 이
브 클랭을 기억하실 겁니다. 클랭의 괴상한 짓은 그뿐만이 아니었습
니다. 클랭은 1958년 4월 파리에서 첫 개인전을 엽니다. 사방으로 초
대장을 보내서 예술계 안팎의 유명인을 많이 불러들였습니다. 그런
데 전시장에 아무 작품도 걸려 있지 않은 겁니다! 클랭은 '공간' 자체
가 작품이라고 설명했습니다. 프랑스 소설가 알베르 카뮈는 이 전시
에 대해 멋들어지게 썼습니다.

"힘으로 충만한 공허."

미술 작품 하면 미술관이나 갤러리에 걸린 유화 작품을 흔히 먼저
떠올립니다. 유화는 15세기부터 플랑드르 화가들이 본격적으로 그리

기 시작했는데, 처음에는 나무판에 그리다가 나중에는 캔버스에 그렸습니다. 16세기와 17세기를 거치면서 시민들이 집에 걸어 둘 그림을 원하면서 비교적 작은 크기로, 액자에 담긴 형태로 그림은 유통되었습니다. 19세기에 인상주의 화가들이 그린 그림도 대체로 작은 편입니다. 화가들은 풍경화, 정물화, 초상화 등을 유화와 파스텔화로 집에 걸기 적당한 크기로 그렸습니다. 하지만 이처럼 운반하기 좋은 그림만 있었던 건 아닙니다. 미켈란젤로가 시스티나 예배당에 그린 천장화와 벽화 같은 장대한 그림들도 있었지요. 이런 그림들은 다른 곳으로 옮길 수 없고 그림이 공간 자체인 것이지요. 19세기 이후에도 야심 찬 예술가들은 누가 따로 주문하지 않았는데도 커다란 작품을 그렸습니다. 모네가 말년에 수련 연작을 그려서 전시실을 가득 채울 구상을 했던 것도 그림을 공간과 결합하려는 시도였다고 할 수 있습니다.

공간도 예술의 주제

20세기 이후로 미술에 대한 생각이 확확 뒤집힙니다. 이제 예술가들은 누군가의 집에 걸기 위해 그림 그리는 일을 진부해했습니다. 갤러리에서 팔 수 없는 작품을 만들려고 서로 경쟁하지요. 예를 들어 월터 드 마리아Walter de Maria, 1935-2013 같은 예술가는 뉴멕시코주의 들판에 금속 기둥을 줄줄이 설치하고는 〈번개 치는 들판〉이라고 제

▲ 올라푸르 엘리아손, 〈무지개 파노라마〉, 2011년

목을 달았습니다. 애초부터 번개가 잦은 곳이라 금속 기둥이 번개를 모으게 한 것이지요. 이렇게 모인 번개가 바로 작품입니다. 이 작품을 보려면 뉴멕시코로 가야 하는데, 문제는 번개가 언제 칠지 모른다는 사실입니다. 결국 사람들은 이 작품을 사진으로밖에 볼 수 없습니다.

덴마크 예술가 올라푸르 엘리아손Olafur Eliasson, 1967- 은 덴마크의 오르후스에 멋진 작품을 만들었습니다. 〈무지개 파노라마〉입니다. 밖에서는 무지갯빛 동그라미로 보이는데, 작품 안쪽에서 밖을 보면 무지갯빛 풍경입니다. 여기 들어온 사람에게는 선택의 여지가 없습니다. 엘리아손이 마련해 놓은 색채에 맞춰 세상을 바라볼 수밖에 없습니다. 보통의 미술관에서 작품을 관람하던 경험과는 완전히 다른 것이지요. 미술관에서는 적당히 거리를 두고 차분히 바라보지만, 엘리

아손의 작품은 사람들을 에워쌉니다. 이처럼 관객의 감각을 예술가가 제어하고 관객을 압도하려는 작품이 점점 많아집니다.

부부이기도 한 불가리아 예술가 크리스토 자바체프Christo Javacheff, 1935-2020와 프랑스 예술가 잔 클로드Jeanne-Claude, 1935-2009는 탁 트인 공간에 자리 잡은 뭔가를 거대한 천으로 포장하는 작업으로 유명합니다. '그 뭔가'라는 것이 다채롭습니다. 밀라노의 광장에 있는 동상을 싸더니 나중에는 파리 센강의 다리인 퐁뇌프를 포장했습니다. 싼다, 포장한다, 라는 건 간단하지만 무엇을 싸느냐에 따라 짐작도 못할 작업이 됩니다. 오스트레일리아의 해변 한 귀퉁이를 천으로 덮어 버리기도 했고, 플로리다의 작은 섬을 싸 버리기도 했습니다. 이처럼 뭔가를, 어딘가를 포장하려면 허가를 받아야 합니다. 행정 기관

▲ 크리스토 자바체프와 잔 클로드의 합작품, 〈더 게이츠〉, 2005년

과 지역 주민들의 동의를 얻기 위해 설득하고 승인을 기다리는 길고 번잡한 과정을 거쳐야 하지요. 이런 온갖 일이 작품의 구성 요소입니다. 독일 베를린의 제국의회 의사당 건물을 포장한 작업은 계획에서 실현까지 무려 20년이나 걸렸습니다. 하지만 허탈하게도 포장을 하고 나서 2주 뒤에 포장을 벗겨 내 원래 모습으로 돌려놓습니다. 이런 조건이었기 때문에 허가를 받을 수 있었겠지요.

2005년 2월에 크리스토 자바체프와 잔 클로드는 뉴욕의 센트럴 파크에 〈더 게이츠The Gates〉라는 작품을 설치했습니다. 7천5백 개의 '문'이 줄줄이 늘어서서 길을 만들었습니다. 철제 프레임으로 제작된 문에는 오렌지색 천이 달렸습니다. 고층 건물로 둘러싸인 뉴욕의 삭막한 풍경 속에 오렌지색 물결이 넘실거렸습니다. 두 사람의 작업은

공간에 새로운 의미를 부여했습니다.

갤러리 밖에서

yBa 예술가 중 제가 특히 좋아하는 예술가가 레이첼 화이트리드_{Rachel Whiteread, 1963-}입니다. 한국에서 전시된 작품을 처음 보았을 때부터 좋아했습니다. 화이트리드의 작품은 얼른 보면 하얀 콘크리트 덩어리일 뿐입니다. 그런데 이 덩어리 작품 모두가 언젠가 어딘가에 존재했던 공간입니다. 멋진 작품이 여러 점 있는데 그중 일단 화이트리드를 유명하게 만든 작품 〈집〉을 보겠습니다. 이게 뭘까요? 콘크리트 덩어리가 쌓여 있습니다. 알쏭달쏭하지요. 애초에 집이 있었습니다. 그런데 재개발 때문에 집이 철거될 상황이었습니다. 화이트리드는 집주인과 얘기를 나눠 이 집의 벽 안쪽을 콘크리트로 채웠습니다. 그런 뒤에 지붕과 벽을 철거했습니다. 네, 집이 차지하고 있던 바로 그 공간이 콘크리트를 통해 남은 것입니다.

화이트리드는 공간을 찍어 냈습니다. 공간은 네거티브로 남았습니다. 예전 같으면 네거티브다, 포지티브다 하면 바로 와닿았습니다. 카메라로 사진을 찍어 현상할 때 우선 먼저 네거티브 필름 단계를 거쳐서 인화했기 때문이지요. 디지털 카메라 시대에는 이런 표현이 와닿지 않으려나요? 화이트리드가 거꾸로 뽑아낸 공간은 흔적과 시간에 대해 다시 한 번 생각하게 합니다.

▲ 레이첼 화이트리드, 〈집〉, 1993년

그라피티

왜 무법자가 되었을까

앞서 공간을 새롭게 연출하거나 새로운 공간을 만들어 내는 예술가들을 살펴보았습니다. 그런데 일상에서 주변 공간을 아주 간단히 바꿔 놓는 방법도 이따금 보게 됩니다. 아이들이 동네 벽에 하는 낙서입니다. 예전에는 그런 낙서들을 심심치 않게 볼 수 있었지요.

예술이 세상에 대한 반항이라면, 지금 그런 메시지를 알기 쉬운 형식으로 보여 주는 예술가가 그라피티graffiti*아티스트일 것입니다. 그라피티는 엄연히 불법입니다. 한국에서 그라피티를 함부로 했다가는 재물손괴죄로 잡혀 들어갑니다.

📍 그라피티

길거리 여기저기 벽면에 낙서처럼 그리거나 스프레이 페인트를 뿌려 그린 그림이다. 대부분의 국가에서 범죄 행위로 여기고 더 나아가 문화와 예술을 파괴하는 행태로 본다. 대표적인 그라피티 아티스트로 뱅크시, 장 미셸 바스키아, 키스 해링이 있다.

인류의 역사에서 회화는 건축과 불가분의 관계였습니다. 동로마 제국에서는 성당 내부를 빛나는 모자이크화로 채웠고, 이탈리아 르네상스 미술에서도 미켈란젤로 같은 화가들이 그린 벽화와 천장화가 중요한 비중을 차지합니다. 20세기 이후 멕시코에서는 글을 읽을 줄 모르는 시민들에게 정부의 이념과 정책을 알리기 위해 대규모 벽화를 제작했습니다.

물론 그라피티와 벽화는 좀 다릅니다. 벽화는 주문한 사람의 의도와 취향을 만족시켰지만, 그라피티 아티스트들은 누구의 허락도 받지 않고 도시 곳곳에 자기들 마음대로 그림을 그립니다. 그라피티는 대도시의 골칫덩어리이고, 그라피티 아티스트들은 경찰과 숨바꼭질하듯 작업합니다.

그라피티는 사회의 스피커

그라피티는 1960년대 미국에서 본격적으로 시작됐습니다. 청년들은 메시지와 자기 이름을 거리에 남겼습니다. 70년대에는 뉴욕의 지하철이 그라피티로 뒤덮여 대대적인 단속이 이루어지기도 했습니다. 이런 그라피티가 현재는 전 세계적으로 유행하면서 도시 풍경의 일부가 되었고, 현대적인 미술 운동으로 인정받고 있습니다.

그라피티는 누구나 볼 수 있고, 그렇기 때문에 사람들에게 아이디어와 메시지도 직접 빠르게 전파할 수 있습니다. 이런 그라피티의 장

▲ 블레크 르 라, 〈잠자는 사람〉

점을 살려 그라피티 아티스트들은 전쟁, 자본가들의 탐욕과 경제·사회적 불평등, 환경 문제 등에 대해 자기 목소리를 내면서 대중의 눈길을 끌고 있습니다.

그라피티 아티스트 하면 먼저 떠오르는 사람이 블레크 르 라Blek le Rat, 1952- 입니다. 그는 1981년부터 파리 곳곳에 쥐를 그렸습니다. 그의 말에 따르면, "쥐는 도시에서 유일하게 자유로운 동물"이기 때문이지요. 그는 여러 사회적 이슈에 대해서도 적극 발언해 왔는데, 그라피티에 스텐실Stencil 기법*을 활용한 선구자이기도 합니다. 그가 파리에 그린 쥐들도 종이로 만든 틀에 스프레이 페인트를 뿌려 만든 것입니다. 스텐실과 스프레이 페인트는 재빨리 작업하고 도망쳐야

하는 그라피티 아티스트들에게는 필수 도구이지요.

제도권에 안착한 반항아

그라피티 아티스트 중에서 가장 유명한 이를 꼽으면 단연 뱅크
시Banksy, 1974- 입니다. 뱅크시가 가장 유명하다는 말이 묘하게 이상
합니다. 왜냐하면 '뱅크시'는 어디까지나 그가 사용하는 가명일 뿐,
실제로 그가 누구인지는 알려지지 않았기 때문입니다. 그라피티가
불법이라서 그라피티 아티스트 중에는 뱅크시처럼 가명으로 활동하
는 이가 많습니다. 블레크 르 라처럼 나중에 정체가 드러나 공식적인
활동을 하는 경우도 있습니다만.

여느 그라피티 아티스트들과 달리 뱅크시는 사회, 환경 문제를 거
론하고 자본주의의 모순과 공권력의 전횡을 고발합니다. 시위대가
화염병이나 돌 대신에 꽃다발을 던지고, 모나리자는 로켓포를 어깨
에 메고, 어린 소녀가 병사를 무장 해제합니다. 블레크의 영향을 받
아 무법자인 쥐들을 캐릭터처럼 활용하고, 인간 대신 원숭이를 그려
넣어 인간의 무지와 아둔함을 풍자하기도 하지요.

뱅크시가 매력적인 이유는 블랙유머를 구사하고 발상이 경쾌하기

📍 **스텐실 기법**
'스텐실 그라피티'라고도 한다. 이미지를 판에 새긴 후 그 판을 벽에 대고 스프레이 페인트를 뿌려
쉽고 빠르게 이미지를 찍어 내는 기법이다.

때문입니다. 뱅크시는 메트로폴리탄 미술관과 브루클린 미술관에 들어가 자기 그림을 걸어 두기도 했습니다. 이 작품들은 조금씩 '이상'합니다. 18세기 영국 군인이 그라피티 아티스트처럼 스프레이 페인트를 들고 있거나, 선사 시대의 인물이 대형 마트에서 쓰이는 카트를 밀며 걷고 있습니다. 뱅크시가 자신의 홈페이지에서 공개하기 전까지 미술관에서는 대부분 그대로 전시됐습니다. 미술관 직원은 구태에 사로잡혀서, 관객은 미술관의 권위에 짓눌려서 작품의 허점을 알아차리지 못한 것이지요.

뱅크시가 유명해지자 그의 그라피티는 매매의 대상이 되었습니다. 보통 그라피티는 지워지지만 뱅크시의 그라피티는 지방 의회의 결정에 따라 보존되거나, 건물 소유주가 그림 위에 투명한 벽을 설치해 보호하기도 합니다. 뱅크시의 그라피티를 둘러보는 관광 코스도 생겼습니다.

뱅크시는 미술 시장을 조롱하고 비판했던지라 경매장에 나온 자기 작품을 가지고 장난을 치기도 했습니다. 〈풍선과 소녀〉는 2018년 10월, 소더비즈Sotheby's의 경매에서 104만 파운드(약 15억 4천만 원)에 낙찰되었습니다. 그 순간, 액자 속에 숨겨져 있던 파쇄기가 작동했습니다. 그런데 파쇄기가 제대로 작동하지 않아 작품 절반은 남았습니

📍 **소더비즈**

세계적인 경매 전문 회사이다. 역시 같은 경매 회사인 크리스티스Christie's와 쌍벽을 이룬다. 1744년 서점 주인이었던 사무엘 베이커Samuel Baker가 고서적을 중심으로 경매를 시작하면서 출범했다.

▲ 경매장에서 파쇄된 뱅크시 작품 〈풍선과 소녀〉. 이후에 망가진 이 작품에 〈사랑은 쓰레기통에〉라는 제목이 새로 붙는다.

다. 낙찰받은 사람은 그대로 구입했습니다. 작품의 가격이 훌쩍 뛸 거라고 기대했기 때문이지요. 이 뒤로 뱅크시는 망가진 작품에 〈사랑은 쓰레기통에 Love in the Bin〉라는 제목을 새로 붙이고 진품 인증서도 발행했습니다.

낭만주의 이래 예술은 사회 주류의 감성을 뒤흔들면서 세상을 당혹스럽게 해 왔지만, 정작 오늘날의 미술은 미술계 내부의 언어와 관례에 사로잡혀 난해하기만 할 뿐 세상을 흔들어 놓지도, 분명한 메시지를 전달하지도 못합니다. 이런 현실에서 뱅크시를 비롯한 그라

▲ 뱅크시, 〈동굴 벽화 지우기〉, 2008년

피티 아티스트들은 그라피티가 소위 제도권 미술보다 더 뚜렷한 미학적인 의의를 갖고 비판적인 힘을 행사할 수 있음을 보여 줍니다. 그라피티는 세계 여러 도시에서 거리의 풍경이 되었습니다.

그라피티가 우호적으로 받아들여진다는 건 그라피티가 품었던 불온한 성격은 약해진다는 의미일 수도 있습니다. 한때 처벌을 무릅쓰고 활동했던 그라피티 아티스트들이 이제는 합법적인 프로젝트를 진행하면서 도시를 꾸미는 데 일조하고 있습니다. 뱅크시만은 아직 체제 밖에 있는 것처럼 보입니다. 하지만 뱅크시가 누구인지 알아내는

건 어렵지 않습니다. 다들 그걸 원치 않을 뿐이지요. 뱅크시라는 상
품성 높은 예술가의 아우라를 없앨 필요는 없으니까요. 뱅크시는 익
명으로 자본주의를 공격해 왔지만, 이제 익명성의 함정에 빠져 체제
의 포로가 되었습니다.

뱅크시의 〈동굴 벽화 지우기〉는 그라피티를 지우는 공무원의 모습
을 보여 줍니다. 그런데 지워지는 그림이 심상치 않습니다. 먼 옛날
라스코와 알타미라 동굴에 인류의 조상들이 그려 놓은 그림입니다.
뱅크시는 그라피티를 지워 없애는 건 선사 시대 동굴 벽화를 지우는
것과 마찬가지라고 항변합니다. 선사 시대 동굴 벽화를 들여다보면
서 시작한 우리의 여정을 뱅크시의 이 그림과 함께 이제 마칠까 합
니다.

꼬리에 꼬리를 무는 서양 미술사

초판 1쇄 발행 2022년 9월 8일
초판 2쇄 발행 2023년 5월 10일

지은이 | 이연식
펴낸곳 | (주)태학사
등록 | 제406-2020-000008호
주소 | 경기도 파주시 광인사길 217
전화 | 031-955-7580
전송 | 031-955-0910
전자우편 | thspub@daum.net
홈페이지 | www.thaehaksa.com

편집 | 조윤형 여미숙 김선정
디자인 | 이영아
마케팅 | 김일신
경영지원 | 김영지

ⓒ 이연식, 2022. Printed in Korea.

값 16,000원
ISBN 979-11-6810-085-5 43600

"주니어태학"은 (주)태학사의 청소년 전문 브랜드입니다.

책임편집 여미숙
디자인 이유나